나는 오늘도
미술관에 간다 3

히스토리-K 플랫폼

"이 책에 담긴 모든 내용은 기꺼이 이 여정에 동참해준 작가 여러분 덕분입니다.
제가 아는 모든 것과 제가 배운 모든 것은 여러분에게서 비롯되었습니다."

나는 오늘도 미술관에 간다 3

히스토리-K 플랫폼

인쇄일 | 2022년 11월 30일
발행일 | 2022년 12월 10일

지은이 | 이성석

발행인 | 이문희
발행처 | 도서출판 곰단지
디자인 | 성수연, 김슬기
주　　소 | 경남 진주시 동부로 169번길 12 윙스타워 A동 1007호
전　　화 | 070-7677-1622
팩　　스 | 070-7610-7107

ISBN | 979-11-89773-55-7　03600

히스토리 -K 플랫폼

나는 오늘도 미술관에 간다 3

부정을 인정하는 바탕 위에 세워지는 긍정은
새로운 비전을 만들고 실현하려는 실존적 노력을 동반한다.
부정에서 긍정으로,
과거에서 미래로 갈아타는 플랫폼이 되기를……

이성석 지음

도서출판
곰단지

미술로 과거와 미래를 잇다

경상국립대학교 명예교수 문학박사 **이석영**

남가람박물관 이성석 관장이 그동안 발표한 평론들에 이후의 생각을 추가하고 보완하여 책으로 묶어낸다고 하여 마음을 보태는 의미로 한 글자 적는다.

이 관장은 본업인 화가로서의 활동에 매진하는 한편 평론가로서 역할도 게을리하지 않았다. 화가의 일이 내면을 천착하는 것이라면, 평론가의 일은 세상과 소통하는 것이다. 평론의 評자는 言(말씀 언)자와 平(고를 평)자가 합쳐진 것으로 '말을 고르게 한다'는 뜻이며, 論자는 言(말씀 언)자와 侖(둥글 륜)자가 결합한 모습으로 '의견을 주고받는 것'을 의미한다. 그러므로 '評論'이란 치우치지 않는 고른 말로 예술가의 주관적 세계를 세상과 소통시키는 일을 말한다.

아리스토텔레스의 말처럼 예술은 내용과 형식으로 구성된다. 미술은 선·면·색으로 구성된 형식으로 표현되며, 내용은 모든 예술의 필수적 요소이다. 내용은 형식과 상호관계 속에 구조화되며, 이 관계를 벗어나서는 어떠한 의미도 성립될 수 없다. 내용이 형식과 불이적(不二的) 하나로, 엘리엇(T. S. Eliot)이 말한 '객관적 상관물'로, 구조화된 것이 예술작품이다. '美'라는 내용을 '術'이라는 그릇에 담아 조형화하는 것은 화가의 일이며, 화가의 직관이 시각적으로 조형화된 그림을 철학적으로 읽어내는 것은 평론가의 일이다. 화가와 평론가의 작업이 묘계환중(妙契環中)으로 계합할 때 하

나의 작품이 비로소 예술작품으로 완성된다. 잭슨 폴록(Jackson Pollock)은 클레멘트 그린버그(Clement Greenberg)의 평론을 만나면서 20세기를 대표하는 화가로 완성된다.

'그림'과 '그리움'은 둘 다 '긁다'에서 유래한다고 이어령은 추측한다. 마음에 긁으면 '그리움'이요, 종이에 긁으면 '그림'이라는 것이다. 그리움은 과거를 향하기도 하고 미래를 향하기도 한다. 이성석 관장은 남가람박물관에서 지난 2년 동안 진행한 '오래된 미래 美來'라는 주제의 개관전시를 마무리하고, '히스토리-K 플랫폼'이란 주제로 2차 전시를 시작하였다. 박물관(museum)은 '기억'과 '영감'을 관장하는 그리스 여신 뮤즈(Muse)들을 모신 신전에서 유래한다. 기억이 과거를 향한다면, 영감은 미래를 향한다. 역사가 과거의 기록이라면, 예술은 미래의 기록이다. 과거의 기억과 미래의 영감을 박물관이라는 하나의 플랫폼에 올려놓으려는 이성석 관장의 생각이 평론가로서 그의 작업에도 그대로 반영된다. 그의 평론 작업이 미술로 과거와 미래를 이어주고, 화가와 세상을 연결하는 플랫폼이 되기를 기대한다.

미술계를 견인해 온 파수꾼

중앙대 교수, 미술사가 **김영호**

경상남도 하동에서 나고 자라 화가의 길을 걸으며 미술관 큐레이터로 활동해 온 이성석이 평론집을 낸다고 소식을 전해 왔다. 세 권의 볼륨으로 출간한다고 하니 지나온 세월의 자취를 한데 묶어 자신의 분신으로 집대성하려는 의욕이 느껴진다. 경상남도 지역이 배출한 예술가들이 다수인 데 반해 평론가의 숫자가 많지 않음을 고려할 때 이 지역에 몸 바쳐 왕성한 활동을 전개해 온 이성석의 평론집은 나름의 의미를 지닌다. 1990년대 중반에 본격화된 지방자치제의 영향으로 현대미술의 지역확산이 실현될 무렵이 이성석이 활동했던 시기이고 보면 그의 평론집은 20세기 후반 이후의 지역 화단 현실을 보여주는 증거 자료로서 의미도 담겨있다.

평론집은 논문집과 달리 평론가의 주관적 감정이나 판단이 개입되는 책이다. 때로는 추상이나 상상의 언어들이 거칠게 자리 잡아 한편의 소설집처럼 여겨지기도 한다. 문화계 일각에서 평론은 학문의 영역이 아니라 창작의 영역으로 분류하는 것은 이 때문이다. 우리네 정부 기관에서 평론이 학술진흥재단 소관의 장르가 아닌 문화예술위원회의 지원 대상으로 분류해 놓은 것도 이와 같은 맥락에서 이해된다. 이성석의 경우 평론집은 화가로서 쓴 글 모음집이자 미술관 큐레이터의 시선으로 작가를 평한 글이라는 점에서 하나의 창작집으로 보아도 좋은 것이다. 이 말은 그의 평론집의 성격이 작가의 작품세계를 합리적 기준으로 따지는 것이 아니라 감각과 직관의 영역에서 가

치가 있다는 것이다.

나의 프랑스 유학 시절 지도교수는 '화가가 그림을 그리듯 나는 글을 쓴다'라는 말을 즐겨 했다. 그는 미술사가였음에도 불구하고 자신의 글이 학술 영역이 아닌 창작의 영역, 즉 비평의 영역에 속하기를 희망하는 발언이었다. 이렇듯 평론이 그림과 같은 속성의 창작물이라면 이성석의 평론집은 화집과도 같은 의미를 지닌다. 거기에는 지역의 화가로 그리고 큐레이터로 살아온 삶의 고락과 그것을 극복하려는 도전의 의지들이 내포되어 있다. 그가 비평의 대상으로 삼고 있는 작가들이나 전시의 주제들은 그것을 기록하는 자신 관점의 결실들이다. 그리고 그의 평론집에는 자신이 속해 있던 시간과 공간의 정신, 즉 시대상이 깃들여 있다는 것을 읽는 우리는 즐겁게 인정할 수 있을 것이다.

20세기 후반 이후 격변의 시공간을 치열하게 살아온 화가의 한사람으로서, 그리고 동시대 화가들의 작품을 전시라는 또 다른 창작 활동으로 펼쳐왔던 큐레이터로서, 이성석이 출간한 비평집은 그의 삶을 오롯이 보여주는 자서전이자 시대의 증언집으로서 의미를 품고 있다. 우리는 그의 비평집에서 어느 한 인간이 인생 노정을 발견하고 동시에 그에게 그러한 길을 걷게 허락해 준 자연과 도시의 면면을 발견하게 될 것이다. 나아가 서울이나 해외로 넓혀 나갔던 그의 활동 반경은 그의 자신과 지역 공동체의 정체성을 더욱 돋보이게 할 것이다. 이번에 출간되는 평론집에서 우리는 이성석이라는 한 인간을 만나는 것에 의미를 두기를 바란다. 이것이 이성석의 평론집 추천사를 쓰는 나의 솔직한 심정이다.

prologue

나는 어린 시절부터 그림그리기를 즐겨하여 결국은 미술을 전공하였다. 좋아하는 일을 직업으로 삼게 된 것은 행운이었지만, 내가 살았던 시대 문화예술 분야의 척박했던 환경에서 미술 작가로 살아내는 일이 녹록지는 않았다. 화가로서 작품 활동과 생활인으로서 일상적 삶을 병행하며 고민과 갈등이 깊어질 수밖에 없었던 것은 비단 나만의 문제는 아니었다. 현실적인 삶 속에서의 고민은 창작 활동에도 영향을 미칠 수밖에 없었으며, 작품의 표현 방식과 작품에 담고자 하는 메시지 등 형식과 내용의 모든 면에서 생활과 예술의 괴리를 타개할 방법을 모색하였으나 뚜렷한 방안을 찾을 길이 없이 여기까지 왔다. 지금 돌이켜보면, 이러한 고민이 문명의 주인공이어야 할 인간의 삶에 '합리성'을 회복해야 한다는 자성으로 이어졌고, 그렇게 하려면 예술이 무엇을 해야 하는가 하는 생각이 뇌리를 지배하기 시작하였다.

사람들이 인간 자체의 존엄성보다 종교와 예술을 우위에 두는 경우를 많이 보았다. 종교는 인간이 갖는 원초적 불안과 공포에서 벗어나기 위해 '인간이' 만든 것이고, 예술도 유희본능을 충족시키는 방편의 하나로 '인간이' 만들었다. 그렇다면 종교든, 예술이든 결국은 인간을 위해 존재하는 것 일진데, 현실은 종교나 예술을 위해 인간이 수단시 되는 역설적 상황을 야기하고 있다. 본말이 전도된 이러한 현상은 이 시대를 살아가는 미술 작가들에게 결국 독(毒)이 될 것이 자명하다. 예술 행위를 하는 작가들은 이러한 모순적 상황을 극복하고, 인간의 존엄성 회복을 위한 창의적 상상력을 제고하

고, 그러한 관점에서 세상을 바라보는 지혜를 체득하도록 노력해야 한다고 생각하게 되었다. 현실과 이상의 괴리에 따른 갈등과 고민이 화가로서 나를 그만큼 더 키워준 거름이 되었다는 것을 요즘 비로소 깨닫는다. 그런 까닭에 지난날을 돌이켜보며 그동안 달라진 생각들을 미술을 하는 동료들과 나누고자 이 세 권의 책으로 묶어낸다.

행인지 불행인지 나는 전문가들에 비하면 보잘것없겠지만 화가치고는 제법 행정력과 기획력을 갖추고 있었다. 명문대 출신의 소위 '사단(師團)'들이 문화예술계의 쥐꼬리만한 이권을 독식하는 우리 사회의 구조적 모순을 극복하고 그림만 그리면서 생활을 영위하는 것은 사실상 불가능해 보였다. 그러한 상황에서 개인적 꿈이나 이상, 희망이나 의지와는 상관없이 큐레이터가 제도화되기 직전에, 특채로 1세대 큐레이터로서 공립미술관의 학예연구사가 되었다. 막상 해보니 큐레이터의 일이 다행스럽게도 적성에 잘 맞았고, 그래서 분주하게 일에 치이면서도 재미있는 오락을 하는 것처럼 즐거웠다. 미술 작가와 작품을 연구하는 큐레이터로서 삶을 계속하면서, 학예 연구와 새로운 전시기획을 위해 세상이 좁다는 듯이 바쁘게 누비고 다녔다.

큐레이터와 전시기획자로 활동하면서 나의 삶이나 생각에 많은 변화가 찾아왔다. 우리나라가 원조받는 국가에서 원조하는 나라로 변하는 과정에, 나 역시 개인적인 창작 활동보다 다른 작가들을 위한 일에 매진하는 쪽으로 관심이 바뀌게 되었다. 새로운 세계적 미술의 트렌드를 소개하며 창작의 방향을 제시한다거나, 작품에 담아야 할 철학적 요소를 어떻게 구성해야 하는지에 관한 생각을 공유하고, 작가들이 기존의 틀을 벗어나 새로운 창작을 시도할 수 있는 생각의 변화를 끌어내는 일에 많은 관심을 가지게 되었다. 이러한 변화를 일으킨 원동력은 동서양의 많은 예술가를 직접 만나면서 배우

고 느낀 그들의 삶과 예술에 대한 '합리성'이다. 여기서 말하는 '합리'는 '合理(이치에 합당함)'와 '合利(이익에 합당함)'의 중의적(重義的) 의미가 있다. 나는 두 가지 '합리'를 추구하며 우리나라 미술가들을 '합리'의 길로 안내하는 것이 큐레이터와 전시기획자로서 나의 일이라 믿게 되었다. 그래서 다음 세대 미술가들은 예술과 생활을 병행하는 데 우리 세대와 같은 갈등을 겪지 않았으면 하는 것이 이 책을 펴내는 숨은 의도이며 작은 소망이다.

지난 37년간 작가로서 창작 활동, 23년의 큐레이터 경험을 통해, 20세기까지의 문명이 서양철학을 기반으로 발전해 왔다면, 21세기 문명은 동양철학이 이끌어갈 것임을 확신하게 되었다. 그래서 그동안 수많은 작가의 작품에 동양철학적 개념의 옷을 입히는 작업을 해왔다. 여기서 말하는 철학이란 학문적 철학에 국한되는 것이 아니라 사람들의 생활 속에 녹아있는 사상이나 관습, 세계관이나 가치관을 아우르는 표현이다. 철학도 인간이 만든 틀의 하나이므로 미술 작품에 철학의 옷을 입히려는 시도가 자칫 작가들을 또 다른 틀 속에 가두는 우(愚)를 범하지나 않을까 하는 염려도 없지는 않다. 하지만 예술은 내용과 형식으로 구성된다고 한 아리스토텔레스의 말이 아니더라도 철학이 없는 예술은 그냥 기술일 뿐이다. 돌쩌귀가 제대로 맞아야 문설주와 문짝이 하나인 듯 움직이듯 형식과 내용이 둘이 아닌 하나로 불이(不二)의 묘계(妙契)를 얻을 때 비로소 신라 석공들이 바위 위에 피워 올린 석굴암의 미소처럼 만년을 가는 예술이라 할 수 있기 때문이다. '얼'이 빠진 '얼굴'은 그냥 '꼴'일 뿐이다.

예술의 바른 윤리를 확립하기 위해서는 예술이 인간의 존엄과 가치를 존중하고 인간의 자유를 구현하도록 노력해야 한다. 예술은 인간 그 자체가 아닌 어떤 것과도 불륜

의 관계를 맺어서는 안 된다. 불륜은 일시적으로는 '合利', 즉 이익이 되는 것 같지만, 예술이 지향해야 할 본질적 '合理'에 어긋나므로 타락이다. 타락은 예술가의 혼을 병들게 할 뿐만 아니라, 타락의 순간이 지나가고 나면 흔적마저 없어지게 마련이다. 비유적으로 말하면, 예술은 불륜도 허용할 만큼 포용성을 보이기도 하지만, 대상이 무엇이든 거기에 종속되지 않는 로맨스 정도에서 예술가는 멈출 줄 알아야 한다. 즉, 예술은 인간에 대한 경의와 사랑에 기반한 예술가의 자유의지로 완성될 때 비로소 어떠한 불륜적 마수로부터도 벗어날 수 있는 것이다. 그래서 인생은 짧고 예술은 길다고 하는 것이다. 그동안의 글들을 보완하고 수정하여 세상에 다시 내어놓는 목적은 이러한 예술 윤리를 바로 세우고 작가들의 창작 의지를 북돋우는데 이 책이 의미 있는 계기가 되었으면 하는 작은 소망 때문이다.

2022년 12월 **이성석**

서문 히스토리-K 플랫폼: CONTEMPORARY

'히스토리-K 플랫폼'은 남가람박물관 개관전시 타이틀이었던 '오래된 미래(美來)'에 이은 두 번째 기획전시에 부여된 타이틀로, '오래된 미래'가 박물관 종사자들의 책임을 의미하는 미션이라면, '히스토리-K 플랫폼'은 박물관의 사회적 책임을 의미하는 타이틀이다. 박물관은 '한국의 역사를 증거하는 곳'으로서 역할을 해야 한다는 의미이다. 박물관만이 그러한 역할을 하는 것은 아니다. 필자처럼 예술에 대한 논평을 하는 사람이나 각종 예술단체도 유사한 역할을 하는 플랫폼일 것이다. 창작자 개개인도 마찬가지로 역사의 플랫폼 역할을 하고 있다. 사회의 한 구성원이자 작가로서 표현하는 모든 창작 행위는 자신의 경험 체계에 비추어진 당대의 시대상과 사회상을 반영하는 플랫폼이기 때문이다.

3권은 해방 이후 출생한 현역 작가들의 작품에 관한 이야기로 구성되었다. 서양화, 한국화 등 회화 작품과 조각, 사진, 도자, 섬유, 민화, 서예 등 미술 장르 전체를 아우르고 있으며, 평면이든 입체든 미디어든 장르의 경계를 두지 않고 전체적인 시각에서 해석하였다.
미술 작품을 바라보는 시각은 크게 세 가지로 분류된다. 창작을 통해 작품을 탐구하는 조형론에 해당하는 〈미술학〉, 역사를 수단으로 작품을 탐구하는 〈미술사학〉, 철학을 수단으로 작품을 탐구하는 〈미학〉이 그것이다. 예술가를 자처하는 작가가 그림을 잘 그리는 것은 당연한 일이므로 조형론에 해당하는 미술학적·기술적 측면은 중요하게

다루지 않았다. 두 번째, 미술 작품은 세상을 반영하는 거울과 같은 것이기에 미술사학적 의미 분석은 중요하게 다루었다. 작품이 시대성과 사회성을 반영하지 못한다면 역사성을 잃은 것이기 때문이다. 세 번째, 미학적인 시각은 가장 중요한 분야이다. 예술작품을 통해 세상에 어떤 이야기를 하고 싶은가를 결정하는 것이 바로 미학적 시각이기 때문이다. 내용과 형식이 예술을 구성하는데, 내용을 빠트리고 예술을 논할 수는 없기 때문이다.

필자는 예술을 다루며 인간적인 삶의 순리(順理)에 대한 동양철학적 관점을 중요시하였다. 흔히 '기-승-전-플라톤'으로 귀결되는 난해하고 현학적인 서양철학보다, '태어나면 죽는다[生者必滅]', '만남이 있으면 이별이 있다[會者定離]'는 말처럼 단순하면서도 '모든 것을 공[一切皆空]'으로 보는 절대 부정(否定) 속에 실존적 긍정(肯定)을 담고 있는 불교철학적 시각을 받아들여, 동양철학적 시각으로 예술을 바라보는 '긍정'의 거울을 준비했다. 인간이 갖는 시각은 긍정과 부정으로 나뉜다. 긍정만 드러낸다고 부정이 없어지는 것도 아니요, 부정을 드러낸다고 긍정이 사라지는 것도 아니다. 그러나 부정을 인정하는 바탕 위에 세워지는 긍정은 새로운 비전을 만들고 실현하려는 실존적 노력을 동반하게 된다. 그래서 이번에 묶어내는 세 권의 책이 미술작가들이 부정에서 긍정으로, 과거에서 미래로 갈아타는 환승역과 같은 플랫폼이 되었으면 좋겠다는 생각을 품어본다.

2022년 12월 **이성석**

차례

3부 / 저절로 그렇게 모이다

히스토리-K 플랫폼

1부 / 지금 여기에

서정의 토대 위에 세워진 전통미학 _김형수

1978년 필자는 진주의 모 화실에서 미대입시를 준비하는 같은 입장으로 김형수를 처음 만났다. 그 당시 이유 없는 반항아적인 소도시의 건달 같은 학생이었던 내가 수더분한 시골청년의 풀내음이 물씬 풍기는 그에게 매료되었던 기억이 새롭다.
김형수는 지금도 여전히 풀내음이 가득한 맑은 눈동자를 가진 작가이다. 눈은 마음의 창이라 했던가…… 이것은 작가이자 교육자인 그의 인간미를 지칭하는 핵심 키워드이다.

흙먼지를 뒤집어쓰고, 흙 놀이를 하며, 산과 들을 뛰어다니던 시골 태생은 유난히 고향과 자연에 대한 그리움에 집착한다. 특히 김형수는 우리의 전통 도자기인 달항아리와 찻사발의 소박하고도 유려한 곡선에까지 미학적 관심이 드높은 작가이다. 이러한 그리움과 전통미에 대한 애착은 새로운 생명을 소생시키는 생산적 서정성과 에너지를 갖는다. 이러한 서정성은 문학으로, 예술로 재생산되어 세상을 경이롭게 한다.
이것은 '모든 것은 땅에서 생기고 땅은 모든 것을 도로 찾아간다'라고 주장했던 에우리피데스(Euripides)의 말처럼 만물에 대한 생성과 소멸, 윤전, 반전, 공전 등 윤회적인 섭리를 표현한 의미와 상통하는 것일 뿐만 아니라 전통미감이 현대에 이르기까지 유구하게 흐르는 미적인 힘을 상징하는 것이리라.

김형수는 자신의 인간미와 닮아있는 서정적 조형성을 구가하는 화가이다. 그는 말라 비틀어진 겨울의 연꽃줄기에서 느낀 퇴색된 생명에 대해 안타까움에서 비롯된 반작 용으로써 진흙 속에서 피어난 연꽃이나 봄이 갖는 소생적 이미지와 달항아리와 찻사 발이 주는 전통미를 지극히 한국적인 사상을 바탕으로 구현한다. 즉 소외된 인간과 자 연환경 등에 대한 조형적 가치를 통해 풍요 속의 빈곤을 은유하면서도 반대로 빈곤 속 의 풍요를 핵심 메타포로 삼고 있다.

그의 초기작품은 생활 주변에서 흔히 볼 수 있는 꽃, 달, 연밥, 화병, 색동으로 된 오방 색 등 고향이 제공하는 정감이 넘치는 애틋한 그리움의 심상들이 작가의 시각을 통해 재해석된 이상향적인 아우라를 표출하고 있다. 이것은 겹겹이 쌓아 올린 회화적 바탕 에서 은은하게 침잠되어 있는 특유의 이미지들은 전통적인 색채와 사유를 통해서 억 겁의 세월을 견뎠을 법한 고색창연(古色蒼然)의 토대 위에 현대적인 조형성을 구축 하려는 창작 의지의 소산이다.

근간의 그의 작품은 초기작품의 토대 위에 도공(陶工)의 장인정신(匠人精神)의 산물 인 도자기의 뛰어난 조형성이 추가되어 구상성을 극대화함으로써 시성(詩性)이 강화

김형수 〈겨울연가〉

된 이분법적인 분할구도를 구축하고 있다.

그의 작업은 순수조형적인 절대요소만으로 구성된다. 색면의 중첩과 스크래치를 반복하여 표출되는 질감을 통해 얻어지는 우연적인 효과는 작품 속에서 언제나 일관성을 갖기 때문에 필연의 결과물로 거듭난다. 이러한 결과물의 근저는 작가의 생성토양과 성장과정에 기인한 사유관점과 순수조형요소에 의한 추상성의 본질적 해석에 근접해 있으며, 단순성으로 자생하는 독립적인 존재가치 부여에 있다. 그가 구사하는 조형요소들은 그 자체로서 내면적인 음률을 가지고 있고, 화면 전체와 조화롭게 숨 쉬며 독립되어 있지 않지만, 전체적 아우라가 주는 자유로움은 자연의 표피를 벗어날 뿐 결코 자연의 법칙을 벗어나는 것은 아닌 것으로 해석된다.

예술의 세계는 피안의 세계이고, 미지와 상상의 세계이다. 김형수의 피안은 그의 작품을 통해 유추할 수 있다. 그의 피안의 세계로 향한 작가적 상상력은 태생적 환경과 성

김형수 〈고향 언덕〉

장과정에 대한 기억에서 비롯된다. 이러한 기억은 지극히 사유적인 개념을 동반하며, 그의 조형적 상징체계이다.

현대미술교육을 받은 그의 회화는 추상표현주의적인 표면형식의 수용과 자신의 기억에서 추출된 산물들에 생명력을 불어넣으며, 철학적인 자기성찰의 과정을 거쳐 형성된 결과물이다.

T. 풀러(Fuller)는 '바보는 방황하고 현명한 사람은 여행한다'라고 했다. 예술가의 방황은 감성의 산물이요, 예술가의 여행은 이성의 산물일 것이다. 이는 김형수의 삶과 의식세계에 부합되는 말이 아닌가 싶다.

유년기의 순박한 세계를 복원하는 김형수의 재생적 개념의 조형성은 소위 칸딘스키가 말하는 내적울림으로 치환될 수 있다. 마치 장엄한 유속의 소리를 품고 흐르는 강물 위에 떠 있는 꽃잎의 서정성을 떠올리게 하는 직관에 의한 내면의 소리를 내는 그의 회화는 내면에서 드러나는 맥박을 우리가 전체적인 감각을 통하여 받아들이는 것

이며, 이는 곧 딱딱한 껍질에 해당하는 사물의 외형적인 형태를 지나 사물과 사고의 내면에 다다르게 되는 것이다.

다시 말하면, 그는 유년시절의 자연 즉 사계절 이미지를 자연과 전통이 합일화 된 색감으로 서정적 추상성을 강화한 자연지향적인 작가이다.

그의 회화는 최소한의 움직임을 보이며 살아 숨 쉰다. 그가 구현하는 조형적 구조는 오랜 세월 동안 묵은 상념과 거대한 덩어리 위에서 노니는 음악적인 부호와도 흡사한 스타카토(staccato)적인 음악성을 보이며 자체적인 생명력을 배가(倍加)시키고 있다. 이것은 장엄한 유속의 내부로부터 외부로 향한 작은 외침이며, 내·외부의 연결적인 구조의 힘으로 감상자의 정서를 자극, 진동시켜 과거회귀와 추억의 재생세계로 안내한다. 거대한 덩어리(mass) 위에 가미된 장식적 조형요소(staccato)들은 시각적 흡인력이 강화된 조형성이며, 독특한 기운의 색채로 뒤덮인 공간 속에서 진동하고 있을 뿐만 아니라, 추상을 바탕으로 한 절제된 구상성으로 시선을 끌어당기는 시각의 선(visual line)을 형성한다. 이처럼 작가는 다양한 객체의 결합을 통하여 조형적으로 독특한 조화와 울림을 선사하는데, 이는 장구한 세월 동안 인간의 문명이 구축한 지식과 이성이 조화된 산물이다. 따라서 그의 화면을 구성하는 모든 요소는 토속적 생명의 신비를 간직한 빛나는 존재자로서 생명의 전언자(messenger)이다. 그의 작품은 서양의 다양한 미술양식을 수용하면서도 토색적인 사상이 뿌리 깊게 자리 잡고 있음을 감지할 수 있는데, 이는 곧 그에게 있어서 정신과 문화의 새로운 상징체계를 형성하는 중요한 요소이다.

김형수 회화의 기본형식은 추상적이지만 화면을 구성하고 있는 개별 요소들은 지극

히 구상성을 띠는데 이것은 상호 보완작용에 의한 상생효과를 극대화하는 방법으로 채택된 것으로 보인다. 독일의 미술사학자 보링거(W. Worringer)가 그의 저서 「추상과 감정이입」에서 '현실을 가혹한 것으로 느낄 때 예술은 추상으로 향한다'라고 분석한 추상주의의 원리에 빗대어 본다면, 그가 1980년도 중반에 작가로서의 활동을 시작할 무렵, 우리나라의 현대미술의 상황은 추상표현주의의 유행은 이미 진부한 것이었고, '새로운 것의 전통'이라는 난해한 기치 아래 감각적 메카니즘이 난무하는 질풍노도의 시기와 미니멀리즘적인 형식주의로 고요한 시기가 교차하는 시기였기에 그는 필연적으로 가혹함을 겪을 수밖에 없었을 것이다.

그럼에도 불구하고, 그의 회화가 힘을 갖는 이유는 이러한 시대상황과 필연성이 가져다준 추상적 틀 위에서 생성된 새로운 구상적 조형성이 교감하기 때문이다. 예술이 감성과 상상이라는 통속적인 개념을 뛰어넘어 이지와 논리라는 철학적인 수행을 통하여 평형적인 조형적 감각을 갖추고 있는 그는 시대와 사회, 그리고 역사적 관점에서 피할 수 없는 철학적인 입장을 견지하고 있는 작가임이 틀림없다.

예술가의 주관적 견해 표출로 예술의 무한한 가능성을 보여주는 그의 회화가 다른 장르와 함께 총체적인 합일화를 이룩한 것이기에, 예술의 본질뿐만 아니라 타학문과의 연계성에 의한 조형적 이론의 구축, 인간 감성의 깊은 곳에서 울려 나오는 내적 필연성과 음악성, 초월적 정신에 의한 회화의 구현에 의의가 있다고 하겠다.

철학적인 성향을 강화하는 방향으로 작업의 변화를 꿈꾸는 그가 예술의 막대한 임무 중의 하나인 새로운 시대를 여는 선구자적인 역할을 하여야 함을 증명하리라 믿는다.

김형수 〈겨울연가〉

김형수는 1961년 경남 진주 생으로 1989년부터 한국미술협회 진주지회, 경남현대작가회를 시작으로 현재까지 국내외에서 개인전 11회, 기획 초대전 및 단체전 420여 회 참여하는 등 꾸준한 창작활동으로 자신의 작품세계를 구축하고 있다. 김형수는 어린 시절, 시골 고향의 산과 들에서 뛰놀며, 보고 느낀 기억 속에 담긴 풍경의 이미지들을 주로 표현한다. 눈에 보이는 그대로를 그리는 것이 아니라 작가적인 관점에서 재해석하여 점, 선, 면 등의 조형 요소로 서정적인 추상으로 표현하고 있다. 일상에서의 경험을 바탕으로 작품의 모티브를 찾고 있는 그는 새로운 작품 세계를 구축하기 위해 끊임없이 노력하고 있다.

경남도립미술관 운영위원, 경남 차세대 미술인 선정위원, 경남대학교 미술교육과 강사, 대한민국미술대전 심사위원을 역임하였으며, 현재, 중등학교에 미술 교사로 재직하고 있다.

원대리 이야기_최현정

작가 최현정은 원대리의 자작나무를 주로 그리는 작가이다. 원대리는 강원도 인제에 소재해 있는 자작나무 숲으로 유명한 곳이다. 그곳은 계절마다 수시로 그가 찾는 곳이며, 자신의 모습을 되돌아보고 자신의 정체성을 더듬으며 삶을 배우는 곳이란다. 그는 한때 이미 작고하신 자신의 자당(慈堂)의 헌신적인 삶에 대한 회상으로 당신이 좋아하신 도라지꽃을 그리다가 이곳 원대리의 자작나무를 만나면서부터 이별과 만남에 대한 순리를 배우며 슬픔과 기쁨, 고난과 시련도 온전하게 받아들이게 되었다.

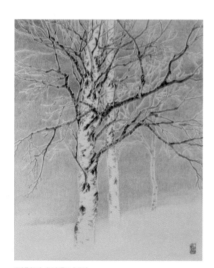

최현정 〈겨울나무〉

그는 나무를 즐겨 그리는 작가이지만 꽃을 그리던 시기를 회상해보면 한 송이의 꽃을 그릴 때는 다소 행복했으나 많은 꽃으로 화면을 채울수록 허전해질 뿐만 아니라 덧없음이 가중됨을 깨닫게 되었다고 술회했다. 삶의 주변에서 가장 화려함과 아름다움으로 대변되는 것이 꽃인데도 말이다. 그래서 그는 연약하고 짧은 생을 마감하는 꽃보다 태생적으로 꿈꿔

왔던 영속성과 강인한 생명력을 지닌 나무를 그린다. 어쩌면 반대로 나무가 그를 선택하고 찾아왔는지도 모를 일이다. 이로써 자신과 나무의 합일화를 통하여 자신이 진정코 표현하고자 하는 것이 무엇인지에 대한 정점에 도달한 것이다.

그는 자신이 지향하는 삶에 대한 의지를 보여주듯 새해 벽두부터 〈원대리 이야기〉라는 주제로 개인전을 갖는다. 이것은 어쩌면 교육자이자 작가로서 새해를 가장 먼저 열고자 하는 의지와 삶에 대한 자세가 어떠한지를 가늠하게 해주는 부분이다.
그의 원대리 이야기의 핵심은 자작나무에 자신을 투영하면서 돌아봄이다.
자작나무는 백색의 수피(樹皮)를 가진 특성이 있다. 많은 작가에게 백색은 다양한 의미를 갖지만, 최현정에게 백색은 자신의 감성과 더불어 형성된 최적의 수용성이다. 이처럼 자연의 순리를 온몸으로 받아들이는 자작나무는 계절마다 옷을 갈아입는다. 그러나 계절을 뛰어넘어 변치 않는 백색의 수피와 함께 때로는 황금빛으로 때로는 청초한 연둣빛으로 채워진 그의 캔버스는 마치 색비가 내리는 듯한 형국으로 가히 환상적이라 할 만하다.

최현정은 자작나무를 통해 자신을 표현한다. 그가 자작나무를 작품의 주소재로 선택한 이유는 자작나무의 백색수피와 숲이라는 자연의 거대한 덩어리의 조형적인 매칭을 통해 구축된 탐미주의적 발상과 자작나무가 은유하는 생태적 이치 때문이다. 자작나무는 빛을 쫓아 생장하면서도 하늘을 나눠 갖는 배려가 있고, 그늘을 만들어 자신과는 다른 생명체들과 상생하며, 스스로 썩고 생채기를 내면서 새로운 생명을 탄생시키는 순리가 있을 뿐만 아니라, 스스로 숲을 이루어 공존하는 존재적 가치를 갖고 있다. 그는 이러한 자작나무의 특성을 일찍이 간파했을 뿐만 아니라 자작으로 배운 이치를

실천하려는 삶의 자세를 견지하고 있다. 따라서 그에게 있어서 자작은 삶의 주요한 에너지원이다.

작가 최현정의 또 다른 이름은 은목(嶾木)이다. 이것은 높은 산에 우뚝 솟아 있는 한 그루의 나무와 같이 그가 작가로서 삶의 뿌리를 깊이 내리고자 하는 운명을 필연적으로 보여주는 메타포이다. 그러한 그에게 있어서 예술은 그의 말대로 자신의 삶에 대한 기록이며, 우리가 생명을 지속시킴에 있어서 없어서는 안 될 공기와도 같은 것일 뿐만 아니라 작가로서의 자신에 대한 정체성을 확인하고 입증하는 과정이다.

한편, 그는 자신이 다른 이와 다름으로 구분되는 '나(我)'를 어떻게 보아야 할 것인가에 관심이 드높은 작가이다. 즉 자작나무를 통해서 자성(自省)과 반추(反芻)의 과정을 거쳐 자신에 대한 실재(reality)를 찾아가고 있다. 그러기 위하여 그는 사색한다. 그것이 깊어질수록 고요해지고 맑아지는 이치를 터득하고, 실천하는 자신을 대신하여 화면을 채우고 있는 그의 자작나무는 바로 자신의 모습이다. 그뿐만 아니라 다른 이들도 마찬가지로 자신과 같이 공존하고 상생하면서, 누구나 객체의 존엄성을 갖고 있기에 스스로 자신을 사랑할 줄 알아야 함, 즉 천상천하 유아독존(天上天下 唯我獨尊)의 철학을 보여주는 그의 작품 속에는 자작나무와 계절마다 다른 아름다움을 표출해내는 숲을 이루는 잎새들로 가득하다. 그러한 숲은 그가 원하는 세상의 구조로서 공존의 숲이요, 잎새들은 삶에 대한 빛나는 조각들이다.

작가 최현정에게 있어서 인생은 '나를 완성하는 것'이다. 이것은 자작나무와도 같이 자신만의 속도로 발아(發芽)하고 생장함과 자신에게 주어진 소명을 다함으로써 형성

된 자신의 정체성을 보이며 공존함을 의미하는 것이다. 여기서 공존이란 자연적인 모든 객체의 합일화된 생명순환 원리를 상징하는 것이고, 그에 따른 사라짐과 죽음은 다시 새롭게 태어남이라는 윤회적인 개념을 가지며, 소멸할 수밖에 없는 인간의 유한적 존재를 넘어 영원성의 지속욕구에 대한 가시성을 드러냄과 맥을 같이 하는 것이다. 그러한 그의 그림이 숲으로 이루어짐은 장소성과 공간성 혹은 공존과 상생에 필요한 구조를 의미하는 것이다.

전술한 바와 같이 작품의 형식과 내용 면에서 지극히 동양적인 철학과 사상이 충만한 그의 그림은 자연과 생명에 대한 포괄적 개념을 수용하는 시각언어이자 피안(彼岸)의 세계이다. 마치 시베리아인과 중앙아시아 유목민들이 자작나무를 하늘과 인간을 연결하는 다리 즉 은하수에 비유한 것처럼 말이다.

'나는 보기 위해 눈을 감는다', '땅은 진정 최고의 예술이다'라고 했던 폴 고갱과 앤디 워홀의 말을 빌려 최현정을 들여다보자면, 그의 감은 눈과 가슴속에는 희망으로 환생 되어 대지 위에 솟은 순백의 자작나무로 가득 차 있을 것이다.

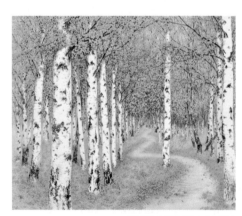

최현정 〈너에게로 가는 길 〉

관조적 상징체계와 사유공간_최현정

〈원대리 이야기〉로 자작나무를 소재로 한 개인전을 개최했던 최현정이 2년 만에 다시 새로운 작품을 선보인다. 2014년 대한민국미술대전 구상부문에서 가장 권위 있는 평론가상을 수상할 당시만 해도 그의 작품은 대부분이 특정한 장소에 국한된 풍경화에 준하는 것이었고, 2년 전의 개인전시도 마찬가지였다. 그러나 지금의 최현정은 그동안 작품에 관하여 치열한 연구를 거듭하는 동시에 필자와의 논쟁의 과정을 거치

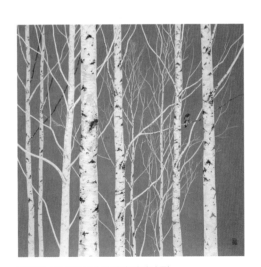

최현정 〈금강미술관 딱새와 자작나무〉

면서 절제와 사유, 그리고 동시대적 조형성 구현이라는 과제를 손색없이 풀어냈다. 그 결과 동일한 소재임에도 불구하고, 자작나무를 통한 자신의 내적울림을 표출해내는 고차원적인 단순화된 조형성을 구현해 낸 것이다.

그는 자작나무에 자신의 정체성에 관한 은유적인 새로운 해석을 가함으로써, 자신을 둘러싸고 있던 인간의 관계성을 창작의 쟁점

최현정 〈사유의 숲〉

으로 여기고 있다. 그럼으로써 관심대상인 자작 숲속에 덩그러니 서 있는 자신의 정신에 비친 제3의 무엇에 의해 '나는 누구이며, 지금 어디에 있는가?'라는 인문학적 화두에 근접해 있는 것이다. 따라서 이번 전시에 발표되는 작품들은 〈원대리 이야기〉를 초월한 세상에 존재하는 모든 자작나무 자체의 조형성에 초점이 맞춰져 있다. 다시 말하면 자작은 곧 작가 자신이며, 그가 인식하는 세상의 모든 것에 대한 은유적인 정점에서 바라본 사유적인 산물이다.

최현정의 작업에 관한 구성원리와 요소들이 갖는 상징성은 무엇인가.
그가 그리는 자작나무는 자신의 수피(樹皮)에 생채기를 내며 단순한 수직적인 구도

를 취하면서 화면의 끝과 끝을 잇는 긴 선의 모습을 취하고 있다. 화면의 끝과 끝을 잇는다는 것은 화폭 바깥의 더 넓은 세상을 암시하고 있는 것이며, 수직적인 구도는 생장의 원리와 동일한 의미를 지니며 삶에 대한 자성을 동반한다. 그뿐만 아니라, 그것은 작가 자신과 우리들의 삶을 둘러싼 세상의 획일적이고 딱딱한 삶의 구조를 드러내어 보여주는 것으로써 그림을 통한 일종의 세상읽기와도 같은 것이다.

이처럼 그의 그림은 대개 자연과 세상에 대한 관조적 시점을 중요시함으로써 사유를 끌어내는 출구와도 같다. 따라서 그가 표현해내는 자작나무의 배경은 나뭇잎 문양이 전면회화(All over painting)의 양식으로 처리되거나 단순한 단색으로 매끄러운 바탕을 이룬다. 이러한 단순성은 그의 작품이 얼마나 동시대적인가에 대한 의문을 불식시키고 있다. 그뿐만 아니라, 이러한 단색조의 바탕은 광활한 우주적 세계관을 담아내는 여백으로써 인간이 갖는 꿈과 미지의 세계인 것이다. 그것은 인간의 감성의 상태에 따라 때로는 초록으로, 노랑으로, 청회백 색으로, 깊은 심연의 푸른색으로 드러나고 있으며, 모든 사족(蛇足)이 제거된 절대적인 절제미를 통해서 심미적인 차원의 공간으로 끌어 올리고 있다.

그렇다면 그의 작품은 얼마나 동시대적이며 어떠한 관점을 가지고 있는가.

현대미술은 이미 장르의 벽이 허물어진 지 오래다. 그럼에도 불구하고 국내의 화단은 지금까지도 그러한 벽 속에 갇혀있는 형국이다. 이러한 국내의 미술환경은 작가 자신이 스스로 그 굴레를 벗어나지 않고 있으므로 조성된 것이다. 이에 대해 메릴랜드대학교 홍가이 박사의 말을 빌리자면, 많은 미술가가 '우물 안의 개구리'이거나 '흉내에 익숙한 원숭이'이기 때문이라는 표현이 적절할지도 모를 일이다.

최현정은 이미 그 굴레와 벽을 허물었다. 대개 동양화나 한국화는 먹(黙)을 그 재료의

기초로 한다. 그러나 그는 동양화나 서양화 등의 분류가 아닌 회화(繪畵)의 큰 영역으로 장르를 확장하고 있을 뿐만 아니라 동시대적인 현대성을 담아내고 있다.

그 예로 이번 전시에 발표되는 그의 그림에는 먹이 없어졌다. 채색이 전부이면서도 나무의 몸통만으로 구성된 직립적인 조형성은 세상을 바라보는 '관조의 창(窓)'으로서의 역할을 충분히 해내고 있다.

그는 전술한 바와 같이 인간을 중심으로 하는 철학적인 관점에서 자신의 정체성과 관계성을 지향한다. 그것은 자신의 정신과 눈에 비친 자작 숲속에서의 딱새와 반달, 혹은 초승달로 드러나고 있다. 그의 그림에 등장하는 달은 인간의 특권인 사유의 정점에 도달하게 하는 수단이며, 딱새는 인간 자신의 독자성을 은유하며 시선을 이끄는 핵심적인 시각의 선(visual line)인 것이다.

새하얀 껍질 하나로 혹한을 버티고 삭풍을 맞이하며 처연하게 서 있는 자작나무는 작가 최현정에게 있어서 삶에 대한 메타포이다. 그것은 자작나무가 그러하듯이 자신이 가진 의연하고 단아한 처신과 닮았다.

예술가는 자연을 바라볼 때 범인(凡人)이 보듯이 보지 않으며, 그 감동은 자연의 겉모양에 숨겨져 있는 내부의 진실을 들춰내 놓는 것이다. 최현정은 이처럼 세상을 처음으로 보는 것 같이 항상 새로운 눈으로 보고, 우리에게 그렇게 볼 수 있도록 안내하면서 삶에 대한 의의를 깨달음의 세계로 이끌고 있으며, 자작나무를 통한 자연의 깊은 진리를 우리에게 통역하고 있는 작가이다.

또한, '예술은 경험에 패턴을 만드는 것이며, 미적 즐거움은 이 패턴을 알아보는 데

서 생겨난다'라고 했던 영국의 철학자 알프레드 노스 화이트헤드(Alfred North Whitehead)의 말과 같이 최현정은 자신이 겪은 경험체계를 자작나무에 감정을 이입시키는 과정을 통해 자신의 패턴을 구축한 것이며, 우리는 이러한 단순하고, 난해하지 않은 패턴을 통해 사유의 세계를 만끽할 수 있는 것이다. 세상의 모든 패턴은 철학이 비철학적인 것에서, 과학은 비과학적인 것과의 관계성에 의해서 실현되는 것과 마찬가지로 최현정의 예술 역시 비예술적인 것과의 관계 속에서 형성된 것이며, 예술가로서의 견딜 수 없는 충동으로 탄생한 것이다.

이제 최현정에게 주어진 세상이 '음악을 듣지 못하는 사람에게 춤추는 사람이 미친 것으로 보이는' 환경이 아니라면, 우리가 최고로 행복한 순간에도, 극도의 역경의 순간에도 필요로 하는 예술가로서 거듭남을 이어 나아갈 것이다.

최현정은 1971년 울산 출생으로 국립경상대학교 사범대학 미술교육과를 졸업하고, 1995년부터 현재까지 미술교사로 근무하며 2010년부터 대외적인 미술 창작 활동을 시작하였다. 현재까지 4회의 개인전과 국내외 100여 회의 그룹전 및 기획전에 초대되었다. 2014년 대한민국미술대전 한국화 구상부문 평론가상 수상, 공무원 미술대전 등 다수의 공모전에서 수상하였다. 2018~2019년까지 홍콩에서 개최한 Asia Contemporary Art Show에 4회 참가하여 전시작품 전량이 매진되는 우수한 성과를 보였다.
현재는 경남미술대전과 김해미술대전 초대작가로 활동하며 경남현대작가회 사무국장을 맡고 있다.

최현정 〈숲-물들다〉

Saddle the wind 현대미술과 철학적 개념의 관계성_이성석

현대문화는 단순한 이데올로기가 아니며, 예술을 오로지 이데올로기적 시각으로 바라보면 금세 모순에 봉착한다. 그렇다고 해서 문화는 중립적인 것도 아니고, 사회 바깥에 존재하는 섬도 아니다. 바른 비평적 시각에서 본다면 예술작품 생산의 물적 조건, 작품과 사회의 관계 탐구를 통해 하나의 작품 자체로 예술을 감상해야 하며, 예술이 특정한 이데올로기의 수단으로서 형식을 탈피해야 한다. 즉 예술 자체의 독자성을 가지는 것으로 봐야 한다는 얘기다.

이러한 예술에 대한 통념은 첫째, 인간 고유의 높은 정신활동의 산물이며, 둘째, 진정한 가치를 지닌 무엇인가를 모방한다는 것, 셋째, 아름다움, 곧 미를 표현하는 것이다. 이러한 통념은 반드시 인식을 동반하게 되는데, 지성적 인식은 진리를, 도덕적 인식은 선을, 감성적 인식은 아름다움을 각각 독립적으로 추구하는 것이다. 따라서 현대미술 작가들은 창조과정과 더불어 해석과정에서도 수많은 가능성을 열어둔다. 그럼으로써 끝없는 우연을 필연이라는 이름으로 끝없이 긍정하는 것이다. 이렇게 그들은 인위적인 미감을 넘어 더욱더 형이상학적이고 자연철학적인 미감을 추구한다. 그렇게 형성된 예술가의 내면세계 대부분은 외면세계로부터 주어진다. 따라서 예술작품의 주제나 내용도 예술가가 어떤 삶을 사는가에 따라 달라지며, 예술가는 현실적인 모순을 고민하고 극복하려는 노력을 기울인다. 그러나 이 시대에 사는 우리가 이러한 통념의 한계에서 벗어날 수는 없는가.

미술은 존재하는 것이 아니라 느끼는 것이며, 사람들 각자의 마음속에 구체화되지 않은 표현충동의 원리를 나름대로 갖고 있다. 인간의 고유한 사고방식은 물적, 객관적 대상을 떠나 주관적 견해에서 순수구성을 표현하는 정신적 또는 지적인 면에서 발생하는 것이며, 한 걸음 나아가 내적음률(inner sound)과 색채의 독특한 성격에서 연유되는 것이다.

작품에 표현되는 예술가적 기질과 원초적 에너지에 대한 심상상을 다룬 방식은 작가의 지적인 고유의 사고개념에서 탄생하는 것이며, 작품을 통해 작가의 지적 감성을 드러내는 서정성 또는 열정적인 경향을 볼 수 있는 것이다.

한편, 오늘날 예술에서의 미(美)는 감관경험의 세계를 초월하는 것으로서, 경험체계를 통하여 나름의 유토피아를 현대미술로 재해석하는 것이다. 오늘의 복잡한 현실에

이성석 〈Saddle the Wind〉

서 바라보면 이것은 현실과는 유리된 세계이지만 이러한 경험체계의 구성과 표출을 통하여 작품에는 새로운 개념이 주어진다.

작품을 통하여 관습이나 이성에 의해서 구성되는 현실과는 현저하게 다른 세계, 이를테면 합리적 논리에 의해 훼손된 세계를 순박하고 단순한 세계로 복원하거나 재구성하여 예술의 세계로 끌어 올리는 것이기도 하다.

이렇듯 개인적인 경험에 대한 의식은 그 경험의 실재성을 두드러지게 해주지만 그것은 또 다른 특권을 지니는 것으로 보인다. 즉 예술적 창조를 통해 작용하는 의식은 이미 구성된 어떤 대상물의 드러내기에 그치지 않고 거기에서 훨씬 더 나아가 그 대상물을 변형 또는 왜곡(deformation)시키는 일종의 문제 삼기를 통한 역설의 과정이다. 이러한 예술의 유일한 리얼리티(reality)는 예술가의 예술작품 속에 드러나 있기도 하지만 예술가의 개성 속에 있는 것으로 간주하고, 그곳에 예술의 보편적 이념이 존재하는 것으로 해석된다.

그러나 오늘날의 현대미술은 지적·감성적 표현충동 원리, 주관적 견해에 의한 순수구성, 경험체계를 통한 새로운 개념구축 등에 의한 표현만으로는 예술이 갖는 시대성과 역사성에 부합하기에는 한계성이 있다. 그렇다면 무엇이 문제이며 무엇이 더 필요한가. 일찍이 인간이 창조해낸 모든 문명에는 철학이나 사상이 공유되어 있었다. 그러나 오늘날의 문화와 예술은 대중성이라는 미명하에 철학과 사상을 무시한 채 감성적 표현충동원리에 의한 추상성을 표출하거나 과거의 재현적 리얼리즘과 흡사한 구상성의 한계를 벗어나지 못하고 있는 것이 작금의 현실이다. 물론 전부가 그런 것은 아니다. 어찌 됐건 이러한 현실적인 한계는 예술가 스스로가 연구 노력을 통하여 극복하여야만 한다. 그에 대한 필요성은 다음의 예를 통하여 설명할 수 있으리라 본다.

20세기의 예술을 비롯한 문화의 전반이 지나친 형식주의 서양철학에 의존되었다면, 금세기는 논리적으로 정리되기 어려운 동양철학에 관심이 집중되고 있는 현실이다. 예컨대, 21세기가 시작되던 2001년 초에 뉴욕타임스는 20세기를 빛낸 위대한 예술가로 피카소와 잭슨 폴록, 백남준을 꼽았다. 이어서 21세기를 빛낼 위대한 예술가에

대한 예측 기사에서 한국의 미술가 김아타(1956~, 거제, 사진)를 지목했다. 그 이유는 '현대미술이라는 수단으로 동양사상과 철학을 가장 함축적으로 표현한 최초의 작가'라는 것이다.

작가 김아타가 시각적으로 보여준 동양철학의 방식은 미술이라는 수단을 통한 시지각적 관점이지만, 그 근원은 비움으로써 비로소 채워지고, 채움으로서 비워지는 것, 즉 불가(佛家)에서 말하는 색즉시공 공즉시색(色卽是空 空卽是色)으로서 불교의 윤회사상과도 흡사한 우주와 삼라만상의 섭리에 관한 것으로 사라짐으로 단순화되는 것이며 또 다른 재생을 의미하는 것이다. 즉 현상계와 외계에서 빚어지는 모든 현상은 생성과 소멸, 다시 생성되는 순환구조를 작품으로 보여주는 것이다.

그는 작품 〈On Air Project-8hours series〉중 뉴욕과 유럽의 도심 이미지와 인간의 행위를 표현하는 작업을 통하여 펄럭이는 깃발의 움직임에 비례해서 사라져 감을, 도심을 질주했던 수많은 자동차와 사람들이 사라짐을 보여주었다. 유리판을 사이에 두고 섹스를 나누는 두 인간의 모습을 통해서 움직임이 많았던 부분부터 사라져감도 보여주었다.

예술가는 상상에 의한 몽상가이자, 평이하지 않은 시점과 관점을 가진 사람으로서 역발상에 의한 뒤집어보기가 일상화된 생활인이기도 하다. 이는 고정관념의 탈피이고, 기존의식에 대한 얽매이지 않음이며 세상과 대상을 보는 관점에 따라 삶에 대한 입장과 해석이 바뀔 수 있음을 시사한다. 이를 통해서 삶과 세상에 관한 사상과 철학을 담아내는 것이다. 이와 같은 맥락에서 본다면 현대미술의 주된 특성은 '시지각적으로 조형화된 철학'이라 단언할 수 있다. 따라서 예술작품은 당대의 인류에게 던지는 중요한

메시지를 담는 그릇과도 같은 산물이다. 이것은 이러한 산물의 생산자인 오늘의 예술가가 살아가야 할 정체성이자 진정성이 아닌가 싶다.

많은 예술가가 보이지 않는 것을 보이려고 시도하지만, 역설적 수법으로 자신의 조형세계를 구축한다. 예술은 보이는 것과 만질 수 있는 것을 새로운 형식으로 제시함으로써 새로운 상징적 체계를 부여한다. 이러한 체계를 갖기 위한 최적의 조건은 자유개념이다. 작가에게 있어서 자유개념은 인간의 생각과 행동을 방해하는 유·무형의 것들에 대한 끊임없는 부정을 통해 이루어질 수 있는 성질의 것이다. 그래서 예술의 역사는 지난 시대의 의식을 깨고, 앞선 시대 사람들이 만든 형태를 부수는 역사로 점철됐다. 그러나 아무리 깨고 부수고 다시 지어도 자유는 완성되는 것이 아니다. 그것은 다만 인생에 관한 창조의 역사로서 끝없는 행진을 계속할 것이다. 그러므로 영원한 자유추구의 감성적 조직체인 예술은 이성적 재판관의 판결에 순종하고, 의사의 진단이나 치료에 순응하는, 피동적이며 무기력한 그런 존재가 아니다. 그것은 항상 개성적이고 자율적인 내적질서 아래 독특하고 새로운 세계를 향한 자유를 실현하고자 하는 역동적인 힘으로 존재하며, 정열과 황홀의 순간이 가득한 세계이다. 그에 따르는 예술가의 조건으로 창작의 원천은 감성이요, 상상이다. 그러나 동시에 이지와 논리를 동반하고 있

이성석 〈Saddle the Wind〉

다. 왜냐하면 작가는 총체적 기반 위에서 새로운 창작의 뿌리를 만들고, 만물의 정체성이 갖는 존엄성의 인식 위에 세워진 평범하면서도 비범한 진리에 대한 인식론을 구축하기 때문이다.

예술작품은 인간과 공존하는 무수한 실체와 무형적 사유(思惟)가 복합된 하나의 리얼리티를 구축하고 있는 것이며, 그에 따른 예술철학은 인류사에서 총체적일 뿐만 아니라 인류가 희구하는 환상의 세계로 도달하기 위해서 예술가의 초월적 상상력과 시대성·사회성·역사성이 수반된 감성이 우선된다. 철학의 다양한 논리와 잡다한 이론들을 일원화시키는 힘을 갖춘 이지적 사고와 논리, 과학이라는 이름으로 실험과 실증과의 관계성에 대하여 이미 수많은 예술작품과 세상의 발전과정을 통하여 반증한 바 있다. 이러한 견지에 비추어 볼 때도 작가는 예술의 독자적인 장르뿐만 아니라 철학과 과학에 이르기까지 실로 광범위한 정신적 지식체계를 갖추어야 하며, 관계성을 수용하고, 철학과 과학을 두루 섭렵함으로써 위대한 작가로 평가받게 되는 것이다.

결국 작가는 수필가요, 시인이고 세상을 이순과 역순으로 번갈아 보는 시각을 가진 철학자이며, 존재와 사라짐에 대한 물리학적 법칙을 깨우친 과학자적인 관점을 가져야한다. 이에 본 필자는 전술했던 제반의 문제와 해법을 보여주기 위한 작업과정을 수행해 왔다. 그것은 전시주제에서 보여주듯 〈Saddle the wind〉를 통해 그러한 과정에 의한 결과물을 보이고자 하는 것이다.

〈Saddle the wind〉는 미국의 포크가수 Lou Christie(본명:Lugee Alfredo Giovanni Sacco, 1943~)가 1966년에 발표한 작품명이다. 직역하자면 〈바람을 타

고〉, 〈바람에 실려〉쯤으로 해석이 가능하다. 미술작품 전시에 웬 노래 타령이냐고 반문하는 이가 있을 법하지만, 필자가 주목하는 것은 〈바람〉이라는 키워드에 있다. 그것은 이 노래를 통해서 인간이 구현하고자 하는 것을 자연의 법칙과 순리에 순응하고자 하는 의지가 담겨있는 것으로 생각했기 때문이다.

이성석 〈Saddle the Wind-The Road〉

이러한 조형적 체계를 통하여 도가의 무위자연과 인간의 의지가 결합한 결과물은 주제에서 암시하듯이 핵심은 '바람'이다. 즉 바람이 그린 그림이다.

바람을 통하여 표현된 나의 작품철학은 단언컨대 수행적인 것이다.

수행자는 무엇에도 거리낌 없이 노니는 것이다. 이를테면 하고 싶은 대로 하는 것이다. 이것은 곧 노니는 경지이며, 장자의 무위자연(無爲自然)이다. 한마디로 '저절로인 현재 상태'인 것이다. 따라서 메커니즘이나 작업과정은 나의 창작을 위한 행위에 불과한 것이다. 작품의 결과는 의도된 목적으로서가 아닌 주어지는 것이며, 현재 상황을 즐김으로써 실행되는 것이다. 다만 나는 이것이 작품성으로서의 힘을 얼마나 발휘할지에 대하여 대중이나 감상자의 몫으로 돌린다. 자신은 수행자의 시각에서 바라보고 노닐 뿐 인간다운 인간이 이어행(利於行) 되길 기대하는 것이다. 다시 말하면 안일

이성석 〈Saddle the Wind-The Road〉　　　　이성석 〈Saddle the Wind-The Road〉

함을 배제하고 고통이 녹아있는 정신적 응결체와 카타르시스를 통한 순화적 기능을 역설하는 것으로 해석할 수 있다.

나는 '저절로'인 이것이 의도적 탐구가 아닌 항상성(恒常性)을 가지고 향상되어가기만을 바라고 있다. 그 이유는 나에게 있어서 수행은 모든 것의 새로운 탄생이고 출발이며, 경험의 단계를 초월하여 새로운 세계가 있음과 무한한 삶에 대한 의미를 체득했기 때문이다. 이는 작가로서뿐만 아니라 일상적 삶에도 적용되어 진다. 그럼으로써 모든 것이 불교에서 말하는 '천상천하유아독존(天上天下唯我獨尊)'처럼 자신의 문제임을 깨달은 것이다.

자신의 문제를 들여다봄으로써 지혜를 얻게 된 나는 자신만을 위함이 아닌 타인과 만물의 섭리에 대한 배려와 사랑에 대해 숭고함과 경외감을 표현코자 하며, 이러한 사상들이 작품 속에 녹아있다고 피력한다. 이것은 곧 내가 추구하는 진리일 뿐만 아니라 수행의 방편이자 자신을 성찰함으로써 세상의 순리를 받아들이는 최상의 수단인 것이다.

중국 청말 중화민국 초 계몽 사상가이자 문학자인 양계초는 '과학과 예술은 모두 하나의 근원에서 비롯되었으며 그 근원은 자연'이라 하였다. 이것은 자연을 바탕으로 한 철학성의 중요성을 간파한 얘기로 풀이된다.

롱펠로우(Henry Wadsworth Longfellow)는 '자연은 하나님의 작품이요, 예술은 사람의 작품이다'라고 했다. 나의 작품은 하나님의 작품이 생성되는 원리 즉 이치를 예술이라는 인간의 관점에서 재해석한 무위자연의 미학적 조형성을 구현하고자 할 뿐만 아니라, '작가는 스스로 제도화되기를 거부해야 한다'라고 주장한 장 폴 사르트르(Jean Paul Sartre)처럼 고정관념과 기존의식의 벽을 뚫고 자신만의 독창적 조형

성을 구축함으로써 독자적 예술개념을 표출하고자 하는 것이다.

그것은 현실에 대한 인식 위에 작가로서의 내면적인 울림과 욕구가 더해진 것이고, 예술이 갖는 시대성을 수용한 작품세계는 필연적인 변화를 거친 독특한 형식이며, 내면적 회화성이 충만한 세계이다. 따라서 나의 작품은 자연을 그린 것이 아니라 자연의 순리 즉 자연에 대한 철학이나 사상을 시각적으로 보여주고자 하는 것이다.

이번 전시작품에는 〈The Road(길)〉이라는 부제가 붙었다. 주제의 개념이 필자가 선택한 현대미술에서의 총체적인 철학 개념이라면 부제는 주제에 근접하기 위한 범주를 정한 것이다.

무위자연의 도가철학과 철학의 주체인 인간의 삶에 대한 총체적인 과제로서의 길은 그것이 물리적이든 정신적이든 모든 삶의 영역을 포함하고 있는 것이며, 과거와 현재 그리고 미래를 포함하는 시공간적인 개념과 연결성을 가지는 것이다.

왜냐하면 인간에게 있어서 이러한 길의 의미는 개개인의 역사적 기록과 경험적 체계를 바탕으로 한 오늘의 현실, 그리고 불가지의 미래에 대한 방향성의 토대가 되는 것이기 때문이다.

현대미술이 장르와 지역의 벽을 허물고, 매체와 영역을 확장하여 각국 간의 새로운 정체성을 모색하던 시각예술은 국가나 지역에 국한된 단위적인 정체성에 대한 해석에서 벗어나 철학적이며 보다 총체적인 시각을 추구하게 되었다. 21세기의 미술은 이러한 새로운 시각과 조형성을 구가하며, 21세기의 시대성을 대변할 정체성 해석에 대한 혼란 속에 서 있다. 그러나 오늘도 세상은 진보하고 있다. 이것은 예술창작 환경도 예외가 아니기에 희망의 끈을 놓을 순 없다. 그리하여 이번 전시를 기점으로 내 곁의 수

많은 미술가가 정당하고 선진적인 사회구조 속에서 열심히 살아내었던 어제와 같이
변함없는 창작혼을 불사르길 바란다.

이성석 〈Saddle the Wind-The Road〉

기억의 재생을 통한 공존의 숲_강동현

조각가 강동현은 유년시절의 환경적 경험체계에 따라 선정된 모티브를 통하여 태양을 향하는 생장원리에 대한 아름다움을 터득했던 태생적 작가이다. 그래서인지 그는 우리 주변에 잊고 있던 대상이나 잊힌 대상에 관심이 집중되어 있다. 그것은 그가 자연의 본질적인 상황의 중요성을 인식하면서 그것을 회복하고 자신만의 방법으로 재생하려는 의지가 강함을 읽어낼 수 있는 부분이다.

그는 태생적으로 군집증후군을 가진 작가로서 개미 같은 작은 존재들이 모여 있는 것을 보면 심적으로 불안감이 야기되는 성향을 가지고 있는 까닭에 모여 있는 것을 보면 흩트려 버리고 싶은 충동을 느낀다. 따라서 작은 요소들을 재구성하여 하나의 덩어리(mass)로 재생시키고자 하는 욕구가 있다. 그리하여 그는 무의식적으로 안정된 심리상태를 유지하기 위하여 자신에 의해 재구성된 덩어리에서 느끼는 밀도감과 양감을 좋아한다.

그래서 그는 예술에 집착한다. 그것은 어쩌면 태생적으로 주어진 성향 자체가 그의 삶 전부이기 때문이다. 어떻게 사느냐보다 무엇을 하면서 사느냐가 더욱 중요하다는 그의 말대로 그에게는 예술이 삶이요, 삶이 예술인 것이다.

그렇다면, 그러한 그의 삶이 빚어내는 작품은 어떠한지 살펴보자.

그의 작품주제는 〈공존의 숲〉이다. 그가 말하는 공존이란 자연과 인공이 합일화된 생

명 순환의 원리를 상징하는 것이며, 사라짐과 죽음은 다시 새롭게 나타남과 생명탄생이라는 윤회적인 개념을 가진 것이다. 또한 그의 숲은 사회구조적인 장소성과 공간성, 혹은 생태계의 구조를 의미한다.

그는 자기의 숲속에 나무(我無)를 키운다. 그것은 '내가 곧 없음이요, 없음이 곧 나'라는 비움에 대한 동양철학적 메시지이다. 그뿐만 아니라 그의 작품에 등장하는 소재 중에는 날아다니는 새의 형상이 등장하곤 한다. 천천히 움직이는 것은 천천히 사라지고, 빠르게 움직이는 것은 빠르게 사라진다. 즉 새는 사라지기 위해 난다는 것이다. 이것은 다름 아닌 모든 것이 생장하고 소멸함을 반복하는 윤회적 원리와도 같음을 의미하는 것이기도 하다. 따라서 그의 작품세계는 불가에서 말하는 색즉시공 공즉시색(色卽是空 空卽是色)이 아니고 무엇이겠는가.

또한 그의 작품에는 달(月)과 섬(島), 그리고 바다가 등장한다. 그중 바다는 물(水)로 대변되는 것이며, 이것은 생명의 근본을 의미하는 것이다. 이러한 모든 모티브는 인간과 공존하는 관계성에 의해 자연회귀를 갈망하는 욕구가 표현된 것으로 해석할 수 있는 것이다.

일찍이 공자는 도덕경을 통해 '가장 높은 선은 물과 같다. 물은 만물을 이롭게 하면서 다투지를 아니하고, 뭇사람이 싫어하는 곳에 자리 잡으니 그런 까닭에 도에 가깝다. 있기는 땅바닥에 있고, 마음 씀에 연못처럼 깊고, 내어줌에 아끼지 않고, 말을 함에 믿음직하고, 바로 잡음에 빈틈이 없고, 일함에 넉넉하고, 움직임에 때를 잃지 않는다'라고 했다. 어쩌면 이러한 명구의 내용이 그가 지향하는 삶이자 예술철학이 아닌가 싶다.

한편, 그의 조각 작품에 도입되는 색은 곧 빛으로서 자연과 생명의 메타포로 삼는다. 작품 안팎의 색감이 달라짐을 통하여 색면은 생장의 의미를 표현하는 것이고, 금속자체의 색감은 작가 자신의 자성(自省)이라는 개념을 표출해 내는 것이다.

그와 동반되는 그의 작품이 구상적 특질을 지니는 것은 추상성보다 구상적인 요소가

작가 본인과 감상자 간의 소통을 극대화할 수 있다는 믿음과 이 요소들은 작가의 창작 개념을 통해 단순화(simplication)되고 왜곡(deformation)시킴으로써 시각적 감흥을 배가(倍加)시킨다는 창작논리 때문이다.

그의 작업과정에 있어서 한 땀 한 땀으로 이루어지는 용접작업은 극도의 인내심과 정돈된 자아의식이 요구되는 부분으로 형태의 외형(out line)적 표현이 선행된 후 작품의 빈 공간을 채워가는 방식을 취한다. 그것은 그의 작업이 모티브의 본질적 개념 접근으로부터 시작됨을 의미한다. 그가 즐겨 쓰는 재료인 스테인리스는 혈관과도 흡사한 거미줄 구조를 형성하고 있으며, 브론즈가 추가되어 장식됨으로써 비로소 그의 작품 개념은 완성된다.
결국 그가 풀어가는 방식은 미술이라는 수단을 통한 시지각적 관점이지만, 그 근원은 비움으로써 비로소 채워지고, 채움으로써 비워지는 것, 즉 동양철학의 진공묘유(眞空妙有)일 뿐만 아니라 상생과 상극의 관계 속에서 형성되는 생성과 변화의 기본원리로 해석할 수 있다. 이러한 그의 작품에서 느끼는 현대적 미감은 차원 높은 동양철학적 관점과 융합됨으로써 우리에게 삶과 자연에 대한 깊은 깨달음의 오아시스를 제공할 것이다.

강동현은 1977년 경남 고성에서 출생하였다. 끊임없는 '관계'에 대한 생각을 작품으로 표현해 온 그는 처음에는 '대비'로, 최근에는 '결합'으로 관계에 대한 생각을 표현하고 있다. 2004년 첫 개인전 '숲'을 시작으로 서울, 창원, 부산, 거제 등에서 10회의 개인전을 열었고, 200여 회의 국내외 기획전 및 단체전, 아트페어 등에 초대되었다. 2018년 문신청년작가상을 수상한 그는 경상남도미술대전, 중앙미술대전, 한국현대미술대전 등 10여 차례의 수상하였고, 거제 양지암 조각공원, 상주목 천년기념 조각공원 등에 작품이 소장되어 있다.

강동현 〈공존의 숲〉

이질의 융합을 통한 하모니즘_고진식

대학시절부터 20여 년간 구상회화 위주의 작업을 해온 화가 고진식은 인체의 해체와 드로잉을 통한 자화상과 모성 등 인간내면 세계를 테마로 다루어 왔다. 그것은 그가 지향하는 예술과 인문학적 측면에서 인간존엄의 가치표현을 자신의 예술세계로 설정했기 때문이다. 그러나 삶에 대한 경험체계의 변화를 통해 재정립된 이지와 감성, 가치관의 변화는 작가로서의 표현한계에 대한 인식의 변화를 불러왔다. 이러한 한계는 그가 작가라는 직업을 가진 이상 넘어야 할 벽이고, 그 벽은 무수한 고통과 번민을 동반하게 되는 것이다.

그것은 삶을 지탱하는 많은 이들의 그것과 크게 다르지 않다. 다자녀를 둔 아버지로 사는 삶의 굴레와 작가로서의 척박한 환경적 요인이 그것이며, 그러한 경험체계의 변화와 축적은 반대급부로 작품 활동에 대한 열망으로 대체되면서 자신의 정체성과 예술적 표현가치에 대한 고민으로 이어질 수밖에 없었다. 그러한 고민은 인간존엄이라는 광범위하고 추상적인 개념에서 시작된 삶의 철학적 개념과 가치를, 이 시대를 살아가는 사람으로서의 사회성과 시대성을 반영한 구체적인 가치로 정립해낸 것이다.

고진식 회화의 창작모티브는 첫째, 정신세계와 물질세계의 경계를 포함하는 점(點)과 선(線)의 확장성을 통한 본질적 조형미학이다. 그것에 대한 시발점은 점이며, 이 점은 육체를 의미하는 것으로 자체적인 생명력을 지닌다. 그러나 그 점이 움직이지 못

하면 결국은 소멸한다. 점이 갖는 생명력과 움직임은 작가 자신의 생각과 의지, 감성을 지니며 서서히 움직인다. 이러한 움직임은 일차원적인 요소로서 개인 정신세계의 시작기점에 해당한다. 그러나 그의 그림에 나타나는 점은 선과 마찬가지로 그 자체로 확장되어 가는 특성이 있는 까닭에 면과의 경계가 허물어

고진식 〈Inside the line(12-D1)〉

지는 듯한 느낌이다. 한편, 선에는 빠르고 느림, 부피의 다소, 바름과 휘어짐이 있고, 이는 다양한 중첩과 충돌 속에 갈등과 조화를 탄생시킨다.

그러므로 선이란 작가 자신의 정체성이자 정신세계를 은유하고 있는 것이라고 할 수 있다. 이러한 선은 직선과 곡선의 독자성 혹은 혼용성 등으로 나타난다. 직선에는 수직의 강인함과 사선의 역동성, 수평의 안정성을 가지며 시각적 쾌감을 극대화하는 세 가지의 특성을 갖는다. 수직선이 갖는 상하개념과 사선이 갖는 불안정한 역동성은 사회성에 대한 관계성과 삶에 대한 균형으로 은유 되며 수평선의 안정성 위에 수용 가능한 모든 것에 대해 조화로움을 통한 상대성과 균형성 등에 대한 특징을 동반한다. 그러나 곡선의 경우는 선 자체로 생명력을 지니며 선이 갖는 모든 특성을 드러낸다. 이러한 점과 선은 면을 이루는 절대적인 조형요소로써 작품전면회화를 구성하는 것이다.

둘째, 그가 작품을 통해서 보여주고자 하는 것은 물질만능주의의 시대적 흐름에 따른 기복(祈福) 욕망의 상징으로서의 잉어, 부유를 기원하는 의미로서의 석류, 물질만능

과 욕망에 대한 심벌로서의 붉은 사과를 통한 상징적 미학이다. 그 중 대표적인 것이 사과이고, 사과는 지구의 종말과 대체시킨 스피노자(Benedict de Spinoza)의 사과, 세상과 우주의 물리적 법칙으로 비유했던 뉴턴(Sir Isaac Newton)의 사과, 선과 악에 대한 경계의 상징인 아담과 이브(Adam and Eve)의 사과 등으로 인류역사상 수많은 사람에게 특별한 상징적 체계를 가진 심벌로 자리매김하여 있고, "나는 사과 하나로 파리를 정복하겠다"라고 했던 폴 세잔(Paul Cézanne)의 사과도 있다.

스피노자와 뉴턴, 아담과 폴 세잔…… 이들의 사과는 모두가 뚜렷한 공통분모를 가지고 있다. 그것은 물질과 물리, 선악의 경계, 물질에 대한 구조적 개념 등 총체적으로 보면 현세와 존재, 즉 불교에서 말하는 색즉시공(色卽是空)에서의 색인 것이고, 이것은 최고의 산물인 정신, 즉 공(空)의 기초에너지인 것이다.

이것이 고진식이 표현하고자 하는 사과의 의미이다. 그의 그림 속, 선 위에 돌연이 드러나 있는 사과는 작가 자신을 포함한 현대인들의 물질적 욕망에 대한 메타포이며, 그것은 언제 어디서나 존재하지만 결국 그것은 정신 안에서만이 상생할 수 있다는 진리를 보여주는 것이다. 따라서 선은 정신이요, 사과는 욕망이다.

전술한 두 가지 개념을 종합적으로 분석해보면, 그의 회화는 색과 공, 즉 물질과 정신을 동질의 것으로 해석하며, 그러한 원리를 바탕으로 형성된 조형성을 갖추고 있다. 즉 그의 사과는 사실적인 유채의 표현으로 먹선(墨線) 안에서 바깥을 바라보고 있는 형국이자 상호 간의 소통구조를 가지고 있다.

선은 먹이다. 먹은 순간의 감정들이 녹아 있는 선들로써 드로잉을 통해서 나름의 조형성을 획득한다. 그러하기에 그의 작업은 작가 자신의 몸과 정신에 의한 행위(Gesture)가 동반되며, 이것은 자동기술적(Automatism)인 특성을 보인다. 그에

따라 확보되는 감성적인 질감이 주조를 이루는 화면은 그 안에 묘사된 이미지들을 통해 표출되는 것이다. 그러한 바탕 위에 구성적으로 도식화되는 사실적인 물상들은 치밀한 계산으로 배치되며, 이것은 모노톤과 컬러, 즉 드로잉과 묘사의 혼용이라는 세련된 조형성이 구현되는 것이다. 따라서 그의 회화가 시각적인 효과를 극대화하기 위한 수법으로 선이 갖는 연결성과 확장성, 그리고 여백에 의한 공간성 확보와 더불어 사실적 이미지를 덧입혀 규칙적인 패턴을 취하고 있다. 그럼으로써 입체성까지 동시에 드러내며 선의 질감에 따라 사물이 은폐되기도 하는 섬세한 작업과정을 동반한다. 따라서 그의 작업은 별도의 오브제에 의존하지 않고 오로지 손끝으로 전해지는 자신의 감성을 담아내는 것이다.

그뿐만 아니라 먹선은 현대미술에 있어서 추상표현의 대표적인 표현방식으로 이어져 왔던 전면균질회화(All over painting)적인 방식을 근저로 하고 있다. 또한 수성과 유성이라는 재료 혼용은 그의 회화가 구상과 추상이 융합되는 형식으로 수용되는 특수성을 부여하고 있음을 시사한다.

동서양의 구분과 정신과 물질에 대한 구분을 초월한 조화를 실현해내기 위해서는 인종과 언어, 세상의 단위들이 갖는 각각의 가치관의 갈등과 대립을 뛰어넘어야 한다. 그러므로 그의 회화는 재료적인 측면에서는 동양과 서양의 구분이 아닌 융합을 통하여 이질성을 극복함으로써 새로운 하모니즘을 구현하는 것이다. 먹을 통한 동양의 정신을 중요시하는 전통적인 가치관과 사실적으로 표현된 사과를 통한 현대적 리얼리즘의 만남으로 현대사회의 욕망을 표출해내는 양극의 결합이다. 이러한 양극은 어쩌면 각각 추상표현주의(抽象表現主義, Abstract Expressionism)와 극사실주의(極寫實主義, Hyper Realism)이며, 이 사조들의 조우(遭遇)를 통해 새로운 조화를 구

축해 내는 것이다.

이처럼 고진식의 회화에 있어서 근간을 이루는 핵심은 이질적인 재료들의 융합이다. 이른바 종이에 먹과 유채가 만나는 것으로 동양과 서양이 갖는 이질성을 하나의 동질로 결합, 재탄생시키는 것이다. 질료가 갖는 이질성은 작가 자신만의 방식으로 극복되어야 할 과제이지만 그는 화지에 착색된 먹 위에 다른 매체를 덧입힘으로써 유채를 받아들이는 시스템을 구축하고, 먹과 유채 사이의 물리적 공간과 매체가 수용하는 질료의 특성을 통해 작가가 의도하는 시각적 효과를 극대화하면서 선의 결에 따른 경계와 질서를 유지한다. 이것이 동시대를 사는 고진식 회화의 특성이다.

예술이 결국 인간에 의한 인간성의 탐닉이라는 결론을 전제로 한다면, 철학의 탐구대상과 크게 다르지 않다. 이러한 맥락에서 본 고진식의 예술철학은 인간의 정신과 물질이라는 양면을 조화롭게 풀어내는 것이며, 이전의 작품은 선 드로잉이 주류를 이루면서 정신적인 면에 국한되어 있었다면 지금의 작품은 그 바깥에서 노골적으로 드러나는 물질과 욕망의 단면들을 상징적인 매체를 통한 표현이 더해졌다고 할 수 있다.

정신을 상징하는 선은 확장된 해석과 더욱 단순하고 간결하며 군더더기가 없는 상황으로 진일보하였고, 곡선의 반복적인 드로잉을 통한 생명의 시작을 의미하는 알의 형상들은 인간의 사회성이 극대화되어 감을 의미하는 욕망의 사과로 대체되어 이를 통해서 세상 엿보기를 하고자 하는 것이다.

결론적으로 고진식의 예술은 철학의 탐구대상과 동일시된다. 그것은 전술한 바와 같이 인간의 정신과 물질에 관한 것으로 요약할 수 있으며, 물질이 인간을 지배하는 것이 아니라 그것이 정신의 범주 속에 존재함으로써 인간을 위한 질서와 공생할 수 있는 것이다. 그러한 질서는 세상의 순리이자 법칙이며 철학이다. 20세기 후반의 프랑스

미학자 들뢰즈(Gilles Deleuze)는 "철학은 비철학적인, 과학은 비과학적인, 예술은 비예술적인 것과의 관계 속에서만 제대로 실현될 수 있다"라고 했다. 이 말에 빗대어 보자면 고진식의 미학적인 개념과 일치한다고 볼 수 있다. 왜냐하면 그것은 정신과 비정신, 물질과 비 물질의 관계성을 연결고리로 한 창작개념을 정립하고 있기 때문이다. 그러면서도 자신이 속한 이 시대를 사상 속에서 파악하고 그것을 상징적이거나 은유적으로 표현하고 있기 때문이다.

또 다른 측면에서 본다면 고진식의 회화에 상징적으로 표출되는 정신과 물질의 관계는 "정신은 물질의 최고 산물"이라 했던 포이에르바하(Feuerbach)의 논지와 정확히 일치한다고 볼 수 있는 것이기에 그의 작품이 지향하는 철학적인 개념은 이미 제대로 구축된 것이다.

고진식에게 그림은 자신의 삶을 담아내는 수단이며 자신의 정체성과 내적 욕구를 표출해내는 것이다. 그러므로 그림이 삶에 대한 가장 강력한 유일출구로써 자리매김하고 있다. 그러나 변화된 지금의 작품에 대하여 총체적 시각으로 보면 수많은 산을 넘고, 강을 건너 도착한 시점이 바로 지금이다. 이 시점은 새로운 시작이기에 또 다른 세계로 향한 입구에 서 있는 것과 같다. 따라서 무궁무진한 세계에 대한 경외감과 도전을 통하여 그의 예술은 다양한 형태로 보이게 될 것이다. 또한 그러한 여정을 통하여 그가 사

고진식 〈Inside the line(20-L1)〉

회성을 지닌 한 인간의 역할과 그로 인한 만족감을 받게 될 것이다. 따라서 그에게 있어서의 삶은 자신만의 방식으로 스스로의 운명을 결정하는 것이기에 자기계발이라는 삶의 목적을 실현하게 될 것이며, 자신의 본성을 완벽하게 실현하기 위해 자기존재와의 관계성에 대한 가치와 철학을 지금 보여주고 있다.

고진식 〈Inside the line(35-1)〉　　　　　　고진식 〈Inside the line(35-2)〉

고진식은 1973년 남해 출생으로 창원대학교와 동 대학원을 졸업하였다. 대학 4학년 때 첫 개인전을 시작으로 창원, 일산, 진주, 사천에서 일곱 차례 개인전과 화랑미술제 등 다수의 아트페어 참가와 다수의 그룹전, 단체전에 참여 하였다. 2007년에 127명의 지역 예술가들의 초상화전을 개최하여 구상과 추상을 오가며 다양한 작품세계를 보였다. 작품의 주제는 인간 본성에 대한 물음을 조형언어로 표현하며 대학졸업 후 반복적 드로잉을 통한 이미지를 표현한 '매직아이' 시리즈와 현재에는 사과를 소재로 인간의 정신과 욕망에 대한 모호한 경계를 작품으로 표현하고 있다.

행복바이러스로 구현된 선(善)_김동준

화업 20년을 맞이하는 김동준!

그는 유년기에 미술을 전공한 형제자매가 셋이나 있었기에 일찍이 접어야 했던 그림에 대한 꿈을 불혹의 나이가 되어서야 비로소 이룬 만학의 여류화가 중의 한 사람이다. 다복한 여건 속에 문화적 소양이 깊은 부친의 영향과 집안에 화실이 따로 있을 정도의 좋은 환경 속에서 미술가로서의 꿈을 키워왔다. 그러한 꿈은 마침내 현실이 되었고, 급기야 지난해에는 경상남도미술대전에서 대상을 수상하는 영예를 안기도 했다. 그뿐만 아니라 목우회를 비롯한 경남여성공모전, 성산미술대전, 경북미술대전 등 굵직한 공모전을 통해서 자신의 숨은 저력을 과시한 것에 대하여 스스로는 우연한 기회라고 했지만, 끊임없는 연구와 노력이 뒷받침되어 있기에 그것은 필연적인 성과로 볼 만한 부분이며, 오랜 세월 동안 접었던 꿈을 펼치며 새로운 자아를 발견해 가는 과정으로 보인다.

또한, 지역의 미술계를 아우르는 여러 선배작가로부터 탄탄한 구상력을 구축한 그의 그림은 철저한 구상화의 영역 속에 있다. 그러나 그가 선택한 수많은 모티브는 지극히 구상적이지만 주제를 돋보이게 하는 최적의 수단으로 추상적 그라운드를 지향한다. 그럼으로써 더욱 시각적으로 극대화되는 효과를 탐닉하는 것이다. 그가 이러한 추상성에 눈을 돌리기 시작한 것은 2009년 부산국제아트페어에 참가하면서부터이다. 이

것은 그가 지향해 왔던 일련의 〈행복바이러스〉 시리즈의 연장선에서 변화된 결과물로서의 추상성 강화이며, 향후 그가 또 다른 변화의 시점에 직면한다면 가장 관심분야가 될 것임을 예견할 수 있는 부분이다.

어찌 보면 그의 그림은 지극히 일반적인 사실화이지만 주제를 감싸고 있는 추상적 그라운드와 작가 자신의 개성적 색감의 강화를 통해 평범 속의 비범, 유사 속의 다름이라는 독창성을 지향해 왔다. 그러한 과정을 통해서 그가 추구하는 행복한 예술의 정점을 구현코자 하는 것이다.

구성상으로 볼 때도 완벽한 컴퍼지션을 통해 획득되는 극도의 안전성의 가치 속에 결핍된 동적가치를 구현하기 위해서 추상성이 내재한 그라운드를 구축하는 것이며, 이 그라운드는 자신의 예술이 갖는 최상의 자율성이 숨 쉬는 공간이다.

김동준 〈HV-선과 선〉

그의 〈행복바이러스〉 시리즈는 자신의 인생관과도 같은 것이며, 그것은 공존과 상생을 위한 배려 깊은 휴머니즘에 기반하고 있다. 이는 자신의 화폭을 구성하는 기본원리인데, 그림이 조형적으로 높은 가치를 지니기 위해서 수렴한 방법으로써 자신의 삶과 같은 방식, 즉 존재하나 드러남과 감추어짐을 탄력적으로 조율하는 것과도 흡사한 것으로 분석된다.

한편, 그의 근작은 도자기를 주 모티브로 하여 배면에 문자로 채워지는 회화를 시도해 왔다. 이 근작들은 그가 근간에 공부했던 도자작업을 통해 흙에 대한 질감에 매료되었기 때문으로 분석된다. 그러면서도 오늘날의 미술이 국한된 재료의 한계를 극복해야만 한다는 사실을 인지하고, 튜브에서 흐르는 안료를 통해 화면에 직접 구사하는 엠보싱적인 마티에르가 강한 문자조형과 콜라주 기법을 혼용하는 이른바 오브제가 동반

김동준 〈HV-선과 선〉

된 회화작업에 몰입하고 있다. 이 회화는 시간의 흐름에 따라 축적되는 구축적인 완성도를 구현해 내는 것이며, 내용상으로는 도자기의 조형미와 가장 조화로운 문자, 그것은 인류문명의 총아로 대변되는 기호로서 상호 간의 화면 속 만남을 통해 기존회화와의 차별화를 이루는 것이기도 하다. 이것은 오로지 끊임없는 시도와 분석을 통해 이뤄낸 또 하나의 변화이며 그러한 변화가 거듭될 것임을 예고하는 결정체들이다.

그렇다면 김동준이 취하는 예술의 모티브 즉 소스는 무엇인가? 지금까지 그가 차용했던 수많은 대상은 결국 자연으로부터 생성된 것이다. 더 거슬러 가보면 흙이라는 귀착점에 도달하게 되는 것이다. 그래서 그의 그림 속에는 항상 도자기가 버티고 있는 것이 아닐까. 그러한 흙의 기점으로부터 시작된 그의 예술이 추구하는 가치는 자신의 삶과 동일시되는 선(善)의 구현으로 분석할 수 있고, 자신의 거부 없는 수용적인 삶의 자세에서 획득되는 원인이라고 할 수 있다.

그의 정물화 속에 정지되어 있던 도자기가 문명의 결정체를 끌어안고 새로운 모습으로 다가왔다. 이 모습들은 그의 곁에 한동안 머물 것으로 보이며, 기존의 회화와 연결되는 관계성을 갖게 될 것으로 보인다. 그의 그림 안의 화병 속에 자리한 모든 것들이 '꽃이 꽃에게 다치는 일이 없고, 풀이 풀에게 다치는 일이 없듯이' 말이다.

김동준은 1957년 부산 생이다. 2008년 부산 마레갤러리에서의 개인전을 시작으로 아홉 번의 개인전을 개최하였으며, 경남여성작가공모전과 경남미술대전 대상을 비롯하여 목우회, 경북미술대전, 성산미술대전 등의 공모전을 거치고, 경남미술대전의 추천작가에 선정되었다. 마산미술협회와 한국미술협회, 경남여성작가회 회원으로 활동하며 80여 회의 단체전에 참가하였다.

김동준 〈HV-선과 선〉

삶과 예술에 대한 양법(良法): 귀소(歸巢)_김미욱

현대미술이 장르의 벽이 무너지기 시작하고, 미술의 경계가 모호하던 1980년대에 창원대학교와 중앙대학교 대학원에서 한국화가 갖는 다양성에 대하여 모더니즘을 중심으로 교육을 받았던 김미욱은 타고난 천성으로 언제나 긍정적인 사고와 행동으로 세상을 바라보면서 그러한 관점들을 자신의 화폭 속에 반영해 왔다.

모더니즘의 순수혈통주의가 파산되고, 다양성과 융복합의 시대인 작금의 상황에서 전통적 수묵교육을 받았던 학부과정과 시도적인 현대미술로서의 대학원 과정을 거쳤던 그는 오히려 작가로서의 표현영역에 있어서 자유로운 위치를 점하게 된 셈이다.

전술한 바와 같이 한국화의 모든 형식과 과정을 두루 섭렵한 그는 '내게는 먹이 편안하다'라며 먹그림 자체가 자신의 삶이자 생활이며 존재 이유를 반증하는 메타포임을 피력한다. 이것은 자신의 삶과 수묵화의 직접적인 관계를 단적으로 반증하는 것이며, 묵향이 그의 삶의 중심 속에 젖어 있음을 시사하는 것으로 풀이된다.

이처럼 '작가는 순수해야 한다. 그림과 사람은 별개가 아니다'라며 그림이 작가적인 삶의 자국임을 강조하는 그는 자신이 살아가는 주변 이야기와 모습이 반영된 화면구축을 통해 상실된 인간성을 회복하고자 한다.

그것은 곧 오방색을 지향한 천염염색과 수묵으로서의 일상적 풍경의 만남으로 표출

김미욱 〈비추어보다〉

되는데, 그의 풍경은 정겨운 삶의 흔적이 녹아 있는 마을로 사생이 아닌 자신만의 관념 속에서 구축된 기억의 이미지이다. 이는 그가 예전에 즐겨 그리던 화려하고 아름다운 야경에서 소박하고 서정적인 일상적인 이미지로 전환된 것으로 볼 수 있다.

그뿐만 아니라 그는 기존의 수묵을 화선지가 아닌 광목 위에 천연염색과 혼용 병치시킴으로써 조형성을 극대화하고, 천연염색이 지니는 특성상 물감보다 더한 번짐 효과의 자연스러움을 통하여 서정성을 극대화하려는 시도를 늦추지 않는다.

천연염색의 물성에 따라 화선지와 캔버스 대용인 광목에서 그 자연스러운 효과를 배가

시키며, 더 구체적인 '서민성'을 구현하고자 한다. 그가 초창기 즐겨 표현했던 야경이 아름다움과 화려함을 동반한 포용성을 표출한 것이라면, 지금 그가 표현하고자 하는 마을과 집들은 어릴 적 추억에서 추출된 편안함과 안락함, 그리고 결국은 '집으로~', '자연으로~'라는 회귀본능적인 화두에 귀착하게 된 것으로 확대 해석을 가능케 한다.

본질 혹은 자연에 대한 귀소에 도달하는 하나의 방법으로 선택한 것이 천연염색에 의한 색점이고, 한약제와 양파껍질 등에서 추출된 자연색으로서의 천염염색 안료들은 회화적으로는 남다른 질료적 시도이지만, 그가 구현하고자 하는 것은 내면적인 귀소적 가치에 더 비중을 두고 있음을 간과할 수 없는 것이다. 다시 말하면 자연적인 '스밈'을 온전히 받아들이는 광목천과 먹이 갖는 절대 순수성, 그리고 홀치기 염으로 방점을 찍은 세 박자가 하나로 융합됨으로써 표현되는 회화적 특질은 김미욱만의 독자적인 조형성으로 결론지을 수 있는 부분이다.

김미욱 〈비추어보다〉

그의 작품에서 가장 시각적 효과를 표출하는 염색의 커다란 색점은 내면의 강렬함을 표출하고자 하는 욕구이자, 마치 큰 북소리의 울림을 통해 내적 음율을 조형화하려는 의도로 보이며, 끓어오르는 작가적 열정과 에너지를 내뿜는 출구로서의 역할을 하는 조형적 수단

김미욱 〈비추어보다〉

으로 보인다. 그뿐만 아니라 그러한 조형적 구조는 자신의 화면 속에서 생명력을 한층 더 강화하는 방법으로 마치 거대한 덩어리가 음악적 스타카토(staccato)적인 기능을 하게 하는 것으로 볼 수 있게 하는 것이다. 그럼으로써 자신의 내적 욕구 표출을 위한 외침과, 세상과의 연결적인 구조를 통해 자신이 추구하는 본질에 대한 기억재생을 가능하게 해주는 것이다.

이러한 구조는 화면전체를 진동시키며, 시선을 끌어당기는 시각의 선(visual line)을 형성하면서 감상자에게 시각적 흡인력을 지각하게 한다. 또한 이와 같은 객체와 구상적인 서민적 풍경이 결합함으로써 독특한 조화와 울림을 선사하는데, 이것은 자신의 이성과 감성 위에 다시 세우고자 하는 조형적 산물이다.

에콰도르 태생인 휴고((Hugo Xavier Bastidas)는 "얼룩말이 가진 줄무늬는 그들이 그것을 원했기 때문이다. 그러한 결정은 의식적이다. 우리는 자기보호를 위하여 위장하거나 따뜻한 외투를 입는다. 그것은 우리가 어떻게 주위의 환경과 삶을 제어하는가에 관한 것이다"라고 했다. 이 말은 '환경과 삶을 제어하는 것'에 대한 오늘날 문화에 대한 경고이다. 따라서 이 경고는 다양한 문화가 국제적으로 통일된 규격문화라고 하더라도 그것은 본질적으로 자연과는 결별된 것들이 대부분이며, 자신의 변화보다도 주변의 환경변화에 더 제어적인 관심을 기울여야 하며 그렇지 못할 때 인류의 재난을 예고하는 메시지이기도 하다.

김미욱 역시 이와 같은 맥락에 근접해 있는 작가이다. 그래서 그는 '귀소적 이미지'를 그린다. 그는 과거의 자연과 삶의 이야기가 주는 축복을 느끼고 기억을 새롭게 재현하는 것을 자신의 예술로 규정한다. 그에게 있어서 그것은 시각적으로 새로운 재현이며, 그러한 예술은 축복된 인생을 가져다준다고 믿을 것이다.

불가의 화두 중 '나는 어디로 가야 하는가?'를 통해서 본래의 상태, 즉 순수의 상태로 되돌아가려는 노력으로 자아를 인식하고, '되돌아봄으로써 나를 알아가는 것'으로 자신을 성찰하며, 그것을 조형적으로 구축하여 보여줌으로써 자신의 삶과 예술에 대한 철학을 단적으로 시사하는 작가 김미욱!

이제 그는 중년을 넘어 장년의 세대이다. 그동안의 삶의 궤적이 그에게 가져다준 것은 결국 순수와 자연, 그리고 본래의 상태로 되돌아갈 수 있음이다. 이러한 귀소는 그가 살아갈 날에 대한 양법(良法)이 될 것이며, 예술세계에 대한 귀결점으로서의 역할을 할 것으로 짐작된다.

김미욱은 1962년 경남 마산 생으로 창원대학교 미술학과와 중앙대학교 대학원에서 먹 작업과 채색화를 공부하였다. 대한민국미술대전 입선 2회, 경남미술대전 최우수, 특선 2회, 입선 2회 등으로 경남도전 초대작가로 활동하고 있다. 창원대학교 예술대학 강사, 창원대학교 평생교육원 강사, 가야대학 평생교육원 강사, 중등교사 임직을 하였으며 3·15 미술대전 심사위원, 성산대전 심사위원을 역임하였고, 개인전 3회, 부스전 2회 기타 국내외 전시 및 아트페어 100여 회를 개최하였다. 현재는 한국미술협회, 창원미술협회, 경남전업미술가협회, 산가람협회, 경남한국화협회, 동행회 회원 등으로 작품 활동을 하고 있다.

소소한 유희에 대한 미학적 소견_김원자

김원자의 작품주제는 「소소(小小)한 유희(遊戲)」이다. 즉 노니는 것이다.
병약한 유년시절, 인형을 잘 그렸다는 그는 사방연속 꽃문양으로 장식된 방에서 생활
하면서 꽃으로부터 위안을 받으며, 자연스럽게 삶의 일부로서의 꽃을 사랑하게 된 여
인이다. 그가 그리는 꽃에는 그것을 피워내는 나비와 곤충이 있고, 시대를 초월한 신
구(新舊)의 여인이 있으며, 그것은 그와 그 자신을 둘러싸고 있는 것들에 대한 메타포
이며, 자신이 희구하는 삶의 이상향이 담겨있다.

김원자 〈바람과 기억〉

그는 늘 꽃을 가꾸는 사람이며 그것을 화폭에 담아내는 일상 속에서, 일이 아닌 놀이로서의 삶의 가치를 지향한다. 이러한 가치는 쉬 시들어버리거나 한정된 생명의 유한성에 생명력을 부여함에 있다. 꽃이 그것을 피워내는 순간의 떨림을 가슴으로 느끼며 환희를 구현코자 화폭을 대하는 그는 생명의 영원성에 대해 간절함이 깊은 사람인 것이다. 꽃은 피움으로써 생명의 존재를 확인시키고, 번식하며 지속성을 갖는다.

그에게 있어서 꽃은 빛이다. 그가 구현하고자 하는 빛은 어둠으로부터 시작되는 이치를 그는 알고 있다. 그래서 그의 화폭은 아교와 먹으로 바탕을 이루고 그 위에 수없이 많은 덧칠의 분채가 반복적으로 입혀지면서 서서히 그림으로서의 색, 즉 빛을 이루어내는 과정이며 먹 위에서 밝음을 구현해 내는 것은 인생역정과도 흡사한 것이다.

대개의 사실적 표현을 하는 회화가(繪畵家)들이 그렇듯이 포토스케치를 통해 그것을 옮겨가는 과정을 선호하지만, 그는 그렇지 않다. 언제나 자신이 몸소 키워낸 꽃의 실재를 사생하면서 작업을 거치기에 사전에 계획된 구도나 구성에 집착하지 않는다. 왜냐하면 화폭 안에서도 마치 꽃을 키워내듯이 하니 말이다. 그것은 생명은 성장과정에서 수많은 환경적 변화를 거치면서 예측이

김원자 〈바람과 기억〉

어려우리만치 스스로의 모습을 갖추어가는 이치와 같은 것일 뿐만 아니라 관념적 구성의 탈피이자 자유로움의 구현이다.

또한, 그가 화폭에 채우는 모든 요소는 하나하나가 주제이므로 주제를 위한 별도의 부제적인 요소는 필요치 않다. 그럼으로써 시각적인 효과는 다소 떨어

김원자 〈바람과 기억〉

질 수 있는 과제를 안고 있으나, 그에게는 자신이 지향하는 생명의 유희를 위한 객체에 대한 사랑을 실천함이 더욱 절실했으리라 생각된다. 그뿐만 아니라 작품에서 의도적으로 표현되는 신윤복의 여인은 과거와 현재를 소통하는 출구로서 작가가 지향하는 유토피아를 은유적으로 표현하면서 그에 따른 염원을 담아내는 것으로 볼 수 있다.

그의 작품은 화폭에서 보여주는 것처럼 신윤복의 여인이 꽃과 더불어 존재하도록 표현하는 것은 과거와 현재가 공치(共置) 되는 성격을 암시적으로 드러낸다. 그러므로 그는 미술에서의 시대성을 과거와 현재를 동일선상에서 해석하는 것으로 분석할 수 있는 것이다.

한편, 자신의 작품이 감상자에게 주어질 마음의 평온과 사랑이 충만하기를 바라는 것이 그의 작품이 갖는 사회성이다. 그래서 작품에 등장하는 모든 소재는 극사실이 아닌 회화적 요소가 다분하도록 다소 어설픈 완성도, 즉 그야말로 그림 같은 그림을 보이면

서 감상자의 감동을 끌어내는 특징을 지니고 있다.

김원자의 그 간의 작품을 살펴보면 항상 단일주제에 따른 단일소재를 차용했으나 이번 발표되는 작품들은 그의 삶에 대한 경험의 축적을 통해 획득된 다양성을 표출하기 위한 다양한 소재를 동시에 배치하면서 세상의 다양성을 비유적으로 보여주는 성향을 지니고 있다.

미술대학에서 스승을 통해 배운 것, 즉 '마티스의 예술성은 안락한 의자와 같고, 나의 그림은 고뇌의 산물'이라고 말했던 고흐의 예술에 대한 견해를 통해서 자신의 예술이 무엇을 선택해야 하는가에 대해 그는 자기의 그림이 감상자에게 안락한 의자이기를 바란다.

유년시절부터 그림이 삶의 일부가 되어버린 그는 예술에로의 몰입을 통해서 모든 현실적 고통과 번민으로부터 해방감을 느낀다고 말한다. 사람들은 아름다움은 표현돼야만 한다는 것에 대해서 논다는 것이 가져다주는 죄의식과 유사한 강박이 있는데, 이것은 그가 주입식으로 교육받았던 윤리적 관점 때문이란다. 그러나 이제 세상의 이치와 섭리를 알만한 나이에 들어서야 비로소 그것으로부터도 자유로워야 한다는 것을 깨닫고, 유희와 자유가 부도덕이 아니라 그것이 인간의 본능 속에 있는 것임과 그렇게 되는 것이 섭리임을 알기에 그것을 지향하는 삶을 화폭에 담아내는 것이리라.

'아름다움은 어디든지 있다. 결코 우리 눈앞에 없는 것이 아니라, 우리의 눈이 다만 그것을 인정하지 않을 따름이다'라고 말했던 로댕(François Auguste René Rodin)과 '아름다움을 사랑하는 것은 취미요, 아름다움을 창조하는 것은 예술이다'라고 했

던 에머슨(Emerson)의 말을 빗대어 본다면, 그가 예술가로서 사물을 있는 그대로 보지 않고, 마음의 눈으로 보고 있다는 측면에서 다름이 없는 것이다.

신이 세상을 창조하고, 창조물은 서로 사랑하라고 한 것과 같이 그가 취하는 모든 소소한 자연의 매체들은 아름답게 다시 재창조되어 그의 화폭에서 사랑을 나누고 있다. 그는 사랑은 인간의 조미료이자, 신의 배려이며, 자연의 이치라고 했다. 그래서 사랑을 품은 사람은 자신의 그림을 통해서 사랑을 느낄 수 있음을 확신한다.

한때 고통의 세월을 산 적이 있는 가톨릭 신자인 그는 그러한 고통에서 벗어나기 위해 54일간 '기적의 기도'를 한 적이 있다. 그러나 자신이 원하는 것은 주어지지 않았다. 신의 뜻, 즉 섭리가 무색했다. 많은 세월을 지난 후에야 비로소 섭리는 최선의 것을 선물한다는 것을 깨달았다. 그것은 그가 예술로서 자신의 상처를 치유하고, 오늘의 행복한 삶을 구현하는 데 최선의 것이다.

그래서 그는 삶은 곧 섭리이고, 신의 뜻이며, 운명이라고 말한다. 그래서 세상에 우연은 없고, 고난 속에서 피어난 그의 꽃은 오늘의 환희이며, 이제 그 행복을 나누게 될 것이다.

김원자는 1963년 마산 생으로 미술대학 재학시절인 1981년부터 창작단체에 가입하여 대외적인 작품 활동을 시작하여, 현재까지 아홉 번의 개인전과 200여회의 단체전 및 기획초대전을 거친 작가로서 근간에는 옻칠과 자개를 활용한 작업으로 봉선화물 목화 등의 오브제를 활용한 보다 실험적인 작품에 매진하고 있다.
현재는 한국미술협회와 마산미술협회, 동행회, 가톨릭미술인회, 경남한국화가회, 경남여성작가회, 의령예술촌 회원으로 활동 중이다.

무관념의 관념적 가상공간_김지현

김지현의 예술적 모티브와 창작 프로세스는 어떤 의미를 지니는가?

동심으로 가득 찬 가상공간으로서의 집과 정원을 그리는 화가 김지현. 그의 예술적 창작모티브는 꽃과 정원이다. 생명의 에너지를 간직한 자연을 통해서 꿈과 사랑, 행복을 추구하는 이상향과도 같은 정원은 자신의 집과 동·식물, 꽃 등 여러 가지 반려들이 함께 노닐며 치유하는 소요(逍遙)가 충만한 세계이다. 이러한 정원과 집은 유년시절의 기억을 현재의 감성으로 환기함으로써 자신의 내면에 가득한 동심의 순수성을 복원해 내는 것이다. 그러면서 복원된 본질의 세계로 회귀하고픈 작가적 욕망을 드러낸다. 그렇다면 이토록 순수한 세계에서 치유가 왜 필요하단 말인가. 세상에 존재하는 모든 생명체는 에너지를 통해서 생장하고 번식한다. 그럼으로써 소모된 에너지는 충전되어야 한다. 무념무상의 순수자연 공간만이 참 휴식을 통한 충전공간으로서 최적의 세계인 것이다. 이것이 이 그림에서 구현하고자 하는 치유적인 개념이다.

예술은 감성의 바탕 위에 상상을 수단으로 한다. 특히 이 작가에게 상상이라는 수단은 자신만의 예

김지현 〈기억집〉

술세계를 표현하는 데 있어서 절대적인 방법이다. 이러한 상상은 그의 그림에 등장하는 모든 모티브를 단순화시킨다. 왜냐하면 우리의 눈에 보이는 형상은 태초의 형상이 아니라 오랜 세월을 통해 무수한 변이를 거듭하였을 것이기에 작가는 자신의 상상력에 의해 단순화된 형태를 복원하며 그것에 본질이라는 목적어를 대입하는 것이다. 태초의 형태가 어떠했든 무관하게.

그렇게 단순화된 형상은 다시점(多視點)과 원근법을 무시한 평면성을 지니며 디자인다운 화면연출을 끌어내는 것이 김지현 회화의 특징이다. 그의 작품이 디자인 같은 이유는 모든 표현 수단을 통해 명확한 의사소통을 하기 위함이다. 또한 "디자인은 아무것도 없는 곳에 무언가를 넣어 시간과 공간을 만드는 것이다"라고 했던 일본의 건축가이자 카오사와 디자인스쿨 초빙교수였던 우치다 시게루(Shigeru Uchida)의 말을 근거로 본다면 이미 디자인은 충분히 예술일 수도, 미학일 수도 있다.

김지현 〈기억집〉

이러한 작업에 있어서 디자인적인 특성 중 하나는 평면성을 갖는 것이다. 평면적인 작업은 동심과 비현실 세계를 표현하는 데에 적합할 뿐만 아니라 입체감이나 양감이 제거된 마티스(Henri Matisse)의 조형성과도 흡사한 단순화된 화면으로써 김지현 회화의 핵심이라 할 수 있다. 그리고 꽃으로 가득 채워진 화면은 어떤 부분을 잘라서 보아도 그림의 본질

을 잃지 않고, 상하좌우로 시각적인 확장성을 극대화하는 전면균질적인 특성이 있기도 하다.

이것은 화면전체에 꽃이라는 단일 소재로 반복성을 더함으로써 통일성을 구현하고, 주요소를 제외한 배면의 요소들의 단순하고 추상적인 형태와 밝고 다채로운 색채를 구사하는 등의 방법으로 추상표현주의에서 클레멘튼 그린버그(C. Greenberg)가 주창했던 색면회화(Color field painting) 위에 구상적인 균질성을 더한 것으로 분석할 수 있다.

이러한 특질을 지닌 그의 그림 속 요소들은 대개가 동화처럼 관람객과의 직설적인 화법을 취하고 있다. 모든 꽃은 감상자의 앞, 즉 정면을 바라보거나 나무의 줄기나 정원 속의 집은 하늘을 향하는 구조이다. 이러한 구도는 작가가 지극히 의도한 것으로 대면적인 소통을 목적으로 하는 그의 그림의 방향성을 읽을 수 있는 것이며, 요소요소들이 지니는 색감 또한 직접화법적인 자연색을 구사함으로써 예술작품이 소통하는 방식을 난해한 구조보다 쉽고 이해가 빠른 형식을 유지하고 있다.

또 다른 측면에서 보는 그의 그림은 형태의 왜곡(deformation)을 통한 단순화(simplification), 그리고 수직과 수평적 구도를 통한 편안하고 안정된 바탕 위에 외적인 부소재에 약간의 사선적인 요소를 가미함으로써 생명력을 유지하는 방법을 구사하고 있다. 그의 그림이 동화적이면서 편안한 것은 이러한 조건들과 파스텔조의 보색대비를 통해 동시대성 회화가 갖는 긍정성을 부여했다고 분석할 수 있기 때문이다.

동심의 세계와 무경험의 가치

김지현이 추구하는 정원은 가상공간이다. 특히 집은 어린 시절 사랑으로 충만했던 기억창고이다.

이러한 가상공간으로서의 기억창고는 고정관념에 해당하는 인식을 제거하고 경험 이전의 무관념의 세계와 그러한 시각에서 바라보는 공간으로서 비현실적이며 동화적이다. 동화적인 비현실적 세계에서는 오로지 기쁨만이 존재하고, 기쁨만으로 소통하고 공유하는 피안(彼岸)의 세계이다.

가상공간인 그의 정원에서 가장 중요한 요소는 꽃이다. 따라서 그의 정원은 뭐든 존재 가능한 세상이며 그 중 꽃은 곧 자신을 의미한다. 자신으로 은유 된 또 다른 자신들로 꾸며진 정원은 이 작가만의 가상공간이자 누구든지 초대될 수 있는 상상 공간이다. 이러한 모든 것은 작가로서의 감정과 의지에 의한 것이지만 꽃은 자연에서 주어진 것이고, 그것을 다시 엮어내는 예술의 본질적인 기능을 보여준 것이다.

다시 말하면 이러한 세계는 순수한 자연을 의미하는 것이며, 자연과 예술에 있어서 자연은 질료이고 예술은 작품이다. 즉 신의 예술인 자연으로부터 획득한 예술인 것이다. 에른스트(Max Ernst)의 말처럼 "자연의 진실과 단순은 언제나 중요한 예술의 궁극적인 기초였다"라는 것이다. 따라서 이 작가는 자연이 지닌, 불완전해 보이는 형태를

김지현 〈꿈꾸는 정원〉

더 보탠다든가 또는 자연이 지닌 위대함을 고친다든가 하는 것은 가능하지 않은 일이
며, 예술가의 감동으로 자연의 겉모양에 숨겨져 있는 내부의 진실을 들춰내면서 자신
의 방식에 따라 통역을 하는 것이다.

그렇다면, 이러한 예술적 방식은 미술사적으로는 어떠한 근거들과 호흡하고 있는
가. 전술한 바와 같이 우선 전면균질회화적인 성향으로 볼 때는 추상표현주의적이다.
또한 모든 오브제의 왜곡과 단순화 과정은 사물을 분석적으로 제시했던 세잔(Paul
Cézanne)의 구조적인 회화적 특성을 드러내며, 마티스의 표현주의적인 성향을 지
닌다. 그뿐만 아니라 르동(Odilon Redon)이 구사했던 꽃, 클레(Paul Klee)의 그
림에서 보았던 동심적인 추상성 등의 요소들이 엿보인다. 이러한 다양한 요소들로 구
성된 김지현의 그림 마을에 신혼부부가 손을 맞잡고 하늘로 날아든다면 샤갈(Marc
Chagall)의 마을을 연상할 수 있지도 않을까.

오늘날의 시각예술은 2차 세계대전을 기점으로 탈장르의 시대 속에 있고, 형식의 역

사였던 미술의 시대는 20세기를 기점으로 막을 내렸다. 그래서 모더니즘에서 사용했던 현대미술이라는 용어는 동시대미술로 대체되었다. 탈장르의 시대에 태어나서 가장 급변했던 문화적 기반 위에서 살아왔던 김지현의 예술은 새로운 형식의 예술이 아니라 앞서 언급한 것처럼 추상·구조·표현주의적인 융합적 바탕 위에 동심·꿈·행복·사랑·평화를 노래하고, 그것을 목적으로 삼는 미학적 개념을 피력하고 있다.

따라서 그의 그림은 지극히 감성적이다. 그러나 작가의 감성은 강요된 것이 아니기에 모든 감상자는 감상자의 감성과 경험에 의한 인식, 상상력 등에 따라 재해석되어 위안을 얻거나 아름다움을 느끼면서 자신의 경험체계에 고립되어 있던 기억을 불러내어 행복을 누리게 될 것이다. 즉 누구나 의식과 무의식 속에 잠재된 기억을 끄집어내는 출구로서의 그림이라는 얘기다.

김지현은 그의 그림을 통해서 경험이 제거된 관념 즉 무관념의 가치에 대하여 역설하고자 한다. 그가 말하고자 하는 무관념의 가치란 인간이 생장하면서 겪게 되는 갖가지의 경험으로 나름의 체계를 형성하여 그것으로 세상을 바라보는 잣대로 삼아서 가치를 평가하는 것이 아니라 그 반대의 것이다. 이러한 맥락에서 본다면 "모든 어린이는 예술가이다. 문제는 그가 자라면서 어떻게 예술가의 모습을 유지하느냐이다"라고 피력했던 피카소의 주장은 김지현의 예술을 이해하는 데 설득력을 더한다.

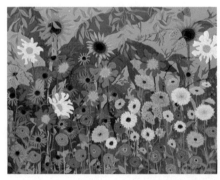

김지현 〈꿈꾸는 정원〉

김지현의 그림은 "내가 미술에서 꿈꾸는 것은 혼란스럽고 절망적인 주

제를 제거하고 균형, 순수함, 평온함을 얻는 것이며, 미술이란 고달픈 하루가 끝난 후 쉴 수 있는 안락의자같이 편안해야 한다"라고 했던 밀레(Jean-François Mille)의 말과 같이 동시대를 살아가는 수많은 사람에게 순수와 긍정에 대한 위대한 에너지를 얘기한다. 결국 이 작가의 창작은 자연과 인생을 소재로 해서 자기 순수 정신의 집을 세운 것이다. 그 집이 크고 작음을 불문하고 영혼의 집을 구하는 경향은 대개의 사람에게 공통되는 경향이다. 더구나 이러한 충동은 훌륭한 창작적 활동에 도의적 이유를 부여하는데 충족한 순결한 내적 충동이다.

이렇듯 김지현은 그림을 통해서 자연회귀 본능을 지닌 인간이 비자연 속에서 살아내기에 급급한, 혹은 더 누리고자 하는 문명의 폐해를 접고 자신의 그림과도 같은 소소한 행복으로 노니는 세상으로 우리를 부르고 있는 것은 아닐까.

김지현은 1967년 경남 진주 생으로 2007년부터 문인화로 미술을 시작하여 2013년도에 개천예술대상전에 서양화 최우수상과 각종 공모전에 다수 수상하였다. 2018년도에 경상대학교 일반대학원 미술학과를 졸업하여 미술 창작활동을 하고 있는 전업 작가로 현재 한국미술협회, 진주미술협회, 진주서양화작가회, 진주현대미술그룹 오로라회 등 회원으로 활동하고 있으며 개인전 및 국내외 그룹전과 기획전에 활발히 참여하고 있다.

2부 / 색이 머물다

조형적으로 시각화된 선(禪)_성낙우

예술은 감관경험 세계를 초월하거나 경험체계를 통하여 나름의 유토피아를 재해석하는 것이다. 이것을 현실적인 시각에서 바라보면 현실과는 유리된 세계이지만 이러한 경험체계의 표현을 통하여 작품에는 새로운 개념을 준다. 다시 말하면 작품을 통하여 관습이나 이성에 의해서 구속되는 현실과는 현저하게 다른 세계, 이를테면 상상력이 동원된 감성이나 합리적 논리에 의해 훼손된 세계를 복원하거나 재구성하여 예술의 세계로 끌어 올리는 것이다. 이렇듯 경험에 대한 인식은 그 경험의 실재성을 부각하지만 그것은 또 다른 특징을 지니는 것으로 보인다. 즉 예술 창작으로 재구성된 의식은 이미 구성된 어떤 대상물의 드러내기를 뛰어넘어 그 대상물을 왜곡(deformation)시키는 일종의 문제 삼기를 통한 역설의 과정이다. 이러한 과정을 통하여 구축된 예술의 리얼리티(reality)는 예술가의 예술 작품과 개성 속에 있는 것으로 간주하고, 그곳에 예술

성낙우 〈빛의 城廓〉

의 보편적 이념이 존재하는 것으로 해석된다.

현대 도예가, 성낙우는 도자조형 이론을 바탕으로 공유와 나눔을 전제로 한 동양의 선 (禪) 사상을 접목함으로써 자신의 고정관념을 파괴하고, 성찰과 관조, 몰입을 통하여 선험적 존재가치를 수용하면서 자신만의 유토피아를 표출하는 작가이다. 바꾸어 말 하면 그의 예술은 관조적 삶의 방식과 유사성을 갖는다. 그러므로 그의 감성적 조직체 인 예술적 성향은 규범적인 판결에 순종하고, 의사의 진단이나 치료에 순응하는, 피동 적이며 무기력한 그런 존재가 아니다. 그것은 항상 개성적이고 자율적인 내적질서 아 래 독특하고 새로운 세계를 향한 자유를 실현하고자 하는 역동적인 힘으로 존재하며, 정열과 황홀의 순간이 가득한 세계이다.

그가 지향하는 삶이자 예술철학은 일찍이 공자가 도덕경을 통해 말한 '물'과 같은 순리 가 아닌가 싶다.

결국 그가 풀어가는 방식은 미술이라는 수단을 통한 시지각적 관점이지만, 그 근원은 비움으로써 비로소 채워지고, 채움으로써 비워지는 것, 즉 상생과 상극의 관계 속에서 형성되는 생성과 변화의 기본원리로 해석할 수 있다. 따라서 그의 예술사상은 단언컨 대 조형적으로 시각화된 동양사상임에 틀림이 없는 것이다.

그렇다면, 그의 도자예술이 갖는 현대적인 미감은 어떻게 보아야 하는가…….

우리가 살아가는 모든 현상은 가시적이든 불가시적이든 끊임없는 운동의 상태에 있 다. 이러한 모든 운동 속에는 보이지 않는 실재의 표면 안에 감추어져 있는 의미를 찾 기 위한 사고에 더욱 가까이 있는 것이다.

이번 전시작품의 경우를 견주어 본다면 이러한 의미 찾기 사고의 결과를 역력히 엿볼

수 있다. 이를테면 전체적인 형상은 구(球)의 기본형을 취하고 있지만, 귀(耳)가 붙은 형국이다. 이러한 귀는 하나에서 여러 개에 이르기까지 새로운 탄생을 예고하는 상징적 체계를 갖는다. 여기서 말하는 새로운 탄생이란 그 자체가 도자기의 입(口)이요, 구 속에 삼각형 내지는 사각형 구조의 입방체가 존재함을 암시할 뿐만 아니라 귀와 귀 간의 대화를 지향하는 소통의 상징성을 갖는 것이다. 흔히 도자기의 필수 요소인 입과 더불어 매치되는 소통의 상대적 요소이다. 이러한 구와 입방체의 부분이 절묘한 조화미를 갖는 것은 결국 도자기는 '둥글다'라는 고정관념의 탈피로부터 생성된 새로움의

성낙우 〈빛의 城廓〉

결과물로써 구 속에 잠재된 또 다른 입방체의 존재가 공존함을 제시하는 새로운 시도이다.

1976년 첫 개인전시를 필두로 여덟 번째 그의 전시작품 테마인 〈빛의 성곽〉은 도기의 표면에 그려진 회화적 표현방식을 대변하는 것이다. 그의 초기 작품표현 성향을 되돌아보면, 돌 축을 쌓아 놓은 듯한 표현방식을 구사하거나 인체를 차용하여 해학적인 애로티시즘을 지향했었다. 그러나 지금은 인위적인 조형미를 초월하여 산의 이미지로 변화되면서 자연주의에 입각한 선과 면을 중심으로 조형의 기본적 원리에 더욱 가까이 가고자 함이 역력히 보인다. 그가 이러한 본질적 회귀성을 보이는 것은 이제 이순(耳順)을 넘긴 연륜으로 세상의 이치를 깨닫고 이해하는 데에 부족함이 없음의 경지에 도달했기 때문이리라.

이러한 조형미 위에 구가된 산(山)과 하늘, 구름의 문양은 중첩에 의한 인생의 연륜과 높낮이 및 세상의 포괄적인 구조에 대한 메타포이다. 또한, 이러한 문양은 그의 창작활동에 있어서 스스로 요구되는 회화성을 극대화하기 위한 필연적인 수단으로 보인다.

이렇듯 그가 성곽의 이미지로 중첩된 산 이미지를 차용하는 것은 대자연의 포용적 개념이 동반된다. 그뿐만 아니라 도자기에서 보기 어려운 원근법을 차용하여 회화성을 극대화하면서 하늘과 구름의 색감을 도입함으로써 포괄적 개념의 자연성을 강조하는 것이다. 이러한 일련의 과정은 그가 이전에 표현하는 야경의 이미지에서 부딪혔던 한계를 극복하는 쾌거를 이룬 셈이다.

결국 그가 빚은 도자기의 외적 형상은 총체적인 관점에서 볼 때 주베르의 말처럼 '아름다운 것! 그것은 마음의 눈으로 보이는 미(美)'이며, 선(禪)을 통해 구현된 그의 예술철학과 신비함을 더하는 산의 이미지는 많은 이들과 더불어 공유하는 다이돌핀(didorphin)과 같은 에너지를 부여할 것이다.

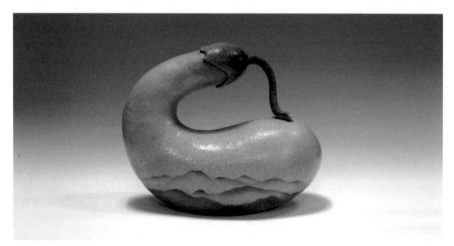

성낙우 〈빛의 城廓〉

성낙우는 1952년 경남 창녕 생이다. 호는 심곡(深谷). 광주대학교 산업디자인과와 대구가톨릭대학교 대학원에서 도자를 전공했다. 1976년부터 지금까지 13회의 개인전과 1978년 토석회 창립전을 시작으로 마산미술협회, 비사벌, 그룹워커스, 경남산업디자이너협회, 한국공예학회, 경남도예가회 등의 단체전에 참가하였다.

경남미술대전 최우수상을 비롯한 대한민국미술대전 등의 공모전을 거쳤으며, 경남미술대전 초대작가상, 경남미술인상, 남도미술인상, 마산미술인상, 예총예술문화상 대상, 대한민국미술인상, 창원시 문화상 등을 수상하였고, 창원문성대학 교수를 역임했다. 그 밖에도 경남산업디자이너협회장, 마산미술협회장, 경남미술협회장, 마산예총회장 등을 지냈다.

해체와 재구성을 통한 윤회(輪廻)적 미학_성남숙

작가로서 성남숙은 어떤 경험체계를 지니고 있는가?

섬유미술가 성남숙은 작가적 창작 수단으로서의 염색과 섬유디자인, 즉 실크도시 진주라는 삶의 토양에 뿌리를 두고 있다. 일상적인 삶에 배어있는 예술 즉 실크를 이용한 생활 문화 전반의 환경에서 자란 어린 시절의 기억에서 비롯된다고 볼 수 있다. 성남숙 예술에 있어서 또 하나의 바탕이 되는 것은 산과 물이 어우러진 자연 환경적인 요인도 더해지며, 섬유와 염색의 미적 가치에 매료된 자신의 성향이 가장 큰 이유랄 수 있다. 그러한 예술적 토양을 바탕으로 한 그는 대학에서 석·박사과정을 거치면서 실크를 이용한 전통적인 납방염과 텍스타일 디자인을 체득하였고, 대학에서 후학을 양성하는 등의 전문성을 넓혀 온 작가이다.

어떻게 보면 성남숙은 지극히 평범한 한 사람이다. 그러한 관점에서 본다면 그의 성향은 인간의 회귀적이

성남숙 〈자연+공간〉

며 자연친화적인 존재로서 흙과 바람과 풀과 그들이 내는 소리처럼 자연 속의 모든 것을 좋아한다. 하지만 그것이 고독과 사유를 통한 창작의 기본바탕이 되는 이유는 그가 예술가이기 때문이다.

자연으로부터 주어진 자신이 자연이라는 대자유(大自由)를 누리지 못하고 삶이라는 명분의 갖가지 틀 속에 갇혀 살아온 것은 활화산 속에 꿈틀거리는 용암과도 같았으며 그 분화구와도 같은 출구는 바로 예술 창작이라는 얘기가 되는 셈이다. 그래서 우리가 그를 예술가로 바라볼 때는 사뭇 평범의 범주 속에서만 바라볼 수는 없는 것이다.

이 작가의 예술 창작은 작품을 제작하는 것이라기보다 하나의 놀이와도 같은 것이다. 이러한 놀이는 마치 세상 경험이 없는 어린아이가 바라보는 호기심이 가득한 세계와도 흡사한 것이며, 호기심에 의한 갖가지 시도는 새로운 즐거움으로 채워지게 된다. 그러나 그 놀이는 자신과 주변을 치유하고자 하는 본능의 소산일 수 있다.

한편, 자신의 기질이 보헤미안적(Bohemian temper)인데도 불구하고 지역에서의 경직된 삶은 평범이라는 관점에서는 일반적일 수 있으나 예술가로서는 최악의 조건일 수 있다. 그러한 수많은 역경이 만들어 낸 지혜가 그의 예술의 근본이 되어 어쩌면 주어진 상황을 때로는 거칠게 때로는 익숙하게 그것을 즐기고 순응함으로써 창작의 근본을 형성했다고 볼 수 있다. 그러기에 그 감정은 극과 극을 오가며 양날의 칼과 같은 독특하면서도 정제된 예술성으로 녹아 있는 것이다. 그것으로 표출된 작품의 형식과 색감, 분위기 등은 천변만화(千變萬化)를 거치면서 자신의 예술의 존재 이유를 입증해내고 있다.

작가는 색으로 자신을 대변하듯이 전술한 성남숙의 모든 예술적 바탕이 되는 요소들은 그의 작품 전면에 색으로 은유 되어 있다. 여기서 말하는 자신이란 한 인간으로서의 경험으로부터 파생된 감동의 영역까지도 포함한다. 예술가가 창작을 통해 발휘하는 색

상은 작가적 심성의 직설적 반영이다. 성남숙의 색은 반대급부적인 반향으로 나타나는 역설의 과정을 거치는 것이 아니라 마음이 어두우면 색깔도 어두워지는 것같은 직관적 이치이다. 그래서 그의 초기작품 대부분은 어두운 분위기다. 밝음보다 많은 것을 감추고 있는 어둠에 더욱 많은 예술적 감수성이 담겨있어서 그랬을까. 이제 이러한 그의 예술적 감수성은 자신의 옛 사진을 액자에 넣어 기념하듯이 재구성하여 자신의 인생과 삶의 조각들과 흔적들을 새로운 프레임으로 만들어 내고 있다. 그가 자신을 대변하는 수단으로서의 색은 삶 자체가 작가이기 때문이며 작가가 예술 행위를 함에서의 최적의 조건으로서 한 인간이 갖는 여러 가지 경험에 해당하는 기억체계들이 깊고 많을수록 예술의 조건이 되기 쉽다는 개념의 상징으로 볼 수 있다.

예술적 모티브와 창작에 대한 프로세스는 어떤 의미를 지니는가?

성남숙 작품의 대표적인 경향은 자연과 산의 이미지에 대한 중첩 표현으로 실크를 통한 정통적인 납방염의 과정을 거치는 염색이 주류를 이루며, 이 시기의 창작이 그의 초기작업에 해당한다고 볼 수 있다. 섬유미술은 크게 조형적인 표현과 염색을 통한 회화적 표현으로 구분되는데 이 작가가 선택한 길은 후자이다. 이 길은 〈산〉 그림과 같은 일종의 채색회화적인 성향을 띠며, 인도네시아 자바에서 시작된 바틱염(Batic dyeing)과 일맥을 같이 하는 것으로 볼 수 있는데 이것은 그가 얼마나 납방염의 전통적인 재료와 기법을 엄격하게 여겼는지를 가늠할 수 있고, 이것이 성남숙 섬유미술로서의 근본과 바탕이 되는 것이며, 〈산〉과 〈그릇〉이라는 두 맥락에 관한 이야기로 자신의 작품세계를 풀어가고 있다.

그러한 작품세계를 구성하는 섬유예술의 모티브와 프로세스에 관한 핵심적인 키워드는 다완, 패브릭(fabric), 먹, 한지, 아크릴, 콜라주 등이며 질료와 질료, 기법과 기법,

기억과 기억 간의 융합적인 콜라
보레이션(collaboration)으로
이루어진다. 이를테면 기억과 기
억 간의 그것은 자신의 기억 속에
새겨져 있는 경험을 이르는 것이
고, 나머지는 이 기억체계로부터
비롯된 재질적 오브제와 그것을
재탄생시키는 묘법으로 이어지는
관계인 것이다.

성남숙 〈다시 만난 산〉

모든 오브제가 자신과의 오랜 인
연에 의해 기억되어 있지만, 특히 그 중 다완은 가장 자연스럽게, 가장 무의식적으로
의도되지 않게 주어진 자생성(自生性)에 기인한 것이며, 차(茶)에 대한 친화성도 한
몫한 것으로 볼 수 있다. 이처럼 그릇을 비롯한 모든 모티브에 해당하는 오브제들은
각각이 의인화되어 또 다른 자아변이(自我變移)적인 메타포를 갖는다. 여기서 우리
는 예술의 목적이 소통에 있다는 본질적인 물음을 던진다면 이 작가는 또 다른 자신과
의 무수한 대화를 연속하고 있다는 것이며, 생명성이 제거된 오브제들에 또 다른 생명
력 부여를 지향하며 소통을 통한 새로운 인연생성을 이야기하고 있다.

그렇다면 근간에 그가 주목하는 모티브, 그릇을 통해 그의 예술이 담고 있는 내용을
들여다보자.

그릇! 성남숙의 작품 속에 그릇이 자리할 때는 그릇 외에는 아무것도 공치(共置) 되
지 않는다. 오로지 그릇 그 자체만으로 화면을 채우고 있다. 그릇이 토기든 도기든 자
기든 유리든 개의치 않는다. 그릇이면 족하다. 그릇은 비우면 채워지고 넘치면 흘려보

내는 순리적인 기원이 담긴 개념적인 공간이다.

마음이 사람의 가슴속에 존재하듯이 이 그릇들 속에는 가족과 지인, 그리고 나 자신의 마음과 의인화된 그들의 모습이 담겨있으며, 이러한 이미지들은 모든 궁극적 개념이 함축되어 자신의 경험체계로 대변되는 상징성을 지닌 것으로써 순리적 인연설을 담아내며 종국에 오롯이 남아 있는 자신의 모습 즉 자화상으로 볼 수 있다. 다시 말하면 모든 우주적 개념이 함축된 절대적 존재 '나(我)'로 귀결되는 것으로 풀이될 수 있는 것이다.

성남숙의 화폭은 사람마다 향기가 다르듯이 저마다 다른 그릇의 질감은 사람에게서 느끼는 감정과 온기로 환원되어, 마음속에 숨어있던 모든 이들을 조심스럽게 초대하고 맞이하여 함께 즐기는 정원이다. 사람의 생김이 다르듯이 개성적인 각각의 인상은 매끄러움과 투박함 혹은 또 다른 질감으로 몸을 통하여 정신 속 어딘가에 자리를 차지하며 성남숙 자신의 소우주를 형성하고 있는 것으로써 공간성으로부터 삶의 총체성과의 관계성을 가지면서 성립되는 것이다.

예술의 본질이 그렇듯이 작가의 감성적 바탕은 작품으로 표현되면서 그 내적 울림이 전달되는 것이다. 이러한 감성은 비수리(非數理)적이고 비계량적이며 비논리적인 것으로써 작가의 상상력과 결합하여 새로운 형상을 만들어 내는 것이며 그것은 일반적 시각에서처럼 구체적이지 않다. 그의 자화상에 이목구비가 존재치 않는 것처럼 표현코자 하는 대상의 형상도 가끔은 구체적이지 않으며, 물리적인 법칙이나 원리에 구애받지 않는 표현들이 그 예이다.

그러면서도 감성을 극적으로 드러내는 방법은 바로 질감(texture)이라는 요소이다. 특히 콜라주를 통해서 얻어지는 또 다른 텍스추어는 사실적인 모든 묘사력을 잠재우고 단순성을 핵심으로 하여 감성을 건드리고 있다. 예컨대 주재료인 섬유가 물감과 먹, 한

지와 결합하여 주어지는 음영은 투박하거나 매끄러운 질감과 함께 공간감을 형성하는
것이며, 이러한 공간감은 인간의 삶의 공간과 흡사한 상태로서 서로가 공유되는 요인
을 제공하게 되는 것이다.

성남숙의 작가적 모티브와 창작 프로세스는 자신의 정체성과 모습을 드러내는 과정
과도 같은 것으로, 총체적인 소통의 과정으로 볼 수 있다. 이러한 과정은 다음과 같은
은유성으로 마치 삶을 되돌아보는 것과도 흡사한 것이다. 그것은 섬유의 짜임새, 즉
위사(緯絲)와 경사(經絲)의 중첩된 구조는 삶의 굴곡이 기록된 피부의 주름과도 같
고, 그 얽힘은 인간의 관계성에 의해 엮어진 자신의 또 다른 얼굴이자 인생을 은유하
고 있다. 이처럼 그의 작품을 구성하는 요소들은 인생의 조각들이 어떤 구조 속에 각
각의 자리에 포진하고 있는 것으로써, 우리 삶의 모든 틈새에 끼어있는 먼지와도 같은
그러나 없어지지 않는 그러한 존재들이다.

변이를 통한 해체와 재구성, 그 미학적 가치는 무엇인가?

그는 이제 초기작업부터 최근에 이르는 작업 결과들을 해체하여 재구성하기 시작했
다. 초창기 염료와 안료로 중첩효과를 보았던 산시리즈와 대학에서 강의와 함께했던
천연염색, 납방염과 텍스타일디자인의 응용으로 아크릴과 캔버스, 섬유를 곁들였던
꽃 시리즈 등이 모두 해체되어 이제 〈그릇〉이라는 하나의 주제로 전환되어 재구성되
는 것이다. 즉 과거의 흔적들은 모조리 파괴라는 해체과정을 거치는 것이다. 그러나
이러한 파괴와 해체는 사라짐이 아닌 새로운 생명의 태동을 위한 것으로서 마치 윤회
(輪廻)사상과도 맥을 같이 하는 것이며, 해체되기 이전 본래의 존재였던 작품들은 영
원히 사라지지 않을 정체성을 지니며 새로운 존재로 거듭나기를 하게 되는 것이다.

결국 자신만의 그릇은 곧 자신과 사랑하는 사람들의 모습으로 옻칠이라는 전통의 옷으로 갈아입고 다시 나타날 것이다. 이것은 서구적인 조건들이 점차 동양적인 소재와 이야기로 탈바꿈되고 있는 것으로도 볼 수 있는데, 다시 말하면 서양적인 오브제와 소재 등의 요소들은 계속 제거되어 가고 있고, 동양적 사상으로 재정리 또한 재조합의 과정을 거쳐 성숙한 자아의 대변자로서 다시 태어나고 있는 과정이다.

성남숙이 작가 이전에 한 사람의 인간으로서 철학적 삶의 가치를 예술 가치로 연결하고 있는 핵심어 〈그릇〉이라는 모티브를 통해 궁극적으로는 무엇을 이야기하고 싶은 것일까. 그의 작품은 서양철학이 갖는 논리성이 배제되고, 딱히 뭐라고 규정할 수 없는 추상적 동양사상과도 흡사한 포괄성을 지니며 자신의 삶을 은유하고, 그것이 시각적으로 조형화되어 가는 그의 그릇 자체가 '사람=그릇'이라는 철학적인 등식을 성립시키고 있다.

예술작품은 창작자의 손을 떠나 감상자에 의해 재해석되면서 그 미학적인 가치는 다변화되는 것이다. 그러한 다변화는 탈사조의 시대에 태어나서 탈장르적인 감각으로 살아온 이 작가의 창작형식의 조건으로 전형적인 동시대적인 산물을 만들어 내었으며, 이 시대가 낳은 매체의 다양성이 반영된 시대적 가치를 구현해 낸 것이다. 이것이 곧 성남숙의 예술형식이다.

해체와 재구성이라는 창작의 과정은 어쩌면 수십 년이 소요되는 작업이었지만 장구한 세월의 흔적을 하나로 축적하는 압축파일과 같은 작업을 역순으로 풀어보면 마치 한 인간의 삶이 고스란히 이야기와 드라마로 펼쳐지는 대주제가 될 수 있는 체계이다. 여기서 우리는 이 작가의 세계관이 어떻게 변화되었는지 감지할 수 있다. 그것은 논어에서 제시하는 내 마음을 중심에 두고, 기억에 얽매였던 자신만의 울타리와 같은 사고

의 범주를 무너뜨리고, 드넓은 세상을 바라보는 시각을 갖게 된 것이다. 즉 그 이전의 상황이 자신의 관심 영역 속에 가두었기 때문에 고통으로 변환된 것이었다면, 지금은 더욱 포괄적인 인식과 관심의 영역에 제한을 두지 않는다는 차이점이 극명하게 드러나게 된 것으로 볼 수 있다.

그의 예술은 그의 삶에 대한 경험체계 즉 오늘날의 작품이 있기까지의 원천이 되는 바탕과 그러한 과정을 통해 다시 찾은 자신에 대한 정체성, 비움과 채움의 순환 원리, 무

성남숙 〈2020 Work-III〉

생물의 생물화와 그에 따른 만물의 위대한 존엄성, 이성으로 절제된 인간의 아름다운
감성의 발현 등을 두 손 모아 기원하듯이 그려낸 기도문과도 같다.

성남숙은 1962년 경남 진주 생으로 경상대학교 미술교육과, 성신여자대학교 대학원 미술학과(염직디자인 미술학석사), 경상대학교 대학원 의류학과(피복과학 이학박사)를 졸업하였으며 한국국제대학교 산업디자인학과에서 교수로 근무하였다. 1988년 첫 개인전을 시작하여 현재까지 8회의 개인전을 개최하고, 단체전 및 기획전 약 300여 회에 참여하였으며, 국내외 50여 차례 초대전 및 교류전에 초대되었다.
경상남도미술대전 공예부 대상 외 각종 공모전 등에서 다수 수상하였고, 대한민국미술대상 심사위원을 포함 각종 미술제, 미술대전 심사위원 등을 여러 차례 역임하였다. 교수로써 후학을 양성하는 외에 전공인 섬유디자인 분야에서 16편의 학술연구 논문을 발표하고 중소기업청, 한국관광공사, 산업자원부 실크산업육성 등 연구과제 책임연구원을 맡아 진주 실크산업 발전에 기여하였다. 현재 한국공예가회, 성신섬유회, 진주미협, 진주여류작가회, 정수예술촌 회원으로 활동하고 있다.

치유적 미학(治癒的 美學): 소요(逍遙)_메타킴

가장 현실적이고 직관적인 예술형태로서의 사진은 현대미술의 초현실주의적인 형식과 부합하여 그 당위성을 인정받아 영원히 소멸할 수 없는 장르로 구축되었다. 20세기 후반 이후 베니스비엔날레를 비롯한 상파울로비엔날레와 휘트니비엔날레 등의 추세만 보더라도 사진을 빼놓고 현대미술을 논할 수 없는 상황에 이르렀다.

롤랑 바르트(Roland Barthes)는 1980년 간행된 그의 저서 「사진에 관한 명상」에서 '사진은 존재론적 의미에서 메카니즘적인 차원과 그 응용력으로 얻을 수 있는 확증을 초월하는 깨달음을 의미하는 것'이라고 정의한 바 있다. 그 외에도 수많은 사람의 저술에 의해 다양한 정의가 내려졌지만, 이 정의야말로 시각적이고 물리적인 차원을 넘어선 개념으로서 예술이 동반해야 할 철학적 해석을 가능케 한다는 생각이다.

메타, 그에게 있어서 그가 태어난 토양은 창작의 원천이다.

"광양여자는 소금 한 가마를 지고 뻘밭 30리를 간다"라는 구전(口傳)처럼 그가 타고난 작가적 토양은 동향(同鄉)인 이성자(李成子, 1918~2009)의 '극지(極地)'로 대변되었던 작가적 의지와 유사성을 갖는다. 이러한 의지로 표출된 그의 예술 목적은 나눔이다. 이 나눔은 좋은 마음으로 비롯된 진리로서의 가치를 가지며, 세상을 아름답게 만드는 기본적인 요소이다. 이러한 그의 신념을 들여다볼 때면, 예술이 시대를 여는 선도적 역할을 함에 있어서 인간을 중심에 두는 것과도 맥을 같이한다.

이 작가에게 있어서 사진은 현재적 자신의 메타포이다.

예술표현의 매체인 사진은 현재 자신의 상태와 정체성을 그대로 보여주는 것이기 때문이다. 따라서 그의 작업은 자신의 마음을 대변하는 것이다. 마음은 아름다움과 즐거움을 공유시키는 절대요소로 작용하는 것으로 간주할 뿐만 아니라 작품에 대한 현재성과 미래성을 포함하고 있기 때문이다.

2008년 가을, 갤러리룩스(서울)에서의 첫 개인전은 그가 세상에 처음으로 공개된 미술가의 모습이다. 그가 그 전시를 통해 표현코자 했던 것은 자신의 마음이다. 이미 열어둔 그의 마음처럼 작업장은 이 세상 전부일 뿐만 아니라 오브제 역시 제한을 받지 않는다. 그것은 존재하는 모든 것에는 유형이든 무형이든 나름의 정체성과 존엄성을 갖는 것으로 보기 때문이다.

이러한 바탕 위에 세워진 그의 작품형식은 프랑스 베르나르 포콩(Bernard Faucon, 1950~)의 구성사진(Constructed Photo)에 연원한다. 이는 미장센(mise en scene) 혹은 메이킹(making) 포토로서 설치적 개념과 현장적 개념 및 연출적 개념을 동반한다. 병원의 수술실이나 회복실에서 있을법한 상황이 연출되는 그의 작품은 때로는 노르웨이의 패션사진가 솔브 선즈보(Solve Sundsbo)의 작품 성향이 수반되고 있을 뿐만 아니라 일본의 고쿠보 아키라(小久保 彰, 1937~)가 주장하는 사진과 회화의 일반적 특성처럼 '농밀하게 현실의 분위기를 감돌게' 하고 있다. 그에게 있어서 이러한 형식은 실존에 대한 반증적 역설로서 진실을 해석하기 위함이다. 이것은 이 작가에게 있어서 사진표현의 관점이며, 현실이나 가설은 실존에 해당한다. 여기서 말하는 관점이나 실존에 관한 진실은 이 시대를 살아가는 문화의 대변자로서의 역할을

수행해 내는 것이다.

이번에 발표되는 그의 작품들은 첫 개인전 때 일부 발표된 작품들로써 빈티지 에디션 (Vintage edition)이다. 따라서 이 작품들은 그에게 있어서 각별한 의미가 있다. 작가로서의 인생을 시작하며 영원히 잊히지 않을 소중한 기억으로 남겠지만, 이후는 모두가 모던 프린트(Modern print)로서의 작품이 될 것이며 동일한 영속성을 지니게 될 것이다.

빈티지 에디션으로서의 그의 작품공간은 자연과 인공에 대한 제의적(祭儀的)인 음악이 잔잔히 흐르는 듯한 구성적 요소와 색감으로 구성되어 있다. 자연과 인공의 중화(中化)된 색감은 미끄러질 듯한 파스텔톤적인 텍스추어를 취하고 있으며, 이러한 질감적 의미는 자연과 인간 상호 간의 치유적(治癒的) 개념을 수반한다. 이 개념은 이질이 아닌 동질로서의 인식이며, 거부가 아닌 수용의 메시지일 뿐만 아니라 죽음이 아닌 생명력을 불어넣음으로써 소생에 이르게 하는 생성과 순환의 원리를 내포한다.

또한 작품에 등장하는 오브제로서의 인간은 자연의 부분적 시그널로서 상징적 체계를 갖기도 한다. 이러한 체계는 마치 화룡점정(畵龍點睛)으로 완성을 선언하는 개념의 조형적 요소로 볼 수 있다.

한편, 작품의 내용적 측면을 본다면 자연과 인간의 교감을 통해 서로를 치유하는 의식적 생명력 불어넣기이다. 오염된 자연과 인간을 소생케 하는 과정을 조형적으로 구사함으로써 그가 추구하는 이념은 휴머니티의 회복으로 축약된다.

이러한 조형적 체계를 지닌 그의 작품은 사진의 한계성을 극복하여 현대미술로서의 성격을 부여받는다. 왜냐하면 사진의 기록적 가치와 조형적 가치를 넘어서 미술이 갖는 전반적인 특성을 수반하고 있기 때문이다.

메타, 이 작가의 첫 테마는 소요(逍遙)이다.

무엇에도 거리낌 없이 거니는 것, 이를테면 하고픈 대로 하는 것이다. 이것은 곧 노니는 경지이며, 장자의 무위자연(無爲自然)이다. 한마디로 '저절로인 현재상태'인 것이다. 이는 작업에서 이루어지는 일련의 소요과정을 통하여 표현은 시작되며, 이로 인해 그 결과는 배가(倍加)될 것이기 때문이다.

따라서 그에게 있어서 메카니즘이나 작업과정은 그다지 중요치 않다. 의도된 목적에 의함이 아닌 주어지는 것이며, 현재 상황을 즐김으로써 실행되는 것이다. 다시 말하면 안일함을 배제하고 고통이 녹아있는 정신적 응결체와 카타르시스를 통한 순화적 기능을 역설하는 것으로 해석할 수 있다.

'저절로'는 의도적 탐구가 아닌 항상성(恒常性)을 전제로 한 향상성에 있다. 이는 작가로서뿐만 아니라 일상적 삶에도 적용된다. 그럼으로써 모든 것이 '천상천하유아독존(天上天下唯我獨尊)'처럼 자신의 문제임을 간파한 것이다. 이를 통하여 자신만을 위함이 아닌 타인에 대한 배려와 사랑에 대해 숭고함과 경외감을 표현코자 한다. 이러한 사상들이 작품 속에 녹아있는 것이며, 이것은 곧 그가 추구하는 진리일 뿐만 아니라 성찰하는 최상의 수단일 것이다.

그에게 있어서 작가로서의 비전을 볼 수 있는 표현을 인용해 본다.

'미완성인 현재의 미약함은 차츰 진일보될 것이며, 그 원동력은 예술이 될 것이다. 나의 전시는 나만의 잔치가 아니다. 대중과의 교감을 통해 행복과 정의를 말하고 싶다. 나는 행복한 예술을 한다'

진공묘유를 통한 자연과 나의 합일화 _문운식

목정(木亭)은 작가 문운식의 아호이다. 나무 정자란다. 많은 이들이 쉬었다 가는 주막과도 같은 나무 정자는 들르는 이마다 그들이 필요한 휴식과 땟거리를 채우고 가는 곳이다. 즉 자신의 것을 내어준다는 얘기다. 이것은 문운식의 삶을 단적으로 은유하는 중요한 어휘로써 자신이 배워서 얻은 것을 가르침으로 내어주는, 즉 비움으로써 채워지는 진공묘유(眞空妙有)이며 목정의 인생철학을 엿볼 수 있는 핵심이다.
이러한 인생관과 맥을 같이 하는 그가 추구하는 한국화단은 작금의 상황에서 볼 때 길을 잃어 앞으로 나아가지 못하는 형국이란다. 이를테면 많은 사람이 바라보는 한국화는 도제식 교육으로 말미암아 생긴 거대한 벽에 부딪혀 있는 까닭에 어디로 가야 할지 모르는 방황의 늪에 빠져 있다는 얘기이다. 이러한 현실을 타개하기 위한 그의 노력과 작품연구는 그가 사는 지역의 이름을 딴 '김해 한국화'라는 새로운 형식을 낳았다.

예술의 역사는 새로운 형식의 역사이다. 언제나 새로운 형식을 제시한 예술가만이 역사의 페이지에 기록되어 있다. 세상 사람들이 알고 있는 고흐, 세잔, 이중섭, 박수근, 김환기, 피카소, 백남준 등을 포함한 위대한 예술가들이다. 이러한 견지에서 볼 때 문운식도 한국화의 새로운 형식을 제시한 위업을 달성한 작가로 봐야 한다는 논리는 타당한 것으로 생각한다.
예술이 새로운 형식의 역사이기에 그것이 인류역사에 미치는 파장은 실로 크다. 왜냐

하면 세상이 발전하는 원리는 예술적 사고로부터 시작되기 때문이다. 다시 말하면 예술가의 초월적 상상력과 시대성·사회성·역사성이 수반된 뜨거운 감성, 철학의 다양한 논리와 잡다한 이론들을 일원화시키는 힘을 갖춘 이지적 사고, 과학의 실험과 실증(實證) 등이 상호 교감하는 속에 우리가 꿈꿔왔던 것이 현실로 주어지는 것이다. 이처럼 예술은 삶의 시발점의 역할을 한다.

따라서 예술가는 상상에 의한 몽상가이자, 평이하지 않은 시점과 관점을 가진 사람으로서 역발상에 의한 뒤집어보기의 생활인이기도 하다. 이는 고정관념의 탈피이고, 기존의식에 대해 얽매이지 않음이며 세상과 대상을 보는 관점에 따라 삶에 대한 견해와 해석이 바뀔 수 있음을 의미한다.

문운식이 이러한 예술의 역사성이나 사회성, 시대성의 원리를 인식하든 하지 않든 이미 그는 예술가로서 전술한 논리들을 초월하여 성찰과 관조를 통해 자신만의 독자적인 화법을 이뤄냈다. '한국화에 있어서 체본(體本), 몰골(沒骨), 묘안(猫眼)이나 상안(象眼), 서미(鼠尾) 등의 정형화된 법칙을 지키는 것보다 사생(寫生)이 백배 낫다'라는 그의 말은 예술의 본질적 시점이 무엇인지에 대한 득도(得道)가 아니고 무엇이겠는가.

문운식의 창작모티브는 자연이다. 그것은 자연과 자신, 그림이 동일시되는 것이며, 인간보다 더 치열한 자연의 섭리가 은유적으로 조형화된다. 이러한 그가 지향하는 작품의 경지는 생존을 위해 치열하게 소생되어 피어나는 소소한 자연물들이 복합된 조화를 이루어 거대한 자연의 아름다움을 선사하는 것과 같이 구체적 치열함을 넘어서야 비로소 자연스러운 예술에 도달할 수 있다는 신념의 결정(結晶)이다. 즉 법정스님

이 말했던 것과 같이 '앎(得道)'에 도달하기 위해서는 방법은 각기 다르지만, 구체적인 치열함이 전제되어야 한다는 것이다. 그러기 위해서는 관념적인 한국화를 탈피하기 위한 피나는 노력이, 구체성에 도달하기 위한 절대적인 수단이 필요하단다. 그러한 구체성은 관찰을 시작하는 시점부터 철저해야만이 앞을 가로막는 수많은 벽을 뛰어넘어 목적에 도달할 수 있다는 얘기이다.

그의 작품 속에서 그러한 면면을 찾아볼 수 있다. 그는 작품 「청산」을 통해서 신비주의적 자연관을 보여주는 예술적 개념을 표출해내고 있다. 그것은 마치 해저의 유속(流速)에서 들리는 장엄한 음악적 리듬과 같이 신비한 두려움마저 느끼게 할 뿐만 아니라 강력한 색감대비를 통해 정화된 고요를 창출해 낸다. 그뿐만 아니라 웅장한 기운생동적 공간창출을 구현해 낸 그의 작품은 거대한 덩어리(mass)로 구성되어 있는

문운식 〈청산〉

데, 이것은 그가 학창시절 섭렵한 조각수업의 영향임을 추론할 수 있다. 이것은 그의 작품을 구성하는 중요한 요소이다. 그러나 더 중요한 것은 청록산수의 운보 김기창이 간과했던 섬세한 표현력이 더해짐으로써 그만의 청산백운(靑山白雲)의 진수를 이뤄 낸 것이다.

또한, 전경(前景)에 배치된 붉은 보라색 암벽과 암반들은 현대적 색채감각을 엿볼 수 있는 강렬한 청록색조의 청산과 극적으로 대비되는 색감으로 신비감을 형성하는 또 하나의 수단이다. 이 신비감은 시각적 효과를 배가(倍加)시키고 있는데, 이것은 전통적인 화법 위에 세워진 역동하는 대자연의 생명력이 돋보이는 장엄함에 대한 주관적 표출이며, 전통적 한국화에서 표현하지 못했던 과감한 시도로 평가할 수 있는 또 하나의 성과이다.

미술평론가 최도송은 '일견 평범해 보이는 자연경에서 일반적인 근경·중경·원경의 적절한 배치가 아니라 근경에서 이미 대상이 가지는 특징을 전면에 클로즈업시켜 조형적인 클라이맥스를 만들고 중경과 원경을 대비적으로 담묵(淡墨)에 의해 풀어나가는 구도적 특징을 보인다'라고 했다. 또한 자신만의 준법과 묵법이 잘 어우러진 필치와 색과 먹이 서로 침투·혼재된 미감은 그가 자연대상은 철저하게 실경에 바탕을 두면서 심원(深遠)적 시점으로 음영을 통한 강약조절로써 현대적 표현양식을 구사한 것이고, 이것은 곧 정중동(靜中動)의 원리가 준용된 조형세계 구축으로 이어진다.

그의 작품이 갖는 전원적 자연관과 섬세미를 엿볼 수 있는 「죽동」과 서예적인 필치로 극대화된 회화성과 육중한 양감 뒤로 서정성을 펼쳐 보이는 「미루나무」는 그의 모든 작품에서 보이는 전형적인 특성을 드러낸다. 다시 말하면 전술한 바와 같이 대상에 대한 구체적이고 분석적인 탐미정신을 통해 전체가 어우러져 거대한 하나의 덩어리로

표현되는 경향을 보이는 것이다. 그것은 자연이 갖는 역동적 파장으로 와 닿으며, 작가의 내면적 정취를 담아낸 창작의 결정체로서 내재하여 있는 주관적 정신세계를 통한 재창조의 산물이다.

롱펠로우(Henry Wadsworth Longfellow)는 '자연은 하나님의 작품이요, 예술은 사람의 작품이다'라고 했다. 문운식의 작품은 하나님의 작품을 예술이라는 인간의 관점에서 재해석한 무위자연의 미학적 조형성이 돋보일 뿐만 아니라, '작가는 스스로 제도화되기를 거부해야 한다'라고 주장한 장 폴 사르트르(Jean Paul Sartre)처럼 고정관념과 기존의식의 벽을 뚫고 자신만의 독창적 조형성을 구축함으로써 독자적 예술개념을 표출하고 있다.
그것은 현실에 대한 인식 위에 작가의 내면적인 울림과 욕구가 더해진 것이고, 예술이 갖는 시대성을 수용한 작품세계는 필연적인 변화를 거친 독특한 형식이며, 내면적 회화성이 충만한 세계이다.

현대미술의 주된 특성은 '시지각적으로 조형화된 철학'이라 단언할 수 있다. 따라서 예술작품은 당대의 인류에게 던지는 중요한 메시지를 담는 그릇과도 같은 산물이다. 그렇다면 그가 지향하는 예술철학은 무엇인가?
맑게 흐르는 구름처럼 되고자 하는 이 작가는 결국 자연과의 합일화를 이룩함으로써 원래의 상태 즉 너와 나, 나와 자연이 소유관계가 아닌 무위자연적으로 주어진 동일한 것이라는 메시지에 대한 전언자가 아닐까. 그렇다면 비워냄과 맑음의 자아도취로 이루어낸 그의 시각적 미감은 우리에게 많은 공유와 나눔을 선사할 것이다. 그림이 자신의 존재이유이자 최고의 가치로운 일로 인식하고 있는 그의 진정성을 담은 예술은 '삶

자체가 아름답게 혹은 위대하게 꾸며지는 것'이며, 그럼으로써 오늘날 자신의 새로운 모습이 자연스럽게 표출되는 것이 아닐까.

결국 그에게 있어서 삶은 진공묘유이고, 예술은 인간과 동일시되는 자연의 합일화의 결정체이자 그만의 오아시스이다.

우리는 '진정 의미 있는 삶과 자연이란 무엇인가?'라는 정신적이고도 근원적인 물음에 대한 고찰이 반영된 그의 작품들과 교감하면서, 그가 추구하는 이른바 정신적이며 내적으로 고양된 감동을 공유하게 될 것이다.

기억으로부터 초대된 시간과 공간_박미숙

박미숙의 예술적 모티브와 창작에 대한 프로세스는 어떤 의미를 지니는가?

박미숙은 기억을 재생시키는 화가이다. 그의 그림은 기억에 관한 것으로 과거로부터 현재와 미래로 연결되는 개념으로, 망각을 포함한 유년 시절의 아름다운 기억의 시간성을 자신이 만든 공간으로 끌어들여 재생시키는 그림을 그리는 것이다. 그럼으로써 그의 그림은 시간 즉 동시성(同時性)과 눈으로 보이는 동시성(同視性)적인 특성을 갖는다. 그러나 이 공간은 기억 속에 있던 특정한 형상을 그리는 것이 아니라 상상력을 동원한 기억을 환기(換氣)시키는 공간이다. 그러므로 작가 자신만의 공간은 아니다. 누구든지 이 공간 속에 들어서면 자신의 기억을 환기해 재생할 수 있는 것이다.

다시 말하면, 기억은 시간 속에 존재하는 무형의 것이지만 작가에 의해 구성된 화폭 즉 구축된 공간을 통해 비현실적인 화법(話法)으로 기억이라는 환기적인 특성을 강화하고 있다. 그러므로 기억 속에서 끄집어내

박미숙 〈stopped time〉

어 화폭에 초대된 이미지가 무엇인지는 보이지 않으며, 공간지각에 관한 구성을 통해서 감상자 저마다의 느낌을 누릴 수 있는 것이다.

이러한 박미숙의 회화는 동시대미술이 갖는 매체적인 특성을 반영하여 동서양 미술에 대해 개념적인 얽매임이 없다. 그 형식은 지극히 구상적인 것으로 공간구성(composition)을 통한 기운은 때로는 서정성을 갖는 풍경적인 요소로, 때로는 낯선 공간에 대한 신비감으로 다가온다. 그럼으로써 공간이 갖는 추상성이 더해짐으로써 사유공간이라는 특징을 동반하게 되는 것이다.

그의 그림에서 매체적인 특성이란 이미 자신의 대학 시절에 동양적인 표현매체와 서양적인 표현매체의 두루 섭렵을 통해서 동시대미술로서의 회화성을 돋보이게 하는 방법으로 마섬유한지나 핸디코트, 실크, 분할된 패널이나 캔버스의 조합, 철선에 의한 묘사 등과 가변설치를 통해 기존의 색면 회화에 대한 통념을 뛰어넘는다고 할 수 있겠다. 특히 동양적인 매체는 그 질감이 주는 부드러움으로 사유적인 서정성을 드러내기에 적당한 재질적 특성을 보이고 있으므로 서양적 재질과의 중화성이 더해지는 것이다. 이를테면 오브제를 화면 속으로 끌어들이는 것이 아니라 창작과정에서 오브제를 활용한 시각적 효과를 상승시키고 있다는 얘기다.

이러한 창작성향은 탈장르의 시대에 부합하는 탈(脫) 재료를 통한 모든 고정관념의 틀을 벗어나 오직 공간에 의한 기억재생 기능을 배가(倍加)시키고 있으며, 공간자체로서만 아니라 여백을 통하여 인간의 삶에 대해 겸허함까지 담아내고 있다.

그뿐만 아니라 화면을 구성하는 기본요소인 화폭자체가 오브제로서, 한 조각의 오브제는 한 조각의 기억의 장이며, 그것과의 상호작용과 연결성을 유지하면서 하나의 개념을 형성하는 것이다.

박미숙 〈stopped time〉 박미숙 〈stopped time〉

피카소는 '액자는 그림의 집'이라 하였다. 그러나 필자가 보는 견해는 다르다. 그림은 누드의 인체와 같고, 액자는 옷에 해당하며, 전시장은 그림이 옷을 입고 나들이하는 곳이며, 그림의 집은 수장고이다. 그러나 사람이 옷을 입어야 하듯이 그림이 꼭 옷을 입어야 하는 것은 아니다. 왜냐하면 그림은 공간성의 예술이므로 그림의 주변이 자연스럽게 옷이 되는 경우가 있기 때문이다. 박미숙의 그림이 그렇다. 액자가 필요 없는 그림이다. 그의 그림은 어디에 걸리든 그 주변이 자연스러운 옷이 되는 것이며, 그럼으로써 공간적 특징은 더욱 확장성을 가지며 열린 개념을 갖는다. 이러한 개방감은 화면 밖의 세상에 대한 연결과 연상 작용으로 공존하는 것이며 개방감이라는 특징을 배가(倍加)시키는 것이다.

그러므로 박미숙의 그림 이전에는 이러한 개방적인 상상공간을 마련하기 위한 창작

의 전조(前條)들이 있다. 그것은 자기만의 시간을 갖는 것과 그 속에서 생성되는 영감(靈感)이며 즐거움이다. 이를테면 소설류의 글이나 음악을 통한 사유를 통해 얻어지는 영감은 기억체계가 확장되는 것이자 기억생성의 매체이다.

예컨대, 그림에 있어서 기다란 가로형태의 구조는 양쪽을 개방시킴으로써 화면 외적인 공간과의 연결성과 시각적인 확장성을 확보하면서 면과 색의 대비에 의해 성립되는 것이며, 이 조건이 성립되는 또 하나의 조건은 색의 속성을 수용하는 것이다. 이러한 특성은 지극히 구성적이며 종래에 인식된 디자인적인 성향을 의도적으로 이끌어냄으로써 그림이 갖는 대중성을 강화하고 인간의 삶의 중심인 공간감을 극대화하며 공간이 갖는 조형적 원리와 불규칙성이 주는 긴장감으로 역동성을 부여하는 것이다. 그러한 과정을 통해서 비로소 기억의 샘이 되는 공간이 완성되는 것이다.

한편, 모든 화면의 분할은 그어진 직선이나 다른 화폭의 조합으로 생기는 선으로 구분되며 그것은 시각의 선(visual line)으로서 역할을 하고, 그림 속의 계단을 오르내리거나 아치형의 출구로 안내하는 시각적인 방향성을 갖는다. 그림에 있어서 직선이란 안정성과 수용성을 구가하는 수평선, 결단성과 힘을 확보하는 수직선, 불안한 긴장감으로 운동감을 확보하는 사선 등이 있는데 박미숙은 이러한 선의 특질을 적절히 적용하여 조형론적인 모든 문제를 극복해내고 있는 것으로 분석할 수 있다.

기억을 그리는 화가, 박미숙의 공간미학

그의 기억보따리에는 아름다운 기억으로 가득 차 있다. 이러한 기억은 자신을 치유하는 에너지다. 그의 화면에서 재구성된 오늘이 불러들인 기억은 영원성을 갖는다. 왜냐면 그것이 갖는 연결성은 오늘을 기점으로 연속성과 항상성을 지니기 때문이다.

그렇다면 그의 기억은 어떤 것인가. 그것은 행복한 것이며 인간의 관계성과 깊은 연관

성을 지니고 있다. 그런 의미에서 그의 그림에서 말하는 영원성이란 모든 것이 생성과 소멸을 반복하며, 사라질지라도 정체성은 남는다는 의미이다.

현재적인 시점에서 본다면 기억 속의 것은 존재요 기억 밖의 것은 소멸 즉 부존재이다. 여기서 존재의 의미는 자신의 기억 속에서 추출된 것으로 자신의 삶의 정원으로 초대되어 있음을 의미한다. 이러한 장은 자신의 삶에 있어서 축제의 마당으로서의 공간이다. 따라서 그 속에는 강력한 인상이 남았던 것들로 채워져 있다. 반면에 소멸의 개념은 존재의 다른 이름이지만 자신의 정원에 초대받지 아니한 기억일 뿐이다. 결국은 같은 의미란 얘기다. 그래서 그의 그림 속 공간에는 어떠한 유형의 기억에 대한 흔적도 없는 것이다.

무형의 기억은 망각된 것이다. 그러므로 망각도 포함된다. 그리고 그것들은 또 다른 시간 속에서 살아간다. 기억되기 이전의 과거에서는 원본의 것이지만 시간의 흐름에 따라 망각을 만난다. 작가는 지금의 시간이 과거의 시간과 다른 것이면서도 같은 것임을 인식할 필요 없이 과거의 시간 속 기억을 불러온다. 이러한 과정에서 기억은 과거의 인식과 그동안의 삶의 경험들, 감정 등이 혼재되어 기억의 원본은 사라지는 것이다. 그러한 사라짐은 시간의 흐름과 함께 새로운 의미가 부여되어 재생산된다. 재생산된 기억은 자신에게 유리한 것으로 나타나는데 이러한 과정에서 망각한 기억은 소멸하는 것이다. 즉 기억의 생성과 소멸의 반복이다. 이처럼 기존의 기억이 망각되지 않는 한, 현재로 소환되는 기억들은 재구성이 되면서 영원성을 보장받게 되는 것이다. 그래서 이 작가는 시공 속의 과거와 현재의 기억을 통해 자신을 성찰하고 현재의 삶에 긍정의 에너지를 주는 매개체가 되기를 바라는 것이다.

박미숙의 그림은 기하학적이면서 동시대적인 특성이 있다. 그의 그림은 몬드리안의 기하학적인 조형성과 키리코의 초현실주의적인 낯선 공간성, 원근법의 방식을 깨뜨

리고 요소마다 소실점이 달라지는 투시도법으로 가상공간 같은 신비로움을 자아내는 뭉크의 그림을 동시에 보는 듯하다. 다시 말하면 몬드리안, 키리코, 뭉크에 의한 3자 타협을 통해 21세기에 융합의 과정을 거쳐 박미숙의 방식으로 새로 태어난 것 같다는 얘기다.

여기서 우리는 키리코와 뭉크의 그림이 갖는 공통분모로써 사선을 지목할 필요가 있다. 이와 같은 사선에 의한 공간구획은 색채로 긴장감을 유발했던 표현주의와 대적할 만한 조형방식이랄 수 있는 대목이다. 그리고 몬드리안의 안정된 면의 구획방식은 박미숙의 그림에서 균형과 균제미를 극대화하는 색채와 조형의 최적 비율로 반영되어 사선과 함께 작동하고 있다.

또한, 거꾸로 된 아치는 원근에 대한 통념을 무너뜨리고, 그로 인해 이상함에서 느껴

박미숙 〈The Eternal Moment〉

지는 불안한 긴장감을 주면서 내적으로는 화면의 응집력을 강화하며 밖으로는 연상 작용에 의한 화면의 확장성을 보여주고 있다. 이것은 예술가가 뒤집어 보기의 달인이 거나 세상을 이순과 역순으로 번갈아 볼 수 있는 능력을 지닌 자임을 입증해내고 있기 때문으로 볼 수 있다.

그의 그림은 건축물의 형상을 빌어 공간성을 확보한 다음 그 속에서 시간개념을 지닌 기억을 담아낸다. 즉 기억창고란 얘기다. 아치와 계단이 포함된 공간은 지극히 건축적 이지만 현실적인 공간은 아니다. 즉 다양한 시점과 모호한 경계성을 지닌 공간, 뚫린 듯 막힌, 연결된 듯 끊어진 공간이다. 화면전체를 가로지르는 사선적인 구도의 긴장감 은 계단에 대한 인식과 더불어 어디론가 끌어당기고 있다. 이를테면 분명히 공허한 공 간임에도 불구하고 무엇인가의 존재를 기대하게 되는 것이다.

불안한 시점과 낯선 느낌은 앞서 언급한 바와 같이 이 작가가 구사하는 공간으로써 브 로드웨이에서 춤추던 몬드리안의 거리이거나, 키리코의 형이상학적인 그림이 주는 몽환적이며 수수께끼 같은 것일 수 있고, 뭉크가 소리치는 절규의 공간일 수도 있다. 무형의 것, 기억! 추상적인 기운이 감도는 공간이다. 비현실적인 공간표현은 이 그림 을 바라보는 감상자에게는 더욱 낯선 공간으로 감상자 개개인의 감성과 경험적 기억 이 상호작용을 통해 전혀 다른 상상적 공간으로 재발현(再發現)되기에 충분하다. 그 래서 사람마다 독특한 기억을 재생산해내어 그것이 소소한 삶의 기쁨이 되어 공유되 기를 기대하는 것이다.

화가 박미숙에게 인생은 선물이란다. 인생이란 시인 천상병의 말과 같이 소풍처럼 잠 시 왔다 가는 것이지만 자신의 존재성에 대한 것을 기억이라는 무형의 매체를 통해 그 림으로 남기는 것이다. 그래서 그의 그림은 소통의 문이요, 타인이나 다른 세계와의

상호작용을 위한 것이다. 그것이 이 작가의 삶의 지향점이다. "구겨진 종이는 세울 수 있어도 펴진 종이는 세울 수 없다"라는 그의 말과 같이 구겨진 것은 고통이요 펴진 것은 행복일진대, 삶에는 고통이 있어서 존재의 가치가 있는 것이 아닐까.

박미숙 〈stopped time〉

박미숙은 1980년 경남 진주 생으로 경남예술고등학교와 경상국립대학교 사범대학 미술교육과, 동대학원 미술학과를 졸업했다. 졸업 후 진주청년작가회 활동을 시작으로 6회의 개인전과 100여 회의 그룹전에 참가하였고 국내외 작품 활동을 하고 있는 신진 작가이다.
현재 전업 작가로 한국미술협회, 진주미술협회, 진주청년작가회, 경남현대작가회, 동시대미술그룹 오로라회, 여성작가그룹 아름다운 여행전 회원으로 활동 중이다.

절대순수, 선의 미학_박미영

한국인이 김치와 된장을 먹고 사는 것이 태생적 숙명인 것과 같이 한국화가의 길을 가는 것을 당연한 순리로 받아들였던 박미영은 한 때 소나무를 즐겨 그렸던 화가이다. 가장 한국적이고 가장 친숙한 나무가 소나무이며, 그것은 대개 산을 구성하는 하나의 작은 요소에 불과하지만, 그 의미는 참으로 다양하다. 예컨대 십장생 중의 하나이면서, 인간의 청렴과 곧은 절개 등의 상징성이 그 대표적 예이다. 그러나 30여 년간에 걸친 삶의 변화와 함께 확장된 사고의 중심에 서 있는 그는 지금 산에 매료되어 있다. 또한 회화의 전통성이라는 카테고리 안에 있었던 그가 예술이 안고 가야 할 시대성을 전격적으로 포용함으로써, 동시대미술로서의 현대미술이라는 조형성을 구축하여 절대순수 표현요소인 선의 미학으로 먼 길을 돌아온 것이다.

그간의 박미영은 후학을 양성하는 교직과 미대입시학원, '바냇들'이라는 사회적기업으로 전국의 장애인과 소외계층을 위한 학생공모전을 운영하였고, 한국미술협회 마산지부장으로서 미술전문 단체를 이끌면서 미술을 통한 사회참여에 혼신의 노력을 바쳐왔다.

그의 특수학교 교사시절은 가슴과 가슴으로 소통이 가능하리라는 믿음으로 살았던 시기이지만, 결국 인간을 포괄하고 있는 자연성의 중요성에 대한 간과로 인해 소통부재라는 벽에 부딪힌 시기이기도 하다. 그로 인한 방황과 사색의 시간은 학교에만 학생

이 있는 것이 아니라는 깨우침을 얻어 '자연으로서만이 나를 바로 보는 출구'라는 진리를 터득하게 해주었다. 그럼으로써 그가 얻은 것은 '가장 인간적인 삶은 자연성 속에 존재하는 것이고, 그 바탕 속에 내포된 스승의 도리와도 같은 것'이며, 지금 작가로서 영위하는 그의 삶도 동일선상에서 지속되고 있다.

한때, 그가 꿈에 보았다는 무릉도원과 같은 심산유곡과 그곳의 정자에서 조우했다는 도인이 묵시적으로 건넨 삶에 대한 메시지는 훗날 그가 지리산을 찾았을 때, 환청(幻聽)과 함께 그곳이 꿈에 보았던 동일한 장소이자 상황임을 인지하는 순간, 그의 한쪽 발은 이미 산에 잠겨있음을 느꼈다고 술회했다. 이 일로 그는 열정만으로 삶을 살아낼 수 있는 것도 아니요, 지식만으로도 그럴 수 없다는 사실을 삶에 대한 하나의 믿음으로 여기게 된 것이다. 인간의 삶이란 개개인의 의지보다도 자연섭리의 범주 속에서 지배를 받을 수밖에 없다는 대자연의 순리를 받아들인 것이다.

박미영 〈산하〉

인간다운 삶, 그것이 무엇인지에 대한 번민 속에서 찾아간 지리산에서 느낀 산의 정기(精氣)는 곧 자신의 내적울림과 함께 진심이라는 가치로 정리되면서 산의 과묵함과 포용성, 그리고 위대함을 통해서 얻은 자성으로 이어졌다고 볼 수 있다.

산을 즐기고 느낌으로써 획득되는 삶에 대한 고민의 해결점이며, 그에게

있어서의 태생적인 숙명관계가 곧 산이었다. 따라서 그의 산은 '자연은 복종하지 않고
서는 정복할 수 없는 것'이라는 베이컨(Francis Bacon)의 논리가 뒷받침되고 있을
뿐만 아니라 자연이 곧 신의 예술임을 일깨워 주고 있다. 따라서 그가 그리는 산에는
총체적인 자연이 담겨있고, 비움과 채움의 순리를 담고 있는 거대한 삶의 교과서와도
같은 것이다.

박미영은 자연으로부터 생성되는 힘의 근원을 〈산〉이라는 주제와 형식, 그리고 내용
적인 차원에서 창출되는 조형성 표현에 관심이 드높은 작가로서, 그의 작품은 산에 대

박미영 〈가을산〉

한 해석을 기본적 조형요소인 점, 선, 면 중에서 선에 그 기본을 두고, 선으로 표현되는 필력과 구조적 중첩에 의한 구축적인 회화의 특성을 표현하고 있다. 이러한 맥락에서 그의 그림을 분석해보자면 '자연의 진실과 단순은 언제나 중요한 예술의 궁극적인 기초였다'라는 에른스트(Max Ernst)의 이 말이 어쩌면 화가 박미영에게 명확히 부합하는 것이며, 이 진리를 자신만의 시각언어로 조형화하고 있다.

그의 산들은 직선이 갖는 3대 속성, 즉 수직의 강인함과 사선의 역동성, 수평의 안정성을 주요 표현수단으로 하여 사유공간으로서의 시각적 쾌감을 극대화하며, 주어진 화면은 이미 수평과 수직의 기본적 특성을 구축하며 제공하고 있기에, 그의 회화는 사선을 구사함으로써 더욱더 역동적인 선묘회화(線描繪畵)에 가까이 있는 것으로 볼 수 있다. 그뿐만 아니라 수직선이 갖는 상하의 개념과 사회성에 대한 관계성, 사선이 갖는 불안정한 역동성과 삶에 대한 균형에 대한 은유, 수평선이 갖는 안정성 위에 수용가능한 모든 것에 대한 상호 간의 조화로움을 통한 상대성과 균형성 등에 대한 연구적 차원의 시도로 이루어지고 있다. 또한, 주제가 갖는 근원적인 힘에 대한 자연성의 결정체로서의 회화관을 시도하고 있는 셈이다.

그의 그림은 선을 핵심적인 표현매개로 삼고 있어서 동양화 맥락의 한국화가 갖는 주제의 명료성을 극대화하는 공간미학 표출과 동시대미술로의 연결성을 지니고 있으며, 결국 그가 지향하는 선(線)은 선(善)을 표출하는 절대적인 출구이다.

박미영의 그림은 산이 갖는 기본적 조형미와 변화미, 스펙터클하지만 세세한 만물보고(萬物寶庫)로서의 가치를 간접적으로 만끽할 수 있는 감상자의 권리를 부여하고 있다. 그뿐만 아니라 그의 산은 맥(脈)과 맥, 곡(谷)과 곡에 대한 단순성과 요약된 조형성의 정수(精髓)를 선사한다. 그의 화폭은 자신의 육신이요, 그의 먹과 채색은 자신

의 영혼이다. 그렇기에 먹이 화지에 스며듦은 삶에 대한 합일화(合一化)를 단적으로 보여주는 것이며, 그것이 그의 예술철학의 중심임을 우리에게 일깨워 주고 있다.

그의 그림은 먹을 주조로 하고 때로는 오방색을 가미하는 조형방식을 갖는다. 먹은 사의(思義)적인 미적가치를 부여하고, 오방색은 한국 고유의 아리랑이나 원방각(圓方角), 천지인에 대한 상징적 의미를 내포하고 있다. 현재 그의 그림은 단순화된 구상적 조형성을 근간으로 하고 있지만, 추상으로의 자연스러운 변화의 기점에 도달해 있으며, 먹과 오방색이 주는 사의와 생명력의 융합을 통해 끊임없는 변화를 거듭함으로써 정점에 도달할 것으로 보인다. 사유를 통해 얻은 그의 결과물은 자신을 재생산하는 자기 수련이며, 그것은 자신 속에 있는 무수한 유전자이고, 자신의 존재 이유인 선조들과 함께 그들이 살아내었던 힘을 뿜어내며, 자기 삶의 원동력으로 발휘되고 있다.

회화에 있어서 중첩에 의한 표현이 일반성이라면, 일획적인 발묵법으로 구현되는 사의적인 표현은 그만의 현대회화적인 특수성이랄 수 있다. 따라서 그는 그림을 그리는 시간보다 사유의 시간이 많은 작가이다. 그러한 사유의 집적체(集積體)들은 어느 순간 일제히 하나의 에너지로 환원되어 무아(無我)의 상태에서 표출되는 것이다. 이것은 그의 예술이 감성적 토대 위에서만이 아니라 논리적인 치밀함과 정리된 상상력의 결합으로 성취된 것임을 여실히 드러내고 있음을 간과할 수 없다.

한편, 구성적인 회화로 보이는 그의 작품은 단순화를 통해 구조적으로 구축된 동시대 회화이다. 이 세상에 존재하는 모든 것은 구성적이다. 따라서 박미영의 회화를 두고 구성을 운운하는 것은 타당하지 않다. 구성이라는 키워드보다는 구조와 구축이라는 핵심어가 그의 작업을 이해하는 데에는 더욱 적절한 것으로 분석된다. 왜냐하면 그의 그림은 산이라는 거대한 모티브에 대한 구조적 이해를 내포하고 있으며, 구조와 구조

를 연결하는 구축적인 표현방식은 하나의 건축물이나 큰 배(船)를 짓는 것과 흡사하기 때문이다.

박미영은 탈전통, 탈이즘(脫ism)과 더불어 종결점이 없는 철학적 개념과 메시지를 담아내는 동시대적인 회화를 그리는 작가로서, 현대인의 상실된 인간성에 대한 메시지를 자신의 삶에 대한 기치(旗幟)로 삼는다. 그의 작품명제 〈힘의 근원〉과 상통하듯이 에너지의 전달과 순환을 통해 그의 예술이 사회에 기여할 수 있음을 보여줄 뿐만 아니라, 자신의 작품의 근원이 구상으로부터 시작되었으나 그림이 갖는 형식상의 변

박미영 〈실례합니다〉

화마저도 자연스러움의 결과물로 여기는 작가이다. 이것은 자연의 순환이 단순한 반복현상이 아니라 극장에서의 앙코르와도 같은 열렬한 재청에 의한 것임을 증명해 보이는 것과 같다.

예술창작이라는 삶의 행로는 선택이 아니라 세상을 보는 눈이 각각 상이한 것과 마찬가지의 맥락으로 자연스러운 운명이며, 그림으로 세상을 보는 것이기에 그의 눈은 곧 그의 그림인 것이다.

박미영의 그림은 자신의 삶에 대한 노래이자 종교이며, 삶의 뼈대를 만드는 것과 같은 것으로서, 특정한 기준에 얽매임이 없는 절대순수이다. 이것은 주관이나 객관을 넘어선 자연의 본질적 차원에서 해석되는 것으로 그의 삶에 대한 이정표와도 같은 것이자 행로이다.

박미영은 1962년 경남 창원북면 생으로 경남대학교 미술교육과와 같은 대학원을 졸업하고, 개인전 18회와 국내외 아트페어 및 기획초대 단체전에 400여 회 참여하였다.
마산미술협회장과 문신미술상운영위원장, 3.15미술대전 운영위원장, 경남한국화가협회장, 경남도립미술관 운영위원, 대한민국미술대전 등 전국미술대전에 심사와 운영위원 등을 역임했다. 현재 한국미술협회 미술정책위원장, 한국화진흥회 이사, 김주석기념사업회 이사, 창동예술촌 입주작가로 활동하고 있다.

移住에 관한 미학적 견해_박영선

박영선의 여섯번째 조각전의 주제는 이주(移住)이다. 그에게 있어서 이주란 무엇인가. 이주는 곧 변화이자 움직임이다. 그것은 자연적인 순리에 부합하는 것이며 생명력을 지닌 동력의 긍정성을 의미하는 것이다.

필자가 미술관 업무차 현대미술의 최전방이라는 뉴욕을 여러 차례 방문하였으나 유수한 미술관들 어디에서도 contemporary는 찾아보기 어려웠고, 대부분이 modern으로 채워진 상황에 대하여 아이러니한 느낌을 지울 수가 없었다. 그러나 Dia Bicon을 방문하였을 때는 상황이 달랐다. 이번 박영선의 작품전시장을 찾았을 때, 마치 Dia Bicon을 찾은 듯한 착각에 빠지고야 말았다.

그래서인지 동시대미술로서 기존의 어떠한 미술적 관념에도 얽매이지 않은 그의 작품이 던져주는 조형성과 메시지에 대하여 흥분을 감출 수가 없었다. 왜냐하면 모든 미술관련 학문의 탐구대상이 미술작품이고 보면 예술이 갖는 시대성과

박영선 〈신 이주지〉

역사성, 그리고 사회성에 이르기까지 모든 것을 기반으로 하여 독자적인 동시대적인 조형성과 미학적 개념을 표출하고 있었기 때문이다.

그가 주재료로 사용한 것은 나무이다. 이 나무들은 이주를 위한 절지(折枝)를 마친 상태이다. 그러나 그 속에는 생명이 내재하여 있었고, 새로운 정착을 준비하고 있었다. 그것은 알 수 없는 기호적 문양들 위에 버티고 있었다. 그러한 문양은 이주를 위한 객체들의 삶과 정체성에 대한 정보이자 이주를 위한 길이며 그 뿌리인 것으로, 나뭇가지는 절지되고 통나무 속은 텅 비어 존재하지 않으나 존재함을 시사하는 것으로 객체들에 대한 정체성인 것이다. 이것은 곧 있음과 없음이 동일하다는 철학성을 내재하고 있는 것이기도 하다.

이러한 견지에서 볼 때 작가는 수필가요 시인이며, 존재와 사라짐에 대한 물리학적 법칙을 깨우친 과학자이자 세상을 이순과 역순으로 번갈아 보는 시각을 가진 철학자일진데, 그는 작가로서 이러한 관계성에 관한 섭리와 이치를 그만의 리얼리티를 은유적으로 구사하고 있다. 따라서 그가 제시하는 작품의 메시지는 세상의 예술

박영선 〈이주기념비〉

이 특정 방식으로 유형화된 철학이라고 한다면, 그의 작업은 조형적으로 시각화된 동양철학이다.

그뿐만 아니라 이주를 위해서 버려지는 잡동사니들은 이주의 파편들이며 기념비적인 도구로서의 상징적인 메타포를 갖는다. 그뿐만 아니라 철제와 LED조명으로 설치된 그의 작품 〈알 수 없는 이주〉를 통해서 〈세월호〉 사건으로 말미암아 운명적으로 이주할 수밖에 없었던 그들의 죽음을 애도함으로써 그가 작가로서 시대성과 사회성을 담은 현실 참여적인 사명감을 실천하려는 의지를 읽을 수도 있다.

모든 것은 이주한다. 그것은 생성과 소멸일 수도 있고, 끊임없는 변화일 수도 있다. 이러한 일련의 동력적인 과정은 그가 또 다른 탄생과 생성이라는 희망을 부름으로써 과거를 치유하고, 현재를 소통하며, 미래를 존재하게 하는 힘을 지닌 작가임을 입증하게 될 것이다.

1961년 마산에서 출생한 박영선은 1981년 창원대학교에서 조소를 전공하고 1990년 서울시립대학교 환경조각 전공 대학원을 졸업하였다. 이 기간 동안 경남 미술대전 특선 2회, 우수, 최우수, 대한민국 미술대전 연 5회 입선과 중앙미술대전 특선을 받았다. 그 이후 서울, 마산, 창원에서 5회의 개인전을 개최하였으며 80여 회의 단체전과 그룹전에 참여하였고 화랑미술제, 미술은행 공모제, 요꼬하마 국제교류전, 미와자키 국제전, 최근에 거창 미술프로젝트에 작업을 하였다.
현재 전업 조각가로 활동하면서 창원대학교, 신라대학교, 상명대학교에서 조각을 강의하였고, 성산미술대전, 부산미술대전, 등에서 심사위원을 역임하였으며 거제조각공원, 양산 디자인조각공원, 남해 스포츠파크조각공원에 작품이 설치 되어있다. 창원미술협회, 전국조각가협회, 경남현대조각가협회, 수조각가협회 회원으로 활동 중이다.

박영선 〈알 수 없는 이주〉

현대인으로서의 자화상_배우리

배우리, 이 작가의 작품 주제는 인간의 얼굴이다. 그것은 자신일 수도 타인일 수도 있다. 그가 표현하고자 하는 인간의 얼굴이란 '얼굴은 마음의 초상이요, 눈은 마음의 밀고자(密告者)다'라고 키케로(Marcus Tullius Cicero)가 말한 것처럼 인간의 내면을 드러내는 출구이다. 그러한 출구를 통해서 인간의 이성과 지성, 감성, 품격, 영혼 등을 엿볼 수 있는 것이다. 또한 인간은 다른 모든 생물과 마찬가지로 예측하기 어려운 우주에 살고 있지만, 환경의 근본적인 변화에 적응하기 위한 생리적, 지능적인 요건을 갖추고 있다는 점에서 다른 생물보다 우위에 있다. 인류는 그 생리학적인 구조에 의해서 가능한 타고난 적응 능력과 학습능력을 이용하는 데에서만 강한 법인데 그것을 포함한 이면의 모습까지도 인간의 얼굴과 눈을 통해서 들여다볼 수 있는 것이다. 혹자는 인간의 동물성에 빗대어 '말의 신경과민과 노새의 완고함과 낙타의 교활함의 복합체'라고도 했다. 그러나 '인간은 존경해야 할 존재'라고도 했다. 어쨌건 인간은 전술한 모든 것을 감추고 있으나 얼굴이라는 출구를 통해서 외부로 표출되는 것이다.

이러한 인간의 얼굴에 관한 표현이 주된 관심사인 작가 배우리의 작업과정과 표현코자 하는 범주는 무엇인가. 그의 작업은 자신이 표현코자 하는 내외적 이미지가 결정되면 스케치로 시작되는 에스키스를 바탕으로 이루어지는 유채작업은 유채의 무거운 느낌을 벗기 위해 미디엄과 적절히 희석된 채색이 반복적으로 이루어진다. 결론적으

로 여러 겹 덧입힌 수많은 색감은 마치 인간의 피부저변과 외피를 혼재시키는 것과 같은 맥락으로 분석할 수 있는 것이다.

이러한 일련의 과정을 거친 색감은 저채도를 유지하며, 얼굴은 클로즈업되면서 이목구비는 상당 부분이 생략됨으로써 인간의 불안한 감정 상황을 극대화된다. 그것은 꾸밈없는 인간본연의 순수상태를 부드럽게 표출해내는 자신만의 표현방법이다.

또한 얼굴표면에 드러나는 홍조, 잡티, 점들은 생략된 입과 정리되지 않은 머리카락 등과 어우러져 인간의 내재적 불안성을 표출하는 절대적인 요소이며, 이것은 작품의 그라운드에 해당하는 색조와 유사성을 유지함으로써 그 불안성은 정점에 도달하게 된다.

배우리 〈무의미한 의미〉

작가 배우리의 인물은 아이러니하게도 대부분 자신을 닮았을 뿐만 아니라 한 사람의 얼굴이다. 그것은 그가 표현하고자 하는 인물이 자신이 안고 있는 불안감과 더불어 다수 인간의 불안한 시대적 자화상으로서 자신으로부터 시작되었음을 은유하는 것이며, 그러한 감정표출을 극대화하기에 적합함을 꿰뚫고 있다는 반증이다.

그의 작품 〈불안은 영혼을 잠식한다〉에서 엿볼 수 있듯이 매일 접하는 자신의 모습은 지나치게 내러티브(narrative)하게 숨겨진 이야기를 하는 듯하지만 정작 말하기

싫은 듯 그의 그림에서는 입(口)이 없다. 이러한 작업은 전술한 바와 같이 스케치와 에스키스의 과정을 거치지만 그것은 마치 만화와 같은 단순 드로잉으로 시작한다. 그것은 일종의 팝아트적인 밑그림으로 과연 이 그림에서 드로잉이 필요하냐는 의문을 생산해 낸다.

배우리에게 있어서의 창작모티브는 자신을 포함한 인간의 불완전한 내면이다. 불완전은 불안을 동반하며 상대적으로 불안에 대한 자기합리화를 통한 안정적 희망을 희구하려는 것이다. 그러한 인간의 내면을 표출하는 매개는 얼굴이며, 인간의 얼굴은 그 인간자체의 삶에 대한 기록으로 볼 수 있다. 삶에 대한 기록은 인문학적인 관점에서

배우리 〈쉽게 어두워지는 밤〉

해석되어야만 동시대미술이 갖는 철학적 특성을 잘 드러낼 수 있다. 얼굴을 구성하는 피부와 눈, 코, 입, 귀 등은 직접 혹은 잔접적인 소통을 위한 절대적인 요소이다. 특히 눈은 인간의 내면과 관통하는 창(窓)의 역할을 하는 것으로 이 작가가 가장 집중하고 있는 부분이기도 한 것이다. 그러나 작품이 갖는 전체적인 조형성은 미술이 갖는 시대성을 대변할 수 있을 정도로 동시대적인가에 대한 과제를 안고 있다.

따라서 인물을 통하여 은유하고자 하는 '감성'과 '시선', '혼돈' 등의 키워드를 관통할 수 있는 조형성을 극대화하기 위한 보다 많은 연구가 필요하며, 이 작가가 표출하고자 하는 조형적 방식은 제시되었던 단선에 의한 드로잉은 창작에 특별한 도움이 되는 것으로 보이지 않으며, 만화방식의 드로잉보다는 보다 구체적인 에스키스가 필요하고, 논리적인 작업일지나 창작방향, 은유하고자 하는 인간에 관한 인문학적 관점을 어떻게 진보시킬 것인가에 연구가 수반되어야 할 것으로 생각된다. 또한 인간의 얼굴을 통해 '인간성'에 대한 철학적 해석으로서의 '자아와 자존'에 대한 개념을 담아내는 데 주목하면서, 창작의 방향에 대한 변화가 필요하다 하겠다.

이 작가의 작업은 언제나 자신의 삶 속에 존재해 왔고, 그것은 자신의 정체성에 대한 혼란으로 빚어지는 고민과 좌절, 인간이 갖는

배우리 〈아무 이유없이 그런 날〉

불안과 공포 등으로부터 희구하는 해소적인 출구를 찾는 싸움의 연장선에 있다. 그러나 그것이 주는 깨달음과 위로, 세상의 현실을 직시하는 계기는 그가 작가로서의 삶을 지탱할 수 있는 원동력인 셈이다.

철학이 인간의 삶에 관한 끝없는 질문의 연속이듯이 그의 작업과정, 즉 예술 행위의 이유가 그러하다. 즉, 답이 없는 질문 행위로서의 그림이며, 이것은 모든 인간에게 적용되는 메시지를 담아내는 그릇과도 같은 것이다.

그러므로 배우리의 그림은 사회적 인간과 그 내면에 대한 끝없는 자성의 반복적 그려내기이다. 그것이 자신의 언어이자 가야 할 길인 것이며, 불완전하기에 일어나는 부정적 감정들에 대한 자연스러운 수용과 그에 따르는 느낌을 통한 자위적 결정체(結晶體)이다.

배우리는 1990년 출생, 부산의 회화작가이다. 그는 인간의 불완전한 내면에 관심을 갖고 그만의 표현방식으로 담담하게 이야기해 왔으며 최근 작업에서는 불완전하지만 주체적인 존재들의 공존과 관계성에 대해 그려내고 있다. 2012년 첫 개인전 'dialogue_대화'를 시작으로 8회의 개인전과 다수의 기획전 및 단체전에 참여했다. 그는 현재 경남에 거주하며 서울, 경남, 부산 등 여러 지역에서 개인전 및 다양한 기획전에 참여하고 있다.

팝아트로서의 전통과 기성(旣成)의 융합미학(融合美學)_송광연

현대의 미술은 과거의 미술보다 표현의 본질과 순수성에 가치를 두고, 그것을 반영시키기 위한 노력의 방향에서 나타나며, 이에 따른 표현의 다양성과 물리적 양상은 훨씬 더 복잡해지고 난해한 방향으로 진행되고 있다. 그러나 동시대적 이미지와 결합하여 유행성 즉 대중성, 보편성, 복제성의 특성이 있으며 오늘날 현대미술의 기틀이 된 장르로서의 팝아트는 구상성이 돋보이는 미술로 실재의 이미지가 아닌 제2의 이미지를 그대로 채택함으로 대중에게 더 다가서고 이해하기 쉽게 고급미술과의 경계를 허물었다고 볼 수 있다. 이러한 특성을 잘 보여주는 앤디 워홀은 오리지낼리티의 부정, 작가의 손수작업이나 기량에 대한 무관심, 반복을 통한 작품의 유일무이성, 그리고 무자비한 상업주의와 출세 지상주의 등의 요약으로 팝아트를 규정하면서, 천재와 영감이라는 아우라(aura)를 작가의 명성이 발현하는

송광연 〈Butterfly_s Dream〉

것으로 대치했고, 고급의 정통미술과 대중미술의 경계를 부정했으며, 더 나아가 미술품을 상업 시스템에 종속시키는 일개 상품으로 파악하여 제시했다는 데 의미를 두고 미술가의 위상도 대중적인 스타의 그것과 큰 차이가 없는 것으로 보았다. 즉 명쾌한 진술로서의 그의 작품은, 모든 것을 하나의 오브제로 해석하기 때문에 미술의 영역에 속한다는 것으로 분석된다.

1980년대에 'Korean Pop'이라는 이름으로 나타나기 시작하면서 전통적인 민화를 재해석하거나 기성문화를 비판하는 방식으로 총체적 은유로 대변되는 알레고리 형식으로 표현된 한국팝아트는 우리나라의 산업사회와 소비문화의 융성기가 언제이었는가와 밀접한 관계를 갖는다.

이 시기의 한국미술은 시대정신을 가장 중요한 화두로 여기며 '동시대성' 혹은 '시대정신'을 운운하지 않으면 후진성을 가진 것으로 간주하던 시기이다. 고고한 정신세계로 기인하는 내면의 필연성은 시대인식으로 대체되었으나 사회전반의 총체적인 상황보다는 200년 전의 리얼리즘을 연상시키는 사회약자에 대한 리얼리티에 주목했다.

이를테면, 소비와 쾌락을 본성으로 삼고 있는 팝아트가 아니라 사회고발, 저항, 제도권 이면의 그림자 등 정치적인 성향을 띠면서 소위 '표현하기 난감한 불편한 진실'을 드러내며 반사회적이고, 반시장경제적이며, 게릴라적인 성격을 드러냈다. 그러나 이러한 일련의 상황들은 미니멀리즘, 포스트모더니즘 등 현대미술의 신조어들이 범람하면서 기존의 관념과 순수조형의지와 표현부담에서 탈피하여 좀 더 쉽고 대중적인 표현의 발로일 뿐 의도적인 팝아트 작품을 제작한 시기는 아닌 것으로 판단된다. 이러한 한국의 팝아트는 근자에 들어 '개방과 비개성적' 특성으로 집약할 수 있는데, 이는 대중적 이미지에 대한 시각적 재현으로 이미지를 받아들이는 현대인의 감수성을 의

식화한 것으로 볼 수 있다.

현재 국내 팝아티스트는 100여 명 정도이다. 그중 민화의 모란도를 통한 한국적 정신성이나 관념성의 표출을 팝아트의 대명사와 같은 앤디 워홀의 작품 이미지와 결합함으로써 전통이나 기성과의 충돌의 미적 쾌감을 추구하는 작가로 단연 송광연을 꼽을 수 있다.

송광연은 2005년 울산현대아트갤러리의 첫 개인전을 필두로 이번 전시가 네 번째다. 그는 팝아트 성향의 본류를 지향하는 작가로 국내외의 유수 아트페어와 기획전을 통해 소개되었으며, 오늘의 코리안 팝에서 제외될 수 없는 주요작가로 주목받고 있다. 이 작가는 전술된 1980년대 코리안 팝의 국한된 사회비판적 요소를 제거하며 의식구조를 달리하고 있으나, 한국의 시대, 역사, 사회에 대한 총체적 아우라를 형성하는 코리안 팝의 전형으로써의 저항감은 가지고 있지 않다.

그의 작품적 표현은 강렬하면서도 사회적인 보편성을 지닌 상징적인 것으로서의 색채, 회화적인 붓 자국의 결핍, 깊은 공간성의 억제, 명확한 윤곽과 외형을 추구하며, 전통적인 서구회화기법의 번거로움을 최소화했다.

그는 팝아트의 본향인 미국의 현대성과 한국의 전통적 자수이미지를 결합하였다. 이미 동서양을 통해 널리 알려진 극단의 이미지 결합은 예술로서의 매칭(matching)이자 유니트 아트(unit art)이다. 이러한 이미지 결합을 통한 양극의 트렌드를 환기하며, 그만의 유토피아를 담아내고 있을 뿐만 아니라, 이것은 곧 감상자에게 과거의 트렌드적인 향수를 자극한다.

민화의 모란과 앤디 워홀의 결합을 통해 그가 보여주고자 하는 것은 전통에 대한 철학

적 해석의 강화이며 워홀이미지는 표
현수단이다. 즉 워홀의 형식 위에 한국
전통의 모란이 있으며, 워홀같이 소비
적 망상에 사로잡힌 현대인들에게 한
국고유의 정신세계를 재생시킴으로
써 동서와 고금을 관통하고자 하는 의
지를 보여주고자 하는 것이다. 이것은
시사, 대중, 현실을 포용하는 견해에
서 희망적인 미래를 보여주는 방향으
로 선회함으로써 삶에 대한 긍정적 욕
망과 에너지를 충만 시킨다. 그에게 있
어서 최고의 자양분이자 창작에너지에
해당하는 것은 조상이 남긴 전통적 형
식이다. 이를 통해 그에게 예술가로서
의 근간이 되는 작가적 상상력은 '동서

송광연 〈Butterfly_s Dream〉

와 고금의 결합에 의한 새로운 이미지 창출'이며, 이로써 새로운 조형성을 구가하고
있다.

그가 추구하는 색채는 인공적이며, 직접성과 자율성을 추구하면서 사적(史的)인 맥락
을 포함함으로써 편견이 없는 감수성과 현대 환경의 시각적인 자극을 즉물적인 명료함
으로 표현하고 있다. 그뿐만 아니라 확장성, 대중성, 자율성, 개방성, 평면성 등 깔끔한
디자인적 요소로 색채가 주는 시각성과 다양성을 극대화하고 있다.

그의 작품에 나타나는 이미지는 형식적으로는 구상적이지만 작품이 전달하는 메시지는 추상적이다. 그것은 내용상으로는 그가 차용한 이미지 속에 당대의 전반적인 시대상황이 내재하여 전통의 우수한 정신세계적 생명수가 녹아 있으며, 형식적으로는 일상적인 이미지 차용의 차원을 넘어서서 기호체계와 정보교환의 형태인 대중매체 단편의 구성 등을 통하여 상호소통 매개체로 전환하는 상징성이 강하기 때문이다. 이것은 예술전반의 이분화된 현상과 위계적 구조, 즉 사회, 대중, 삶 등과의 괴리감을 부수고 미술과 사회전반 간의 연계성을 극대화하여 발전된 현대미술로 볼 수 있다.

시각적인 색채 표현에 있어서도 물질화된 정신성을 내포하였고, 자연에 근거한 색채보다 대중적인 색채로 색채 자체의 직접성, 자율성을 추구하였다. 또한 회화적 사고도 추상적으로 표현되었을 뿐만 아니라, 리히텐슈타인(Roy Lichtenstein)과 표현방법은 차이가 있으나 원색적인 화려함을 특징으로 보이는 공통점이 있다.

송광연 〈Butterfly_s Dream〉

이처럼 대중과 예술가의 경계를 허물어버린 그의 팝아트는 역사적 사실들을 잡지, 매스미디어, 상품광고 등의 이미지들과 함께 광범위하게 표출해내면서 작품의 시각적 표현은 한층 더 감각적이고 파격적이었으며, 더욱더 현란했기에 색채 자체만으로도 표현의 중요한 수단이 되었다. 그의 색채는 젊고 대중적이며 평면적이다. 밝고 열정적인 대담한 색으로 좀 더 날카롭고 자극적이며 선명한

송광연 〈현대인의 부산물〉

시각효과를 추구하고 있을 뿐만 아니라 좀 더 원색적이고 화려하게, 순수하고 자연스러운 색채가 아닌 의도된 임의적인 색으로 강하게 각인시켰다. 모든 색을 사용할 가능성을 보여주었고 이러한 색의 개방성으로 인해 환상적인 효과까지도 보여주었다. 그러나 그의 작품이 다소 모더니즘적 성향을 보이는 이유는 간결하고 명확하게 평면화된 색면을 보여주기 때문일 것이다.

그의 색채는 매스미디어 사회의 산물과 부합하여 다이내믹함을 표출해내며, 지루함을 극복하고, 자체적 조형언어를 내재하고 있다. 또한 디자인적 요소로서의 시각성과 다양성을 극대화하면서 전형적 특성을 드러내고 있을 뿐만 아니라 일종의 시각적 순환을 가져다준다. 즉 보는 이의 의지와는 무관한 주변작품 속의 색채로 보이는 순환 그 자체이다.

사회 전반의 영역에서 발견된 리얼리티의 재현물을 음미의 대상으로 취하는 메타언어(Meta language)로써의 그의 예술세계는 동서양의 트렌드였던 복제 이미지들이 재생되어 있다. 일찍이 동서 양극의 시대성을 간파한 그는 집집마다 걸려있는 모란도가 시대의 변화에 따른 21세기형 '신모란도'라고나 할까…… 복을 부르는 기원적인 인간 본연의 소망을 새로운 형식으로 담아내고 있으며, 시대성 반영의 결정(結晶)으로서의 예술의 기능과 힘에 대한 재생에너지를 통하여 현대인의 공허한 인간상을 회복시키고자 한다. 다시 말해서 일상적 사물의 오브제화를 통한 일상성에서의 해방과 예술로의 전환은 주변 사물의 무의식적 존재와 실재를 환기하는 자기동일성(Identity)의 회복에 이르게 한다. 이것은 반복과 서술적 특성을 갖는데 팝아트의 대중적 형상을 가장 노골적으로 드러낸 앤디 워홀(Andy Warhol)과 라우센버그(Robert Rauschenberg)와 같이 기존의 자기만의 내면세계를 탐구하던 어법과 팝

아트의 어법을 자유자재로 다루면서 현대미술의 다양성에 부응한 것이다.

송광연, 이 작가에게 있어서 팝아트는 본질적으로 양식이 없는 미술이며, 전통미술과 모더니즘의 관념성, 그에 따른 이데올로기를 공격함으로 예술의 독자적 영역을 파괴함으로써 현실과 가장 가까이 있는 것들을 통해 현실적 희망을 주는 일상성을 그 리얼리티로 전제하고 있다. 그것은 라우센버그의 말, "예술은 삶과 구분되어서는 안 되며, 삶 속에서 행해지는 것이어야만 한다"과 같이 팝아트에 있어서 일상성의 내용적 측면이 우리가 생활 속에서 경험하게 되는 현실에 대한 인식에서 출발하는 것이고, 일상생활의 완전한 분리가 아니라 인간의 삶이 예술에 통합되어야 한다는 필요성을 지적한 것과 같이 예술 자체보다도 휴머니티를 우선으로 한다고 할 수 있다.

송광연은 1962년 경남 진주 생으로 2008년부터 '맥향화랑(대구) 개관 32주년 초대개인전'을 시작으로 대외적 미술 창작활동을 시작하였으며, 현재까지 국내외에서 16회의 개인전과 70여 회의 국내외 기획전 및 단체전에 초대된 중견 작가로서 현재 전업 작가로 활동 중이다.

도자예술의 멀티플적인 시도_송광옥

현대미술은 예술에 있어서 시대적 특성이 반영되면서 탈장르 추세에 따라 장르와 형식의 경계가 모호해져 가고 있다. 이것은 기존의 재료나 오브제 및 기법의 한계를 넘어 총체적인 현상이며, 감상자의 미적 수준에 부합하고자 하는 욕구와 예술의 시대적 변화에 대한 흐름으로 해석되어진다. 따라서 작가의 작가적 역량, 즉 예술로 승화시킬 수 있는 상상력과 감성의 한계를 극복하려는 노력이 동반되어져야 가능한 일이다.

현대미술에 있어서 회화나 조각뿐만 아니라 섬유, 판화 등에 이르기까지 지금까지 규정처럼 분리되어 왔던 모든 형식과 장르의 경계가 허물어지면서 멀티플아트적인 현상을 보이고 있는 것이다. 도자영역 또한 예외는 아니다. 공예적인 테크놀로지에서 현대미술의 성향으로 변모하면서 생활도자, 환경도자, 건축도자뿐만 아니라 이 영역 역시 작품 그 자체로 존재하는 것이다.

송광옥은 이번 전시를 통해 단순한 디스플레이에 국한되어 왔거나 꾸밈이라는 데코레이션적인 수단이 가미된 전시구성에서 탈피하여 멀티플아트적인 혹은 설치적인 현대미술의 특성을 전격적으로 수용하는 작가적 자세를 취한다. 작가의 창작행위에 의한 작품의 일차적 설치로 시작하여 감상자에 의해 이차적 설치로 변화하는 과정을 전시의 전 과정에서 보여주고자 하는 형식변화의 시도와 노력이 돋보인다.

작가에 의해 제작, 설치된 작품은 기초도형 즉 삼각형, 사각형, 원 등의 형태 속에 크기, 색깔, 형태가 각기 다른 머그잔을 오브제로 등장시켜 전시를 구성하게 된다. 기 설치된 전시구성은 관람객의 2차적 행위에 의하여 오브제의 이동이 시도되며, 그 결과 도형내부의 변화 및 오브제의 탈출과 이동에 따르는 참여식의 전시로 마무리된다.

작가가 제작한 결과물만이 작품의 상황을 뛰어넘어 현장에서 작품의 설치과정과 관람객의 비쥬얼 라인에 의하여 도출되는 터치충동과 행위 등 일련의 과정 전체가 현대미술의 멀티플적인 요소가 살아있는 전시를 통해 미술과 예술에 있어서의 고정관념이 깨어지고 새로운 미술의 장이 열린다.

송광옥 전시 장면

분청으로 표출된 추상적 기운(氣運)_송광옥

송광옥의 도자예술 창작의 원천은 극히 한국적인 역사의식에서 비롯된다. 그의 역사의식은 14세기 고려 상감청자의 쇠락과 조선백자의 생성 사이에 획기적인 변화의 과정으로 생성된 도기로서의 분청사기이다. 분청은 우리나라 도자기 중에서는 가장 순박하고 민예적인 전통성을 띤다고 알려져 있다.

그에게 있어서 분청도자 예술의 시발점은 초기 스승인 심곡(深谷) 성낙우 선생과 한국 현대분청의 거목 연옥(蓮玉) 황종례 선생과의 만남으로 볼 수 있다. 그는 이 두 사람의 마에스트로를 통해 작가로서의 삶을 얻었을 뿐만 아니라, 조화문, 박지문, 상감, 음각, 철화, 귀얄, 담금 등의 기법 섭렵과 도자예술이 갖는 맛과 철학을 갖춘 결정적인 계기를 얻게 된 셈이다. 이제 그는 "내 예술은 사회의 부정, 즉 사회의 모든 규칙과 요구 바깥에 존재하는 개인의 확인이다"라고 했던 에밀졸라의 말처럼 창작을 위한 기술로서의 규칙과 방법 및 원리를 초월하여 독자적인 상상력과 감성의 힘으로 자신만의 도자조형 세계를 구축하고 있다.

송광옥의 분청은 자연과 삶의 흔적이 담긴 토속성과 현대적 조형성이 만나 빚어내는 결정체로서 간결한 동양적 사유미학과 현대회화의 드로잉적 스크래치가 접목된 것으로, 그만의 독자적인 시도는 회화적인 표현양식을 수용하면서도 동양의 절제미학이

뿌리 깊게 자리 잡고 있음을 감지할 수 있는데, 이는 곧 그에게 있어서 창작의 상징체계를 형성하는 중요한 요소이다.

특히 분청도자 기법 중 조화문의 경우, 일반적으로 꽃문양을 모티브로 차용해서 붙여진 이름이지만, 송광옥의 경우는 꽃 대신에 최소한의 간결한 선적(線的) 드로잉을 구사함으로써 절제미를 구현하여 추상성을 극대화하는 방향으로 진화된 모습을 보여준다.

이러한 추상적 선이 던지는 메시지는 분청이 갖는 시각적 안정성과 가장 조화로운 문양일 수 있기에 그의 선(線)은 곧 우리의 정서와 심상이 고스란히 담겨있는 동양미학의 선(禪)이요, 선(善)이다.

그렇다면 그의 분청도자가 현대적인 미감을 갖는 이유는 무엇인가? 그것은 시각적으로는 덩어리(mass)로 인식되는 조형적 요소이며, 선에 의한 드로잉적인 회화성, 간결성, 투각을 통한 공간성, 용기의 기능보다는 예술성과 장식성으로 요약될 수 있다. 특히 편판의 조합으로 구성된 사각 분청은 도자기는 '둥글다'라는 일반론을 무너뜨림으로써 그만의 독보적인 존재감을 더하고 있다.

하지만 그가 이번 전시에서 보여주고자 하는 핵심적인 요소는 이전의 표현방식이던 사각 분청도자로서 화장토에 헤라(칼)질을 가한 드로잉에서 진일보하여, 회화성을 더욱 부각하기 위하여 황토와 화장토 위에 드로잉을 하거나, 화장토 위에 드로잉과 황토 페인팅, 황토 부분채색과 화장토 위에 드로잉을 구사하는 것이며, 특히 주목할 만한 것은 분청 최초로 시도하는 투각(透刻)이다. 이것은 작품에 있어서 내외 소통적 공간개념으로 조형성과 회화성을 극대화하는 것이다.

이러한 그의 시도는 분청이 갖는 시각적 편안함이 주는 순수성과 원초성에 현대적 세

련미를 더하는 결과를 가져다줄 것이다. 하물며 장꼭또의 말처럼 "예술이 만드는 추한 것들도 종종 시간이 흐르면서 아름다워진다"라고 했으니 그의 작품에 대하여 미적 가치를 논하는 데에 더 이상의 무슨 시간이 필요하겠는가.

그가 편판 위에 표출해 낸 회화적이고 조형적인 표현양식은 동양철학 속의 기운(氣運)과 추상적인 미학을 강조한다. 기운은 동양미학을 이해하는 데에 절대적 수단이다. 그에게 있어서 기운은 초자연적이면서도 자연에 근간을 두는 상징체계로 대변될 수 있고, 근본과 원인으로의 회귀본능적 욕구표현의 결과로 해석 가능케 한다.

한편 편판 위에 새겨진 드로잉과 투각은 추상으로 요약할 수 있다. 송광옥이 도자에 입문한 이래 교류했던 예술가들이 현대미술의 난해한 감각적 메카니즘이 난무하는 질풍노도의 시기와 미니멀리즘적인 형식주의가 교차하는 환경이었으니 그도 필연적으로 가혹함을 겪을 수밖에 없었으리라.

그의 작품이 힘을 갖는 이유는 바로 이러한 가혹한 주변상황에 의한 필연이 가져다준 추상적인 표현충동과 전통의 조화와 교감에 의해서 생성되었기 때문이며, 불가사의한 기

송광옥 〈Vestige Ⅵ〉

(氣)의 힘으로 표출해내는 그의 작품세계는 어떠한 시대적 사조와 형식을 띠든 필연적인 것이다.

결국 그의 분청사기 도예는 전통문화의 계승과 현대미술의 결합을 통한 새로운 모색과 창조의 길을 보여주고 있다. 이로써 대중성과 예술성 사이를 적절하게 넘나들며 자신만의 도예의 방향성을 찾고, 또한 매년 오픈스튜디오를 통해 많은 이들과 소통하고 공유하기를 희망하며 꿈을 꾼다. 꿈을 밀고 가는 힘은 이성이 아니라 희망이며, 두뇌가 아니라 심장이라고 말했던 어느 현인의 명언처럼……

그는 이제 꿈과 희망이 원대해졌을 뿐만 아니라, 언제든지 부정과 긍정, 가능성의 시비를 불러일으키며 끊임없이 회자하는 작가가 되리라 믿어 의심치 않는다.

송광옥은 대구예술대학교 도예과 졸업, 서울산업대학교 산업대학원 졸업하였다. 개인전 14회(서울, 부산, 대구, 창원, 마산), 아트페어 4회, 단체전 200여 회를 개최하였고, 마산청년미술제 청년작가상, 경상남도미술대전 대상, 동서미술상(2005)을 수상하였다.
대구예술대학교 도예과 강사, 대한민국 미술대전 심사위원, 경상남도기능경기대회 심사위원, 성산미술대전 운영위원 및 심사위원, 3.15 미술대전 심사위원, 경상남도와 경상북도 미술대전 심사위원을 역임하였다. 현재 경남도예가협회 회장, 한국미협회원, 창원미협회원, 경상남도미술대전 초대작가, 문신미술관 자문위원, 창원예총에서 활동하며 국립창원대에 출강하고 있다.

생성과 소멸을 담은 유희미학_송해주

작가 송해주는 주제에 대한 고정관념과 인식에서 벗어남으로써 비로소 예술이 갖는 본질적 자유에 더욱 가까이 다가설 수 있음을 간파하고, 그 지경(地境)의 중심에 서 있는 회화가(繪畵家)이다. 그래서 그의 작품은 무의식 즉 관념과 인식의 정점을 뛰어넘은 형이초학적(形而超學的)인 창작개념을 내포하고 있을 뿐만 아니라 때로는 관념 속에 숨겨진 미적 쾌감을 유감없이 드러내어 보인다.

초기의 주제였던 〈무의식-공간〉을 거쳐 〈도시의 노래〉를 지나 이번에 그가 보여주고자 하는 작품의 주제는 추상과 구상의 경계를 허물고, 〈무제〉가 아닌 제목을 붙이지 않음을 의미하는 〈Untitled〉를 표방하고 나섰다.

그의 잠재된 기억을 추상적인 형태와 색감으로 형상화하는 과정을 보여주었던 〈무의식-공간〉이나 음악적인 리듬과 운율을 타고 표출되는 기하학적으로 도식화된 형상들은 선의 반복과 변화, 자유로운 드로잉, 회색 바탕 위에 지어진 다색적 조형성과 여백이 구성적으로 어우러진 〈도시의 노래〉도 주제보다 캔버스를 대하는 순간순간의 감흥과 도시 속의 부적응적인 인간에 대한

송해주 〈City-October〉

고민 등 자신을 둘러싼 총체적 감흥을 찰나의 느낌으로 표출해내는 〈Untitled〉인 것이다. 이는 동일한 선상에서 맥을 형성하고 있으므로 창작의 기반과 인식, 조형적 기반이 같은 것으로 분석이 가능한 것이다.

따라서 창작과정에서 무의식적으로 개입되는 구상성과 추상성의 자유로운 변화를 수용함에 따른 또 다른 조형성이 발현됨으로써 그의 창작과정에서 무의식은 작품을 구성하는 가장 핵심적인 기반이 되는 것인데, 이것은 그의 초기작업과 맥을 같이 하는 것으로 분석할 수 있다. 따라서 그의 무의식적 발로와 그 결정체들은 감상자의 감성과 이성에 의해 재해석됨으로써 예술로서의 힘을 갖게 된다.

송해주의 작업전반에 관한 근원은 무엇일까. 그것은 자신이 겪은 도시적 삶에 대한 구속과 관념에서 벗어난 본질적 자유에서 비롯된 느낌과 감흥이다. 그 느낌은 그가 작가로서 창작을 위해 매번 새롭게 대면하는 백색의 캔버스로부터 파생되는 막연한 설렘과 순간적인 감흥이다. 이러한 감흥 속에는 세상의 반인륜적인 구조적 모순에 대항하며 살아 움직이는 사색이 동반되어 있는 것이다. 따라서 그의 사색은 찰나적인 느낌과 결합하여 작업과정에서 천변만화를 거치며 목적 없는 항해를 거듭함으로써 의도적으로 예측하지 않았던 목적지에 도달하게 되는 것이며, 그러한 여정을 거친 작업의 결과물에서 보이는 패턴의 반복성에서 벗어나 각각이 '다름'이라는 특수성을 탐닉하는 것이다.

패턴의 반복성은 다른 말로 트렌드로 치환될 수 있다. '나는 작가란 자기만의 트렌드가 있어야 한다는 주장에 대한 반론주의자다'라고 그는 말한다. 이것은 작가에게 있어서 자신만의 독특한 형식의 그림이라는 주장이 새로움을 지향하는 데에는 걸림돌이 될 것임을 그는 알기 때문이다. 삼성의 이건희 회장은 끊임없는 새로움을 추구하기 위하여 '느낌

을 중시하라. 느낌은 신의 목소리다'라고 했다. 이렇듯 느낌의 반대편에 있는 트렌드는 이미 고정관념이며 인식으로 형성된 것으로써 예술적 창의성에 반한다는 것이다.

이렇듯 예술가에게 있어서 느낌은 지난 시간에 구축된 하나의 틀(프레임)을 부수고 나아가는 가장 강력한 무기가 되는 것이다. 이 무기는 자신의 본성적인 경험체계와 융합되어 다듬어짐으로써 비로소 미술을 넘어선 예술의 파라다이스에 도달하게 되는 것이다.

화가는 색, 즉 빛으로 말한다. 그리고 기본적 조형요소인 점, 선, 면과 함께 화가의 감성에 조응한다. 송해주는 이러한 색과 기본적 조형요소만으로 자신의 감성을 실은 매체와 캔버스의 물성과 호흡함으로써 원색의 한계를 뛰어넘는 풍부한 저채도의 파스텔 톤의 화면을 표출해낸다. 이것은 일반적인 회화가 갖는 프로세스 위에 세워진 또

송해주 〈Untitled〉

다른 자신의 은유이며 특수성으로 자신의 감성을 캔버스에 전달하기까지의 모든 과정에 찰나적이며 충동적인 감흥을 담아내는 것이다.

그뿐만 아니라 그의 말대로 구상적인 것의 구성은 비교적 쉬우나 에센스에 해당하는 기본적 조형요소만으로 형성되는 작품은 다양한 색면, 미디움(medium)에 얽매임이 없는 얇은 질감에 의한 중첩된 터치의 다양성, 재료가 갖는 물성의 약점을 극복하기 위한 노력 등이 융합된 색면추상을 지향함으로써 오로지 명도와 채도 그 자체만으로 시각적 효과를 극대화하는 것이다.

그는 작품을 통해 느낌으로 소통하고자 한다. 느낌은 작가와 작품, 감상자의 주관적이며 순간적인 견해이며, 각기 별개의 것이다. 왜냐하면 작가의 손을 떠난 작품은 감상자의 감흥과 느낌으로 재해석 돼야 만이 비로소 미술이 예술로 거듭날 수 있기 때문이다.

한편, '태어났으므로 살 수밖에 없다'라는 그는 어쩌면 '살아내야만 한다'라는 강박에 사로잡혀 있는지도 모를 일이다. 게다가 그가 예술가로서의 지탱하고 있는 사회적인 삶은 더없는 고통의 연속일 수도 있다. 그러나 그는 자신이 예술가라는 이름으로 갈 길이 기정사실화되어 있다는 것만으로 자신의 인생에서 다른 선택의 여지가 없음을 알고 있다. 그러므로 그가 그림을 그린다는 것은 기록적 의미의 재현을 넘어서서 자신만의 언어로써 삶을 노래하는 것이며, 그에 따른 아름다움을 추구하는 일이다. '사는 것이 가장 큰 고민'이라는 것은 그가 예술가로서 부정할 수 없는 현실을 얼마나 정확히 직시하고 있는가를 가늠케 하는 것으로 분석할 수 있다.

이렇게 주어진 삶의 길을 걷는 그의 삶과 예술은 어떤 철학성을 갖고 있는가.

자신이 예술가라는 절대적인 길을 가는 사람으로서 인간의 기본적 욕구이자 예술의

기원에 해당하는 인간의 본능인 유희적 특성과 자아에 대한 인식 즉 자존(自尊), 그것이 이 작가를 통해서 엿볼 수 있는 인문학적인 관점이다.

송해주는 색(色)으로 유희를 즐기며, 자아를 표출하는 양면적 자존을 가진 작가이다. 즉 양면이 복합적으로 상호작용을 한다는 얘기다. 그에게 있어서 유희는 색으로부터 출발하며, 작업의 출발선상에서부터 색을 통한 유희는 시작된다. 이러한 유희는 시각적 경험의 충동에 기반을 둔 찰나성을 띠는 본성을 표출해내는 것이다. 그러므로 모든 것은 자신도 인식하지 않은 상황으로 표현되며 스스로 드러나듯이 형성되는 것이다. 그뿐만 아니라 그것은 그를 에워싸고 있는 도시와 물성에서 비롯되는 괴리감에서 빠져나가는 출구이다. 따라서 그의 유희는 장식적으로 만족한 상황에서 극점에 도달하게 되는 것이다.

한편, 그가 말하는 유희로서의 색은 공(空)의 반대개념이 아니라 같음을 의미하며 자기존재와 존엄에 대한 은유적인 철학성을 내포하고 있다. 무엇인가를 표현한다는 것은 색으로 채워가는 것만이 아닌, 지우면서 비워가는 것과 같은 의미로서 여백과 색면은 공히 같은 존재가치임이 그의 가슴속에 각인되어 있다는 얘기다. 따라서 송해주가 작가로서 표현하는 유희적 프로세스는 노자가 주장하던 무위자연이다. 그러나 이러한 철학적 개념을 시각적으로 어떻게 더 진화시키면서 공감을 끌어낼 것인지에 대한 것은 향후의 창작과정에 안겨진 연구과제가 될 것이다.

그렇다면 송해주의 작품을 동시대미술로서는 어떻게 보아야 할까.

동시대미술이 갖는 시대성과 역사성, 사회성의 측면은 공히 같은 맥락을 갖는다. 그에게 있어서 시대성은 문화의 다양성에 부합하듯이 색의 다양성으로 대변되며, 그 색들

은 광기를 드러내며 복잡한 사회와 그 구조가 깃들어있는 문화를 은유하는 것이다. 또한 사회성의 측면에서 보면 아름다움을 공유하는 것으로서 그 심벌은 곧 색인 것이다. 그의 그림이 뿜어내는 색의 바탕에는 흑과 백이 주조를 이루면서 감성의 자극에 따라 다양한 색으로 파생되며, 흑백의 바탕은 마치 블랙홀과도 같은 것이어서 예측 불가능한 미지성(未知性)을 담고 있는 그의 그림은 추상표현주의와 독일 표현주의가 융합되어 탈이즘(脫ism)과 탈장르의 역사성을 보여주고 있다.

이제 송해주의 예술은 무의식으로부터 출발하여 느낌과 감흥이라는 과정을 거쳐 빛으로서의 색동옷을 입고서 예술을 위한 예술(L'art pour l'art)이 아닌 인간을 위한 노래(Art for human)로서의 예술을 지향하면서 시대성과 역사성, 사회성의 총체를 아우르고, 인간의 삶과 순리에 대한 철학을 입은 융합적인 경지에 도달한 회화적 감동을 우리에게 공유시키고 있다.

송해주는 1965년 마산 생으로 계명대학교 미술대학과 동대학원에서 서양화를 전공했다. 1994년 마산미술협회 입회를 기점으로 전업 작가의 길을 걸어왔으며, 경남미술대전 대상, 한국수채화공모전 우수상, 대한민국미술대전 입선 등과 개인전 3회 및 단체전 300여 회를 가진 중견 작가이다. 대한민국미술대전과 전국시도 미술대전 심사위원, 경남미술대전과 3.15미술대전 초대작가를 거쳐 문신미술상 운영위원장, 3.15미술대전 운영위원장, 마산미술협회장을 역임하였다.

송해주 〈City-Festival〉

나를 찾아가는 시간여행_우순근

우순근의 창작 모티브는 한마디로 추억이다. memory에서 추출된 remember, 즉 재생적인 개념이다. 어린이의 그림을 통해 꾸밈없는 순수성에 매료된 이후 동화적 조형성에 심취한 그의 예술적 지향점은 자신을 찾아가는 시간여행의 해법을 찾기 위해서다.

한비야는 '여행은 결국 자신을 만나는 것'이라 했고, 주베르는 '아름다운 것은 마음의 눈으로 보이는 미(美)'라 했다. 이 두 말을 합치면 '자신을 만나기 위한 여행을 통하여 마음의 눈으로 표현된 미'라고 할 수 있을 것이다. 우순근의 그림에 대한 적절한 표현이 아닌가 싶다.

따라서 그가 지향하는 미술적 공간개념은 과거에 대한 기억과 흔적을 재생시킴으로써 관습적이고 제도적인 틀에서 벗어나 문제 삼기를 통한 재생적 표현 공간으로 치환된다. 그럼으로써 작가 자신에게는 삶에 대한 새로운 자극제로서의 시각적 공간으로 탈바꿈하는 것이며, 그렇게 구축된 공간은 자신과 대상들의 본성을 보기 위한 절대적인 창구이다. 이러한 일련의 과정은 그가 초창기에 추구하던 눈에 관한 연구 결과물에서 출발한 것이며, '관조와 응시를 통해서 저편의 나를 보는 것'이다. 그에 따라 존재와 부재, 기억과 자아, 침전과 부유가 연속적으로 만나는 상황을 모색하고, 기억재생에 대한 환기를 부각하고자 하는 확장된 공간성으로 볼 수 있다. 이것은 곧 자신만의 예술철학적 기반이 되는 것이며, 그가 구현하고자 하는 총체적 모습으로, 소멸할 수밖

에 없는 인간의 유한적 존재를 넘어 영원성의 지속욕구에 대한 가시성(可視性)을 실현코자 하는 것이다.

이러한 일련의 결과물들은 기억창고에서 추출된 추억의 편린에 대한 감정이입의 상황으로 볼 수 있을 뿐만 아니라, 자신에게는 그가 살아온 과정이 재생된 시각적인 표출과 기록이다.

H. Read의 표현을 빌리면 이러한 상황은 작가를 중심으로 하는 외계의 직접적인 경험에 의한 상징의 체계라고 했으며, Worringer에 따르면 이러한 감정이입 충동은 인간과 외계와의 현상사이에 긍정적인 범신론적 친화관계를 조건으로 하여 인간 밖에 있는 대상과 자연의 형태를 재현하기보다 예술가의 내적 이미지를 선택하여 그의 지성과 상상력이 암시하는, 그리고 객관적으로 눈에 보이는 현실세계에다 비춰볼 수 없는 것을 형상화하는 것으로 보고 있다.

우순근 〈꿈에 물들다〉

우순근 〈꿈에 물들다〉

이러한 관점에서 볼 때 우순근은 단언컨대 행복을 추구하는 긍정적인 경험체계로부터 생성된 추억의 조각들과 사랑을 나누고 있으며, 이로써 생성된 다이돌핀으로 에너지를 표출하고 있음이 분명하다.

그렇다면 자신만의 공간을 구성하는 요소는 무엇인가? 그것은 그가 즐겨 차용하는 작품의 소재이자 추억 속의 일상적 단편들이며, 그것은 곧 그가 결국 시간과 추억을 가늠하는 잣대이자, 절대적인 작품의 기본적 환경이다. 인간이 태어나 자란 울타리로써 안식처가 되었던 집에 대한 기억으로부터 이어진 현재적 삶에 대한 반추와 자기성찰을 통하여 그가 지향하는 집이란, 집을 에워싼 한 그루의 나무, 동네를 감싸고돌던 오솔길, 동화책을 읽으며 상상했던 또 다른 집 등 그의 기억 속에 존재하는 모든 집은 평온과 아름다움 그 자체이다. 그것은 오늘날의 그것과는 비교할 수 없는 특별한 가치를 지닌다. 왜냐하면 많은 이들에게 오늘날의 집은 대개가 삶의 목표이거나 삶의 잣대로 전락했기 때문이다.

그의 작품을 구성하는 집들과 길, 나무, 언덕, 하늘 등 모든 소재는 기억의 편린으로써 마치 화석화된 것 같은 평면화된 조각들이다. 이러한 모티브들은 그의 기억 재생력을 배가시켜 끊임없는 시간여행이 가능케 해주는 요소들이며, 끝없이 샘솟는 우물과도 같은 그의 기억창고 속에 가득 차 있는 것이다. 우물 속에서 끊임없이 길어 올리는 편린들은 이미 화석화되어 퇴색된 상태이지만 오히려 전통적인 미감을 표출해내기에는 충분하다. 그의 작품 속에 차용되어 이러한 메시지를 던지는 요소들은 화면이 갖는 또 다른 강력한 '시각의 선(Visual Line)'을 형성할 뿐만 아니라 장식적인 요소의 역할을 갖는 것으로 보인다. 그뿐만 아니라 이 모든 구성요소들은 단순과 절제미로 드러나

는 동양성 또는 정신적인 추상성을 구현하며 마음속 사념들을 잠재우고, 진정한 참모습으로 돌아가는 실천과정을 수행할 수 있게 하는 것이 아닌가 싶다.

전술한 가설들이 진실이라면, 언젠가는 그가 사는 오늘도 기억의 우물 속에서 다시 길어 내어야 할 소산이 될 것이기에 아마도 그는 그가 작가로 사는 한 기억 속에 잠들어 있는 추억과의 재회를 위한 보헤미안의 길을 걷게 될 것으로 보인다.

이번 작품은 단일 패턴으로 '시간여행'이라는 텍스트이며, '기억재생'이라는 공통 키워드로 압축된다. 그가 구사하는 작업의 기본과정은 고구려 고분벽화 채색의 퇴색되고, 누적된 이미지를 구현하기 위한 뿌리기를 통하여 대리석 같은 자연적인 시각적 효과로 이어지며, 장지 위에 토분과 분채, 석채의 착색은 탁해지기 쉬우나 호분으로 재처리된 화면 위에 색감을 얹는다는 개념보다는 스며드는 깊이감과 중량감을 배가시키는 것이다. 그의 색채들이 한지속에 스며들게 하는 것은 유채의 기법인 'oil(color) on canvas'가 아니라 'water(color) in canvas'의

우순근 〈꿈을 담다-행복한 자동차〉

동양사상적인 개념으로 해석을 가능하게 해주는 부분이다.

그리고 그가 의도적으로 생성시킨 여백공간은 감상자의 상상적 공간으로 제공한다. 이러한 자신의 화면 구성, 즉 형상과 형상 사이의 비움은 그가 지향하는 자유와 사유가 공존하는 공간이다.

근간의 작업은 예전의 투톤에서 진일보하여 원색적인 다색톤으로 변화하고 있는데 이것은 색채에 대한 자신감의 회복이다. 다시 말하면 한국화의 고정관념으로 고착된 먹과 채색의 단순개념을 초월함으로써 색채에 무게를 둔 새로운 자연성의 추구로 볼 수 있는 것이다.

이러한 일련의 과정들은 화석화되어버린 것에 대한 재생의지의 대안적 방법론으로 보이며, 이를 통해 자신의 본연을 성찰하는 과정임을 시사하고 있다.

그의 작업 과정에는 전략성과 계획성, 치밀한 논리성이 내재하여 있다. 형태의 왜곡(deformation)에 의한 이미지의 완성도와 엄격하게 구획된 공간들이 만나 양식의 절제미를 느

우순근 〈바람이 분다〉

끼게 하는 그의 작품에서 드러나는 단순화된 조형은 미니멀적인 표피적 감성을 뛰어넘는 측면을 갖고 있다. 그뿐만 아니라 예술의 수단이 '감성'과 '상상'임에도 불구하고 철학의 수단인 '이지'와 '논리'를 차용함으로써 우리들의 내면적 조응을 요구하는 듯하다. 이는 "예술은 열정만큼이나 냉철한 분석과 논리가 동반되어야 하는 고된 작업"이라고 술회했다는 모 작가의 표현이 설득력을 얻는 대목이기도 하다.

그의 작품은 재생된 기억의 공간 위에 새로운 빛을 산란시키는 수많은 드리핑(dripping) 자국, 작품 전체에 흐르는 제의적인 향기와 경건함 속에 짙게 묻어나는 이야기를 통해 인간의 삶에 대한 통찰과 영원을 지향하는 고백이 담겨있다. 그림을 통해 좀 더 의미 있는 그 어떤 상태를 재생하는 우순근, '추억을 재생하는 화가'라는 그만의 수식어는 미술이 '마음의 모든 공간을 가득 채워주는 어떤 경험의 표현'임을 충분히 입증해주고 있다.

자연의 재창조를 통한 생명력 부여하기_신종식

'생명은 자연의 가장 아름다운 발명이며, 죽음은 더 많은 생명을 얻기 위한 기교이다'
라고 했던 괴테의 말은 신종식의 회화를 빗대어 설명하기에 적합한 말이 아닌가 싶다.
왜냐하면 그가 주로 표현하는 물상들은 살아있는 것이거나 죽어가는 것이며, 혹은 죽
어버린 모든 것들이 그의 화면 속에 재생되어 감상자가 영원히 살아있는 감동을 전해
주기 때문일 것이다.

이처럼 그가 작품을 통해 재창조를 위한 생명력을 부여하기까지는 끊임없는 고민과
고통을 감내하며 움트는 과정이 있었으며, 디오도어 루번의 '창조적인 아이디어는 자
유분방한 공상으로부터 생겨난다'라는 말과 같이 재창조를 위한 헤아릴 수 없는 상상
력이 동원되었을 것이다.

그에게 있어서 상상 내지는 공상이란 재료의 특성을 극대화하여 신이 주신 모든 것을
재구성하거나 그의 화면 속에 재배치하여 형성된 그만의 정원을 만드는 것이며, 철저
한 구상성을 지닌 요소들임에도 불구하고 수채화의 물맛이 주는 추상성을 최고의 상
태로 끌어올리고, 대비적 효과와 묘사의 밀도를 최상의 상황으로 만들어 냄으로써 극
적인 분위기를 연출하는 등을 지칭하는 것으로 보인다.

그뿐만 아니라 모든 소재에 관한 분석적 탐구를 바탕으로 구축된 그의 회화는 그가 표현하는 해변, 항구, 촌락, 정물 등이 마치 현실이 투영되어 별도의 생명력을 갖는 것으로 보인다. 이것은 재현과 재구성의 총체적 현상이 혼재하며 빚어낸 그의 결과물이며, 그 이면에는 대상의 정체성 탐구를 통해 존재감을 표현하려는 그의 노력이 숨어있기 때문이다.

또한, 그의 작품은 세상에 존재하는 모든 것을 비추는 빛의 개념을 극대화함으로써 감상자에게 감동과 서정적인 울림을 전한다. 그것은 현장의 리얼리티와 그곳에서 얻어진 자신의 감동을 공치(共置)시킴으로써 부여된 또 다른 생명력 때문일 것으로 짐작된다.

오늘도 그는 또 다른 작품을 위한 상상적 프로젝트를 꿈꾸고 있다. '창조적인 예술가는 그 전의 작품에 만족하지 않기 때문에 다음 작품을 만든다'라는 쇼스타코비치의 말처럼.

생명과 자유에 대한 동경_송영은

송영은은 인체와 꽃, 해파리 그리고 해저풍경에 관심을 기울이는 작가이다. 그가 표현하고자 하는 인체와 꽃은 겹겹이 산으로 둘러싸인 그의 고향 충북 영동의 기억에 대한 잔상이고, 해파리와 해저풍경은 그가 동경하는 더 넓은 꿈과 같은 이상향적 이미지이다. 즉 기억의 재생과 미지의 세계에 대한 동경(憧憬)이다. 그러나 이 기억과 동경은 늘 한데 어우러진다.

송영은 〈Chaos & change〉

그의 인체는 곧 자신의 모습으로 그간의 삶의 여정이 고스란히 녹아 있는 왜곡(deformation)된 덩어리(mass)로써 자신의 삶을 반추하고자 하는 의지의 상징이며, 꽃은 그 스스로 화원 속의 꽃으로 존재하고 싶었으나 세상의 이치가 그러하지 않음을 인식하고 재구성과 해체를 통해 거듭난 자연의 총체적 의미이다. 또한 해파리는 그가 작가로서 추구하고자 하는 보헤미안(bohemian)적 자유의지의 발로이자 자신에 대한 치유수단이며, 해저풍경은 그가 꿈꾸는 이상향적인 소재이다.

하지만 이 모든 것은 상호작용으로 합일화를 이룬다. 그것은 곧 궁극적으로 생명이라는 핵심 키워드로 축약되며 그를 통해 세상의 아름다움과 자유로움을 지향하는 것이다. 이러한 모든 소재는 본질 드러내기와 감추기를 반복하는 일종의 치장적인 장치이다. 이러한 장치에는 자신의 모습이 추상적으로 투영됨으로써 각기 다른 소재들은 하나의 맥을 형성하는 것이다.

모든 소재는 자신이 추구하는 모든 것을 대변하는 상징적인 체계로 보아야만 그의 작품에 좀 더 가까이 다가서는 방법으로 생각된다. 따라서 그러한 각각의 상징적인 이미지들은 함축적으로 시각화하려는 경향을 보인다.

송영은 〈Song of life〉

그는 자신을 찾기 위한 절대적 방법으로 그림을 시작했을 뿐만 아니라 그림은 곧 자신을 표출하는 최적의 수단으로 삼는다. 따라서 그의 그림그리기는 자아를 회복하고 인식하는 일종의 몸부림이자 믿음으로 행복을 추구하는 목적성을 갖는다. 그러한 목적성은 그림과 함께 하는 것이고, 그럼으로써 자신이 경주한 노력의 거짓 없는 결과와 자기 감성의 자유로운 표출, 사회적 대중과의 관계로 빚어지는 괴리로부터 주어지는 탈출구인 셈이다. 이러한 탈출구로서의 그림을 구축하는 소재는 그가 좋아하거나 그의 적극적 관심대상이 되는 모든 것이며, 그것은 자신의 이성과 감성을 통해서 '생명'과 '자유'로 표출되었다.

로마의 철학자이자 정치가였던 세네카(Lucius Annaeus Seneca)는 '생명이 있는 한, 사람은 무엇인가 바랄 수 있다'라고 했고, 괴테(Johann Wolfgang Goethe)는 '생명은 자연의 가장 아름다운 발명'이라 했으며, 프랑스의 화가 볼렉(Bolek)은 '자유는 쟁취하는 것이지 제공받는 것이 아니다'라고 했다. 이러한 견지에서 볼 때 송영은은 그가 발견해낸 생명과 스스로 쟁취해낸 자유를 통해서 끝없는 희망의 노래를 부르게 될 것으로 보인다.

그는 17년의 작품생활을 잇는 동안 세 번의 개인 작품전을 가졌다. 2012년의 첫 개인전을 필두로 현대적 감각의 클로즈 업 된 장미와 해저풍경과 인체의 조합된 작품을 발표해 왔다. 이제 그는 생명과 자유에의 의지가 담긴 회화 작품을 발표하였다.

그의 작품은 캔버스 위의 또 다른 캔버스 중첩과 화면 위의 색감중첩을 통해 다층적인 조형성을 꾀한다. 이러한 다층적 구조는 소재가 상징하는 의미에 심도를 더하기 위함이다. 그뿐만 아니라 그가 표현코자 하는 소재의 특성을 강조하여 시각예술의 본질에 다가서려는 노력이다. 이러한 구성적 화면구축을 통해 회화의 구조적 양식화에 근접

하고 있다.

또한 자연적 형태의 단순화 내지는 해체를 통해 본질로 향한 접근방식을 취하고 있으며, 사실적 표현만이 자신이 표현하려는 수단의 전부가 될 수 없다는 자신만의 존재론적 의미를 강화하고자 하는 의지로 풀이된다.

그는 오늘도 창동예술촌의 미로 속에 있는 미로 같은 스튜디오에서 자신을 찾기 위한 작업과 그가 지향하고자 하는 조형세계를 구축해 나가는 의지를 불사르고 있다. 그러나 사상이나 학문적 시각에 관한 관심보다는 오로지 자신의 본질 찾기에 골몰해 있는 그는 조만간 지금 같은 다양한 표출방식을 지양하고, 자신의 신념과 캐릭터에 부합하는 하나의 표현방식을 취하게 될 것이다.

송영은은 열세 번의 개인전과 부산국제아트페어, 3.15기념마산아트페스티벌 등 300여 회의 단체전에 참가했으며, 세계평화미술대전 대상, 대한민국미술대전 특선 등의 공모전을 거쳐 경남미술대전, 울산미술대전, 경남여성미술대전, 개천미술대상전 등의 심사위원을 역임했다. 현재 한국미술협회, 마산미술협회, 경남현대작가회 회원으로 활동하고 있다.

3부 / 저절로 그렇게 모이다

존재와 부존재의 동일화에 대한 미학적 가치_허금숙

예술을 어떻게 볼 것인가.

작가 개인의 감성적 바탕 위에서 상상이라는 수단으로 표현된 그림을 이해하는 것은 그리 쉬운 일이 아니다. 왜냐면 감성과 상상이라는 두 가지 키워드는 완벽한 자율성을 동반하고 있으며, 표준화 내지는 계량화가 불가능한 것일 뿐만 아니라, 유형의 것도 아니고 창작자 개인의 특유한 독자성이 담겨있기 때문이다. 그러나 세상은 결국 그것의 가치를 평가하기 위해 갖은 방법을 동원하기도 하며, 때로는 드라마틱한 소설을 동원하기도 한다. 또한 감상자의 취향과 감성, 그리고 상상으로 재해석되면서 새로운 의미를 부여하기도 한다.

한편 학술적인 차원에서의 평가는 전술한 방법과는 전혀 다르다.

그것은 미술학과 미술사학, 그리고 미학적인 연구과정을 통하여 가능해진다. 이 세 가지 학문의 궁극적 탐구대상은 예술작품이다. 다만 탐구방법에 따라 학문이 분류된 것으로 볼 수 있다. 이를테면 미술학은 조형론적인 평가를, 미술사학은 미술의 역사를 기반으로 한 평가를, 미학은 철학적인 가치를 부여할 수 있는가에 대해 평가를 하게 되는 것이다.

총체적인 견지에서 작가 허금숙의 작품세계를 들여다보자. 우선 모티브와 그 상징성 등에 대한 의의부터 살펴본다.

허금숙의 예술적 소재는 도자기나 꽃에서부터 연꽃을 거쳐 정물적인 소재들로 확장
됐다. 이러한 소재들은 그의 예술을 관통하는 모티브로써 자신의 기억과 삶의 정서로
부터 발현된 대체제를 통해 자신을 은유해냄으로써 마치 문학에서의 의인화에 근접
한 표현으로 표출된 것으로 볼 수 있으며, 예술로서 어떻게 소통할 것인가와 그 매개
체는 무엇이 될 것인가에 주안점을 두었다고 할 수 있다.

예술표현의 매체인 이 모티브들은 모두 작가 자신의 경험체계 속에 기억된 것과 자연

허금숙 〈서정〉

으로부터 온 것이지만, 작가가 만들어 놓은 예술 정원에 초대된 것으로써 그곳에서의 노님의 주체를 의미한다. 즉 소요(逍遙)의 주체이다. 무엇에도 거리낌 없이 노닐 듯이 작가의 감성적 상황에 따라 자연이 이끄는 대로 노니는 것이다. 그런 결과 그의 작품 공간은 자연과 인공에 의한 제의적(祭儀的)인 음악이 잔잔히 흐르는 듯한 구성적 요소와 색감으로 채워져 있다. 인공미와 자연미의 중화된 조화로움은 사각거리는 듯한 파스텔조의 텍스추어를 보이고 있는데, 이러한 질감을 통해서 감상자에게 안온(安穩)한 사유를 이끌어 내고 있다.

그렇다면 작업과정은 어떠한가.
그의 회화는 기본적으로 먹을 기초로 한다. 그러면서도 화지의 중첩과 제거를 반복하면서 간접적인 채색 즉 스며듦을 통해 얻어지는 작업의 과정을 거친다. 이러한 그의 작업의 베이스는 전체적인 조형성을 구현해 나아가는 데에 가장 핵심적인 것으로써 작품을 구성하는 요소들과 이미지는 잔상(殘像)의 형태로 구름처럼 혹은 물처럼 부유하면서 시각의 선(Visual line)을 제공하게 되는 것이다. 그의 작품에 드러나는 잔상은 평론가 문영대의 지난 서평에서 언급된 바와 같이 시각의 존속 현상, 즉 외부의 자극이 사라진 뒤에도 감각경험이 지속되어 나타나는 상으로써, 기억에 의존되는 특성상 사유작용이 동반되는 것이다. 그럼으로써 명상적 관념 속에 깃든 시적(詩的)인 세계 속으로 안내한다. 이것은 예술적 재해석을 통한 본질에로의 접근이자 내적울림의 깊이를 더하는 것으로 분석할 수 있다.
잔상으로 부유하면서 존재와 부존재적 특징을 동반하고 있는 연꽃, 연밥, 새, 나무, 토기, 가구, 문양, 단청, 문살, 보자기, 꽃과 같은 정물 들은 이합집산을 반복하면서 작가의 감성을 대변하는 것이고, 이것이 이 작가의 작품에 대한 보편적 해석이랄 수 있으

며 이 작가가 다루는 이러한 소재들은 삶의 경험체계 속에서 만났던 것으로 의도된 것이 아닌 저절로 주어지는 항상성을 지니고 있다.

장르의 벽이 허물어진 이 시대에 그의 그림이 한국화인지 서양화인지는 중요하지 않다. 즉 재료적인 측면으로 구분되었던 회화의 형식이 그에게는 의미가 없다는 얘기다. 일반적인 차원에서 본다면 먹이 갖는 담(淡)·중(中)·농묵(濃墨)과 담채(淡彩)와 진채(眞彩)로 이루어지지만, 그만의 특수성을 찾아본다면 마치 콜라주나 실크스크린과도 같은 찍힘과 스밈의 판법에 의해 표현되는 우연의 효과를 의도하는 데에 있다. 이러한 작업과정을 통해 자신의 내면의 소리가 떨림으로 감성화 되는 것이다. 그러므로 그의 그림이 주는 색감은 백록을 중심으로 한 갈색, 보라, 연두, 파랑 등이 주조를 이루면서 은은한 소리를 내는 것이다.

이렇듯 작가 허금숙의 회화는 한국적인 회화적 정통성을 바탕으로 추상적인 구조 위에 세워진 동시대적인 미감을 표출해 낸 것으로 미술사적인 입장에서 분석해보자면 '모든 것은 원통형과 원추형, 구(球)로 환원된다'라고 했던 후기인상파 폴 세잔(Paul Cézanne)의 그림처럼 분석적이며, 모티브가 갖는 본질적인 접근을 위한 형태의 왜곡(Deformation)을 통해 큐비즘(Cubism)적인 경향과 맥을 같이 하고 있다고 볼 수 있다. 그러나 모든 작가의 창작결과물이 그렇듯이 작금의 예술사조적인 입장에서 본다면, 그것마저 별 의미가 있는 것은 아니다. 왜냐면 작품이란 작가의 삶이 반영된 것으로써 결론적으로는 미학적 가치로 존재할 수밖에 없기 때문이다.

한편, 그의 예술이 우리에게 전하고자 하는 메시지 즉 철학적 관점은 무엇인가.
허금숙의 예술은 자신의 삶에 대한 정체성을 끊임없이 찾아가는 행로를 통하여, 보다

절제된 조형성을 추구하는 방향 즉 진공묘유(眞空妙有)의 조형공간으로 전개된 것이다. 이것은 비움을 전제로 하지만 존재와 부존재의 정체성에 대한 메시지이기도 하다. 화면에서 드러나는 형상들이 잔상으로 남거나 지워져 가는 것이 그 대표적 현상 중의 하나로써 남아있음은 존재요, 지워짐은 부존재에 해당하는 것이다. 부존재는 존재에 대한 단절이 아니라 유한의 존재라는 하나의 형식에서 다른 형식 즉 부존재의 형식으로 옮아가는 이행과정이다.

이러한 논리를 바탕으로 본다면 존재와 부존재는 동일한 것이다. 즉 색즉시공(色卽示空)과도 같은 것이다. 그러나 지워짐, 즉 사라짐은 종말을 지칭하는 것이 아니라 새로운 탄생으로 이어지는 일종의 윤회(輪回)적인 것으로 우주의 순환 원리이다.

또 다른 측면에서 부존재를 죽음이라고 가정해 보자. '죽음은 인생의 종말인 동시에 완성의 순간이다. 인생의 벌(罰)이 아니라 새로운 탄생이다. 우리가 이미 만족과 시대의 흐름 속에서 생을 얻는 것이라는 점에서 그 바통을 넘기고 새로운 생명을 불러일으키는 소리이다'라는 칸트(Kant, Immanuel)의 말을 빌려보아도 존재와 부존재는 연장선에 있는 것이며, 그것이 순환하고 있음은 동서고금을 막론하고 이어지는 진리이다.

위와 같은 철학적 메시지를 담아내고 있는 그의 작품 활동은 창작생활 40년과 34년간의 교직생활 중에서도 멈춘 적이

허금숙 〈잔상〉

없다. 어쩌면 그것이 오늘의 허금숙의 회화가 존재하는 이유이며 원동력이었을 것이다. 따라서 그의 작품 속에는 무수한 고뇌가 담겨있다. 그에게 있어서 고뇌란 삶에 대한 진정성이며, 한 사람의 교육자로서 혹은 예술가로서, 아니면 그저 평범한 한 인간으로서 주어지는 삶에 대한 총체적인 반영일 것이다. 결론적으로 본다면 자신의 삶을 격상시키고 공유와 소통의 최적수단이며 삶의 본질로서의 작품성을 반증하는 것으로 볼 수 있다.

이러한 그의 은유적인 조형성은 이 글의 주제에서 제시한 것처럼 존재에 대한 그의 미학적 소견을 엿볼 수 있는 부분이다. 따라서 그의 그림은 그의 삶이 녹아있는 사상이며, 또 다른 형식의 자신을 드러낸 것으로 볼 수 있는 것이다. 그러므로 자신의 모습의 대변자로서 예술이 인간의 가장 아름다운 소통창구라는 사실에 대한 중요성을 간과하지 않는 예술가적인 소명으로 빚어진 그의 작품은 소통에 대한 상징적 매개물들로 채워져 있는 것이며, 그렇게 되기를 바라는 염원을 담아내고 있다.

허금숙은 1962년 경남 진주 생으로 1982년 대학 재학시절부터 대학미전, 경상남도미술대전 등 공모전에 참가하면서 창작 활동을 시작하였으며, 현재까지 국내외에서 10회의 개인전과 250여 회의 국내외 그룹전 및 기획전에 초대된 중견 작가로서 현재 진주여류작가회 회장을 맡고 있다. 1985년부터 34년 동안 중·고등학교 미술교사와 경상대학교 미술교육과에도 출강하여 학교교육에 기여하였다.
수상경력으로 경상남도미술대전 대상, 대한민국미술대전, 구상전 등에 입상하였으며, 아트페어 등에도 5회(서울아트쇼, 사우디아트페어 등) 참여하였다.
또한 대한민국미술대전, 경상남도미술대전 심사 및 운영위원, 개천미술대전 심사 및 운영위원, 한국미술협회 진주지부 한국화 분과위원장 등으로 미술문화발전에 기여하였다.
현재는 경남미술대전 초대작가, 한국미술협회 자문위원, 진주미술협회 감사, 촉석회, 한국화진흥회 영남지부장, 이성자미술관 후원회, 나무코포럼 이사 등 다양한 역할을 통해 문화예술분야와 지역발전을 위해 활동하고 있다.

허금숙 〈잔상〉

본질과 근원, 그 원초적인 힘_윤형근

현대의 추상미술은 원시인이 가졌던 자연에 대한 공포와 불안 속에서 야기된 추상충동에 의한 것이 아니라 현대과학기술의 발달과 더불어 고차원적인 자연관찰과 예술가의 부단한 실험적인 이념의 발달에 따른 의도적인 방향에서 이루어지는 것이다. 즉 예술가의 무한으로 치닫는 자유로의 의지 속에서 고착된 현상계의 초월성에 의해 인간의 내적, 창조적 정신성에 기인한 인간의 내면성에 의해 새로운 창작의 모색과정에서 나타나는 것이다.

윤형근 작가가 보여주고자 하는 것은 바로 이러한 차원에서 우주와 인간, 예술과 삶의 원초적인 생성의 원리가 혼돈(chaos)으로부터 시작된다는 사실이다. 본질과 추상이 갖는 공통적인 것, 그것은 곧 본질에로의 회귀이며, 이 작가가 탐구하고자 하는 구체적 대상이다. 보다 원초적인 무질서 속의 질서를 통해 그는 만물의 본질의 중요성을 설명하려 드는 것이다. 그가 표현코자 하는 무질서는 결국 총체적인 합일화에 있다. 이로써 현대미술로서의 추상성의 개념과 새로운 예술세계에 도달하고자 하는 그의 시도적인 작업과정을 엿볼 수 있는 것이다.

그는 본질로의 회귀에 도달하는 하나의 방법으로 정자의 분출하는 에너지를 화면에 펼쳐 보임으로서 그 첫 번째의 표현원리로 분출하는 에너지로 들끓는 혼돈을 이야기

하고자 하는 것이다. 무수한 정자 중 하나만이 새로운 생명을 잉태하듯이 다시 총체적인 상황으로 통일된 하나의 개념을 형성하는 것이다.

그는 혼돈의 상태를 극대화하기 위한 방법으로 작품이 갖는 평이한 형식과 내용, 캔버스의 정형을 벗어나고자 한다. 또는 본질적인 면에서의 단색조의 화면은 그가 표현하고자 하는 것을 극대화시킨다. 그것은 곧 기본의 중요성, 본질의 중요성으로서의 혼돈의 개념을 표현코자 하기 때문이며, 그가 방사해놓은 듯한 화면 속의 무수한 요소들은 그 나름대로의 직관적 형태 속에서 그의 추상적 욕구가 강하게 드러난다.

회화란 존재하는 것이 아니라고 느끼는 것이며, 사람들에게 각자의 마음속에 구체화되지 않은 나름대로의 표현충동의 원리를 갖고 있다. 인간의 고유한 사고방식은 물적, 객관적 대상을 떠나 주관적 견해에서 순수구성을 표현하는 정신적 또는 지적인 면에서 발생되는 것이며, 한 걸음 나아가 내적음률(inner sound)과 색채의 독특한 성격에서 연유한 것이다.
따라서 이 작가의 작품에 나타나는 추상적 표현요소에 있어서 정신적인 예술가적 기질과 원초적 에너지에 대한 심상상을 다룬 방식은 작가의 정신적, 지적인 고유의 사고개념에서 탄생되었다고 볼 수 있다. 예컨대 작품을 통해 작가의 지적 감정을 드러내는 서정성 또는 열정적인 감정의 경향을 볼 수 있는 것이다.

그의 작품은 사물의 형체를 재현하기 이전의 상태, 즉 더욱 원초적인 상태를 스스로 창조해내고 있다. 그에 동반되는 자율성과 시각적인 면에서 독립함으로써 각기의 표현요소들은 한층 더 창조적인 예술, 음악과도 같은 고도의 수준과 동일하게 되고자 하

는 것이다. 이것은 근원과 형식의 순수성을 찾는 것이고, 지적이고 정신적인 미를 실체로부터 추출해 내는 것을 의미하는 것이다.

우리가 살아가는 모든 현상은 가시적이든 불가시적이든 끊임없는 운동의 상태에 있다. 이러한 모든 운동 속에는 보이지 않는 실재의 표면 안에 감추어져 있는 의미를 찾기 위한 사고에 더욱 가까이 있는 것이다.

이 작가가 추구하는 본질과 근원, 그 원초적인 힘은 딱히 무어라 단언할 수 없다. 단지 분명한 것은 보다 진일보된 형식과 내용, 보다 차원 높은 그 무엇인가를 빌어 그의 예술세계가 펼쳐지리라 믿어 의심치 않는다.

윤형근 〈마산만 노을〉

윤형근 〈마산만 노을〉

시각화된 동양철학: 윤회(輪回)_윤형근

앞서 필자는 윤형근의 작품서평을 통해 우주와 인간, 그리고 카오스에 대한 조형적 의미를 기술하였다. 그후 그는 10여 년간에 걸친 수채화 외유에 종지부를 찍고 다년간의 묵은 껍질을 벗었다. 그에 따른 다변화에 대한 욕구를 실현하기 위하여 다시 본연의 자세를 견지하면서 돌아온 주제는 다름 아닌 우주(cosmos)에 대한 개념에 윤회라는 철학을 입힘으로써 자신의 삶을 은유적으로 표현하고자 하는 것으로 보인다. 그러한 화폭에는 거대 우주로부터 파생되어 생성과 소멸을 반복하는 행성과 유성, 모든 실존을 빨아들임으로써 해체와 사라짐을 보여주는 블랙홀에 대한 이야기가 담겨 있다.

윤형근 회화의 화면을 구성하고 있는 개별 요소들은 지극히 기본적 조형요소로 완벽한 추상회화이다. 기본적 조형요소들은 상호 보완작용에 의한 상생효과를 극대화하며 관계 속에서 형성되는 생성과 변화의 기본원리로 작용하는 것이다. 그에게 있어서 추상이란 청년시절부터 지금까지 끊임없이 그를 둘러싼 내외적으로 열악한 환경들을 뛰어넘는 필연적 수단으로 보인다. 그러나 그가 1980년도에 작가로서의 활동을 시작한 이후 우리나라 현대미술의 상황은 추상표현주의와 더불어 미니멀리즘적인 형식주의가 교차하는 시기였기에 그에게는 시대적 성향과 부합하여 지역 청년미술계의 리더 역할을 하였으나 삶에 대한 굴곡과 방황은 그를 스스로 가혹한

환경 속에 가두고야 말았을 것이다.

그는 자신이 속해 있는 모든 구조 속에서 체득 또는 인식된 작가로서의 선험(先驗)이 그의 정신에 비쳐 존재의 피상적 표현이 아닌 진리를 견고히 통합시킴으로써 보다 진일보된 구조를 구축하고자 한다. 이 구조는 사라짐을 향하는 과정을 보여주는 것이며, 또 다른 생성을 의미한다. 불교의 윤회사상과도 흡사한 우주와 삼라만상의 섭리에 대한 조형적 방증이다. 이것은 그에게 있어서 내면적인 수련을 통해 예술가로서의 나머지 삶에 대한 도전의 방식이 될 것이다.

그것은 그가 현상계와 외계에서 빚어지는 모든 현상, 즉 일상의 사소한 것에서부터 상상키 어려운 모든 현상마저도 음양의 조화와 부조화, 부조화 속의 균형 등에 의해 윤전, 반전 또는 공전, 그리고 생성, 소멸 다시 생성되는 과정을 거친다고 믿기 때문이다.

예술의 리얼리티(reality)는 예술가의 예술 작품 속에 드러나 있기도 하지만 예술가의 개성 속에 있는 것으로 간주하고, 그곳에 예술의 보편적 이념이 존재하는 것으로 해석된다.

이처럼 윤형근의 작품에 내재한 물리적 법칙은 곧 세상의 순리요, 섭리이다. 바람이 스스로 소리 내지 못하고, 나무와의 관계성에 의해 소리를 내듯이 혹은 큰 소리와 작은 소리가 존재하나 큰 소리에 가려져 작은 소리를 듣지 못하는 것과 같은 상대적 논리이자, 관계성에 의해 성립되는 이치이다. 그것은 물리적 시각뿐만 아니라 철학적 시각 즉 마음과 가슴으로 보고자 한다면 그 존재성을 확인하게 되는 것과 같은 것이다.

그가 구현하고자 하는 우주에 대한 이미지는 오브제를 활용하여 화폭에 흔적을 남기

면서 재질과 안료끼리 스스로 혼합, 포용과 배척되는 과정에서 우연히 생성되는 효과와 질료의 중첩, 그리고 병치에 의한 효과로 표출된다. 그에게 있어서 이러한 효과들은 곧 빛이요 색이며, 그러한 발현이 사물이고, 사물의 발현이 곧 우주인 것이다.

또한 이러한 이미지들은 우리가 살아가는 현상과 동일시되는 것이며, 이러한 현상은 가시적이든 불가시적이든 끊임없는 운동의 상태에 있음을 시사한다. 그뿐만 아니라 그것은 보이지 않는 실재의 표면 안에 감추어져 있는 의미를 찾기 위한 사고에 더욱 가까이 있는 것이다.

전술한 모든 과정은 다만 형식적인 측면이지만 그가 추구하는 내용적인 측면은 변화와 사라짐, 다시 태어남이다. 세상에 변화하지 않은 것은 없다. 변화하는 모든 것은 사라진다. 변화하는 속도에 비례하여 사라진다. 그러나 변화는 곧 또 다른 생명의 부여이다. 사라지는 현상을 통하여 존재에 대한 가치는 역설적으로 확인되는 것이다.

인류의 역사가 증명하듯 자연과 인공은 수없는 생성과 소멸을 거듭해 왔다. 이것은 앞으로도 진행형으로 존재할 것이며, 영원히 반복될 것이다. 사라짐은 새로운 존재의 생성을 의미한다. 이러한 관점에서 바라본 그의 작품은 '조형적으로 시각화된 동양철학'인 것이다.

카오스에서 윤회에 이르는 추상회화의 여정 _윤형근

윤형근은 대학시절부터 줄곧 이어왔던 추상회화의 연장선으로 2001년 〈카오스 (chaos)〉에 대한 작품발표 이후, 〈우주(cosmos)〉에 대한 개념에 윤회라는 철학을 입힌 작품으로 2014년의 작품발표를 통해 자신의 예술에 관한 생각을 은유적으로 표현해오고 있다.

그러한 그의 화폭에는 거대 우주로부터 파생되어 생성과 소멸을 반복하는 행성과 유성, 모든 실존을 빨아들임으로써 해체와 사라짐을 보여주는 블랙홀에 관한 이야기가 담겨있다.

이러한 그의 작품을 구성하고 있는 개별 요소들은 지극히 기본적 조형요소로 절대추상회화이다. 기본적 조형요소들은 상호 보완작용에 의한 상생효과를 극대화시키며 관계 속에서 형성되는 생성과 변화의 기본원리를 표출해내고 있다.

그는 자신이 속해 있는 모든 구조 속에서 체득 또는 인식된 선험(先驗)들을 그의 정신과 통합시킴으로써 진리의 구조를 구축하고자 한다. 이 구조는 사라짐을 향하는 과정을 보여주는 것이며, 또 다른 생성을 의미한다. 불교의 윤회사상과도 흡사한 우주와 삼라만상의 섭리에 대한 조형적 반증이다. 이것은 그에게 있어서 내면적인 수련을 통해 예술가로서의 나머지 삶에 대한 도전의 방식이 될 것으로 보인다.

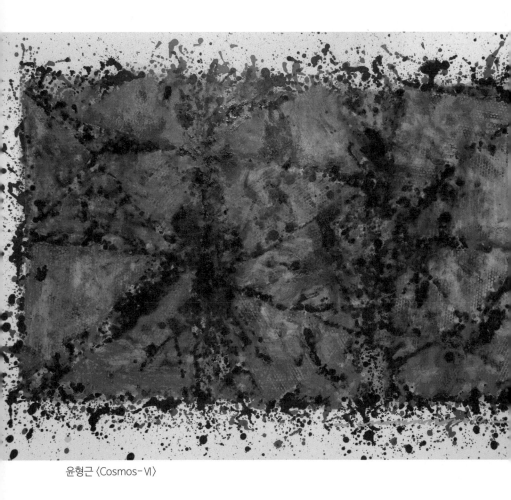

윤형근 〈Cosmos-Ⅵ〉

윤형근은 1957년 경남 진해 생으로 1981년부터 대외적 미술 창작활동을 시작하여 개인전 14회, 기획전초대전
420여 회에 참여한 중견 작가이다. 대한민국미술대전을 비롯한 전국시도 미술대전 심사위원을 역임하였고, 남도
미술상, 마산미협 창작상, 마산미술인상, 문신미술상공로상 등을 수상하였다. 한국미술협회 부이사장을 역임하였
고, 현재는 경남예총 부회장, 마산미술협회, 마산예총 회장으로 활동하고 있다.

자연과의 호흡을 통한 감각적 조형성_임덕현

임덕현의 예술적 영감은 자신의 판단력을 비롯한 인간의 지성적인 능력을 넘어서는 강력한 자연감각이다. 이로써 때로는 신성에 닿을 수도 있고, 때로는 현실적인 밑바닥에 가 닿을 수도 있다. 그러나 그는 자신의 힘을 초월한 것으로서의 몸 전체를 휘감고 들어온 영감으로 자연과의 거대한 호흡을 하는 것이다. 이처럼 신비로운 자연의 막강한 힘으로부터 영향을 받은 임덕현은, 자연에 관한 내용과 주제로 작업에 진력하고 있다. 따라서 그는 작품의 시각적 효과를 극대화하기 위하여 색채의 리듬과 깊이에 빠져들어 자신만의 방법과 노하우로 독특한 색감을 구현해 내는 것이다.

그 수단으로 취한 마티에르를 위한 자신만의 기법은 아교와 명반, 먹에 의한 색감의 구현에 있다. 그가 선택한 질료들의 절묘한 혼합비율에 따라 그에게 요구되는 감각적 매카니즘을 현실화시키는 것이다. 또한 구겨진 종이를 붓 삼는가 하면 채색 위에 구겨진 화지와의 만남은 그만의 독특한 질감을 통해 우연을 가장한 필연을 구현해 내는 것이다.

그렇다면, 그가 차용하는 조형요소는 어떠한 의미를 갖는가? 그의 작품에서 보이는 조형적 요소 중 작은 마을과 소나무를 간과할 수 없는데 이는 자연 속에 존재하는 인간과 매치되는 자연의 아름다움을 배가시키는 요소일 뿐만 아니라 '인간성은 언어에 의존하므로 은유(metaphor)의 삶을 산다'라고 했던 니체의 주장에 빗대어 본다면

그러한 요소들은 자신의 유토피아에 대한 메타포임이 분명하다.

그뿐만 아니라, 그것은 그가 경험했던 다양한 형상(images)을 한없이 명상하고 드러내기를 하는 것이기도 하다. 이러한 메타포는 근경으로서의 소재로 소나무, 매화, 버드나무 등 그가 유년기에 접했던 요소들이다. 이러한 요소들은 산 많고, 물 많은 우리나라의 산촌에서 태어난 그의 유년기 기억을 재생하는 그에게는 필연적으로 드러날 수밖에 없는 소재들이었을 것이다.

강인한 생명력과 기상, 용틀임의 형상을 갖춘 십장생의 소나무는 산맥과 능선, 계곡 사이에 서 있음으로써 자체적인 생명력을 갖는다. 이러한 생명력 부여하기의 과정은 그에게 기억의 예술화 내지는 승화이다. 프로이드는 '예술은 승화의 일차적인 형태'라고 했다. 임덕현의 기억 속으로부터 재생해내는 모든 표현은 자신만의 기억재생에 의한 승화의 방식이며, 현실과 대립하는 환영(幻影)으로부터 즐거움을 구현해 내는 것으로 볼 수 있다.

다시 말하면, 임덕현의 예술적 승화의 방식은 경험체계를 바탕으로 한 직관이며, 이러한 직관은 '자연으로부터 온 나', '내가 묻혀야 할 곳은 자연'이라는 섭리와 윤회, 회귀성을 추구하는 그의 작품세계가 지극히 동양적인 바탕을 이루고 있음을 의미하는 것이라 볼 수 있다. 예컨대 그의 작품에서 표현되는 황, 적, 청의 색감이 음양오행적인 순리의 반복이고, 여백으로 표현된 강(江)이 새로운 생명의 터전을 위한 비움이라면, 그의 주장대로 계절의 변화를 드러내는 표현방식과도 상통하기 때문이리라.

이제 세상의 예술은 20세기까지 주류를 보이던 서양철학을 뛰어넘어 동양철학으로 눈을 돌리고 있다. 한국적 토양에서 자란 수많은 예술가가 서양적인 주제에 매료되어 있을 때, 임덕현과 같은 예술가들은 사유, 절제, 비움, 윤회, 겁(劫), 선(禪), 기운 등

의 키워드에 관심을 기울여 왔다. 필자의 시각으로 본다면, 단언컨대, 이러한 동양철학에 대한 탐구노력이 그의 작업과 동반하는 한 예술가로 사는 삶이 절대 후회스럽지 않으리라.

임덕현 〈자연의 이미지〉

순수로 빚은 사유적 조형성_임채섭

1990년대 미술이 탈장르화로 가속화될 무렵 임채섭은 동년배들이 미술대학에서 미술교육을 받고 있을 때 자신을 둘러싸고 있는 정황으로 말미암아 화실을 전전하며 단절된 생활 속에 갇혀 살았다. 이는 곧 사회구성원의 역할보다는 그에게 밀려든 피할 수 없는 고독과 유년기 누이의 죽음, 가난했던 척박한 삶에 대한 기억이 더해져 자연적으로 만들어진 철저한 소외였다. 그러나 신은 소외 속에 있던 그에게 '그림 그리는 즐거움'이라는 선물을 주었고, 그것은 그에게 있어서 최고의 안식처였다.

임채섭을 만난 것은 이 시기, 지방에서는 처음으로 기업형 미대입시학원을 개원하기 위하여 전임강사를 공개모집했을 때이다. 그는 수많은 응시자 중 가장 스펙이 약했으나 가장 실기력이 뛰어났던 인물이었고, 나는 그를 선택했다.

그는 대학의 도강(盜講), 고교시절 스승의 영향, 서예수업 등을 통하여 조형개념을 확장하였을 뿐만 아니라, 관념적 틀과 제한된 의식, 주어진 굴레와 조건들을 탈피해 왔다. 배고픔과 외로움이 가장 큰 벽이었던 그에게는 모든 것이 스승이었다. '원인은 숨겨지지만, 결과는 잘 알려진다'라는 고대 로마의 시인이었던 오비디우스(Publius Ovidius Nas)의 말처럼 그는 이제 예술가로서의 결과물을 통해 잘 알려져 있다.

그에게 있어서 그림은 마음을 표현할 수 있는 최적의 수단이요, 그에 수반되는 기술적 테

크닉은 이를 표출할 수 있는 출구기능으로 충분했다. 또한 그의 예술은 삶 자체이고, 그에 따르는 행위자체로서 그것을 다스리고 조정할 수 있게 된 것이다. 이것은 그가 갖는 예술에 대한 믿음이기도 하다. 또한 현실과 미래에 대한 합리적인 사고를 함에 있어서는 기본과 원리를 중요시한다. 특히 그의 예술적 모티브가 되는 대상에 대해서는 더욱 그러하다. 따라서 그는 예술이 갖는 시대성에 대하여 간과하지 않고 시대적 상황파악에 대한 통찰력을 갖추기 위하여 끊임없이 연구를 늦추지 않는다.

그의 예술적 모티브는 자연이다. 요즈음 그는 연꽃의 조형성에 심취해 있다. 이는 연(蓮)이 생태적으로 갖는 정화적 기능의 의미에 매료되었기 때문이라고 그는 말한다. 이러한 모티브가 결정되기까지의 모든 것은 그의 총체적인 삶에 대한 경험과 서정적 기억들이 고스란히 감정이입(感情移入)이라는 절차를 거쳐 재생된 것이다. 이번에 발표되는 그의 작품 대부분은 이 모티브이다. 예전과는 다소 다르게 구상성이 두드러지지만, 여전히 추상적 요소를 강하게 포함하고 있다. 이것은 추상이 구상보다 인위와 우연을 통해서 인식을 구현할 수 있다는 것과 구상의 완성도가 주는 성취감보다 그림 자체가 갖는 공간성이 더 중요하다는 자신의 믿음 때문일 것이다.

그가 즐겨 쓰는 색감도 전술한 이유와 다르지 않다. 따라서 그의 그림은 언제나 청색과 백색을 배제하지 않으며, 늘 청색조의 그라운드를 갖는다. 심연의 바다와 같은 이 그라운드는 그에게 있어서 무한의 보고이며, 창작의 산실이다. 그는 이 색감을 철저히 즐긴다고 하는 것이 오히려 정확한 표현일 것이다. 그 속에 작가의 정신세계와 마음이 온전히 녹아 있는 것이다. 이러한 바탕 위에 세워진 공간구성에는 동양의 여백을 도입함으로써 이미지를 함축적으로 강조하려는 경향을 보인다.

그뿐만 아니라 기법적으로는 스크래치, 콜라주 및 버닝(burning) 콜라주, 역콜라주에 의한 반발작용, 드리핑, 오브제, 그라인딩, 파라핀, 핑거페인팅, 실(thread), 모래, 마블링, 유성과 수성의 혼용 등의 다각적인 표현기법 구사와 재료연구를 게을리하지 않는다. 또한 동서양의 조형적 차별성에 대한 극복을 위한 뉴미디어적 실험방식을 회화에 도입, 수많은 에스키스를 통한 조형성 분석 등을 통해 간결한 구성과 여백의 중요성을 추구하면서, 다색보다는 단색적 표현을 지향하고 있으나 그는 정작 형식보다는 내용, 즉 인간본연의 문제에 고민이 더 많은 작가이다.

표현 욕구가 충족되지 못할 때 그는 자연에의 회귀본능에 의해서 흙과의 대화를 통해 이를 극복한다. 즉, 자연관에 기인한 예술적 관점으로 보고, 느끼고, 살핌으로써 기술적 수련과정을 거쳐 재해석하는 것으로 볼 수 있는 것이다.

임채섭 〈蓮-愛〉

이번 전시에서 발표하는 그의 작품은 연꽃 이미지들이 와당(瓦當) 형상과 연결고리식으로 구성되어 흡사 삶의 고리로 은유되고 있는데, 마치 러시아 음악가 쇼스타코비치 음악의 악보를 연상시킨다. 다방(多方) 연속문양 속에 망울망울 맺혀진 덩어리(mass)는 삶의 무게로 은유되는 응어리는 아닌지…… 쇼스타코비치의 음악처럼 자신을 둘러싸고

있는 정황에 대한 분노와 두려움, 그리고 상실 등의 감정들이 리듬화되어 화면 위를 부유(浮遊)하고 있다. 그에게 있어서 이러한 요소들은 샤머니즘적인 조형언어요, 창작에 대한 믿음이다. 이러한 부적과도 같은 조형요소들은 그의 삶에 대한 결정체로 거듭난 것으로 생각된다. 여기에는 자신의 문제뿐만 아니라 타인에 의해 새겨진 흔적도 포함된다. 이러한 결과물은 때로는 평온하게 때로는 거칠게 표출되는 감성의 조각들로 삶과 믿음에 대한 적극적인 반영이요, 투영이다.

임채섭 〈연(蓮)〉

이제 그는 곧 왈츠를 출 것이다. 부유하는 심연의 부적과도 같은 믿음의 조각을 딛고서 말이다. 구체적이고 설명적인 자상함을 갖춘 그의 인간미와 대응되는 조형성을 구축함으로써 이제 그는 삶과 예술 양면의 상호보완적인 균형미를 갖추게 된 것이다.

삶 자체가 늘 고비였고 그 속에서 희망을 찾아왔던 그는 예술에 대하여 '인간 최초의 기본적인 정신활동'으로 규정하고, 뜬 눈으로 고정된 목어(木魚)처럼 수행자로서 작가적 자세를 견지한다. 또한 경험적 체계 위에 구축한 마인드 컨트롤을 통하여 대상에 대한 움직임, 선, 색채, 소리에 대한 느낌에 대하여 초혼(招魂)적인 자세로 받아들임으로써 감상자로 하여금 유사한 경험을 간접적으로 전해주는 것을 그림의 역할로 보고 있다.

그가 생각하는 예술의 딜레마는 대중의 정서와 희망을 외면하거나 정신적 귀족주의로 인한 딜레탕트(dilettante)적인 인테리어화, 가공으로 인한 순수한 생명력 상실, 현실적 시대성 배제 등이다. 그는 스스로 규정한 이 딜레마에 빠지지 않는 작가이다. 그것은 예술과 휴머니즘이 지향해야 하는 순수성에 모든 정신을 던져버렸기 때문은 아닐까.

人間과 그 사랑에 대한 기록_임채섭

임채섭의 모티브는 '인간과 그 사랑'에 대한 것이다. 이 주제는 그의 삶 전체를 통해 체계화된 경험과 기억에 대한 기록이며, 그 의미에 매료되었기 때문이라고 말한다. 이러한 모티브가 결정되기까지의 모든 것은 그의 총체적인 삶에 대한 경험과 서정적 기억들이 고스란히 감정이입(感情移入)이라는 절차를 거쳐 재생된 것이다. 이번에 발표되는 그의 작품 대부분은 이 모티브이다. 그의 작품은 문자를 통한 상형적인 조형성을 띠고 있을 뿐만 아니라 이전의 작품 유형과 같이 추상적 요소를 강하게 포함하고 있다. 이것은 추상이 구상보다 인위와 우연을 통해서 인식을 구현할 수 있다는 것과 구상의 완성도가 주는 성취감보다 그림 자체가 갖는 공간성이 더 중요하다는 자신의 믿음 때문일 것이다.

임채섭 〈하얀 추억〉

그가 즐겨 쓰는 색감도 전술한 이유와 다르지 않다. 따라서 그의 그림은 언제나 청색과 백색을 배제하지 않으며, 늘 청색조의 그라운드를 갖는다. 한편, 백색의 그라운드는 존재하는 모든 색감

에 대한 은유적·포용적 개념이다. 심연의 바다와 같은 이 그라운드는 그에게 있어서 무한의 보고이며, 창작의 산실이다. 그는 이 색감을 철저히 즐긴다고 하는 것이 오히려 정확한 표현일 것이다. 그 속에 작가의 정신세계와 마음이 온전히 녹아 있는 것이다. 이러한 바탕 위에 세워진 공간구성에는 동양의 여백을 도입함으로써 이미지를 함축적으로 강조하려는 경향을 보인다.

또한 그의 작품은 쇼스타코비치의 음악처럼 자신을 둘러싸고 있는 정황에 대한 분노와 두려움, 그리고 상실 등의 감정들이 리듬화 되어 화면 위를 부유(浮遊)하고 있다. 그에게 있어서 이러한 요소들은 샤머니즘적인 조형언어, 창작에 대한 믿음이다. 이러한 부적과도 같은 조형요소들은 그의 삶에 대한 결정체로 거듭난 것으로 생각된다. 여기에는 자신의 문제뿐만 아니라 타인에 의해 새겨진 흔적도 포함된다. 이러한 결과물은 때로는 평온하게 때로는 거칠게 표출되는 감성의 조각들로 삶과 믿음에 대한 적극적인 반영이요, 투영이다.

이제 그는 곧 왈츠를 출 것이다. 부유하는 심연의 부적과도 같은 믿음의 조각을 딛고서 말이다. 구체적이고 설명적인 자상함을 갖춘 그의 인간미와 대응되는 조형성을 구축함으로써 이제 그는 삶과 예술 양면의 상호보완적인 균형미를 갖추게 된 것이다.

임채섭은 1969년 경남 진주 생으로 1989년부터 창작 활동을 시작하였으며, 현재까지 개인전 8회(창원, 마산, 김해)를 개최하였고, 그 외 그룹, 단체전 및 초대전 등에 300여 회 참가하였다. 창원미술 청년 작가상, 창원예총 공로상, 창원미협 공로상, 창원미협 창작상을 수상하였다. 현재 한국미협, 창원미협 회원으로 활동하고 있으며, 경남미술대전 초대작가, 서울 아시아미술초대전(1990~현재)에 운영위원을 맡고 있으며 현재 전업 작가로 활동하고 있다.

임채섭 〈연 이미지〉

나를 보다: 묘안(猫眼)을 통한 세상 훔쳐보기_정경수

현대의 미술은 과거의 미술보다 표현의 본질과 순수성에 가치를 두고, 그것을 반영시키기 위한 노력에서 나타나며, 이에 따른 표현의 다양성과 물리적 양상은 훨씬 더 복잡해지고 난해한 방향으로 진행되고 있다. 그러나 동시대적 이미지와 결합하여 유행성 즉 대중성, 보편성, 복제성의 특성을 보이며 오늘날 현대미술의 기틀이 된 장르는 팝아트이다. 이것은 구상성이 돋보이는 미술로 실재의 이미지가 아닌 제2의 이미지를 그대로 채택함으로 대중에게 더 다가서고 이해하기 쉽게 고급미술과의 경계를 허물었다고 볼 수 있다.

작가 정경수는 이처럼 팝아트적인 명쾌한 진술로서 모든 것을 하나의 오브제로 해석하기 때문에 그의 작품은 엄연한 현대미술적인 영역에 속한다고 할 수 있다.

한국팝아트는 우리나라의 산업사회와 소비문화의 융성기가 언제였는가와 밀접한 관계를 갖는다. 이 시기의 한국미술은 시대정신을 가장 중요한 화두로 여기며 '동시대성' 혹은 '시대정신'을 운운하지 않으면 후진성을 가진 것으로 간주하던 시기이다.

따라서 고고한 정신세계로 기인하는 내면의 필연성은 시대인식으로 대체되었으나 사회전반의 총체적인 상황보다는 200년 전의 리얼리즘을 연상시키는 사회약자에 대한 리얼리티에 주목했다.

이를테면, 소비와 쾌락을 본성으로 삼고 있는 팝아트가 아니라 사회고발, 저항, 제도

권 이면의 그림자 등 정치적인 성향을 띠면서 소위 '표현하기 난감한 불편한 진실'을 드러내며 반사회적이고, 반시장경제적이며, 게릴라적인 성격을 드러냈다.

정경수는 이러한 바탕 위에 전통이나 기성과의 충돌에 따른 미적 쾌감을 추구하는 작가로서 그의 표현은 강렬하면서도 사회적인 보편성을 지닌 상징적인 것으로서의 색채, 회화적인 붓 자국의 결핍, 깊은 공간성의 억제, 명확한 윤곽과 외형을 추구하며, 전통적인 서구회화 기법의 번거로움을 최소화했다.

그는 팝아트의 본향인 미국의 현대성과 한국의 주변이미지를 결합하였다. 이미 동서양을 통해 널리 알려진 극단의 이미지결합은 예술로서의 매칭(matching)이자 유니트 아트(unit art)이다. 이러한 이미지 결합을 통한 양극의 트렌드를 환기 시키며, 그만의 유토피아를 담아내고 있을 뿐만 아니라, 이것은 곧 감상자에게 주변의 트렌드적인 향수를 자극한다.

그가 추구하는 색채는 인공적이며, 직접성과 자율성을 추구하면서 사회적인 맥락을 포함함으로써 편견이 없는 감수성과 사회 환경의 시각적인 자극을 즉물적인 명료함으로 표현하고 있다. 그럴 뿐만 아니라 확장성, 대중성, 자율성, 개방성, 평면성 등 깔끔한 디자인적 요소로 색채가 주는 시각성과 다양성을 극대화하고 있다.

그의 작품에 나타나는 이미지는 형식적으로는 구상적이지만 작품이 전달하는 메시지는 추상적이다. 그것은 내용상으로는 그가 차용한 이미지 속에 당대의 전반적인 사회적 시대상황이 내재하여 있고, 형식적으로는 일상적인 이미지 차용의 차원을 넘어서서 사회 단편의 은유 등을 통하여 상호소통 매개체로 전환하는 상징성이 강하기 때문이다. 이것은 예술전반의 이분화된 현상과 위계적 구조, 즉 사회, 대중, 삶 등과의 괴리감을 부수고 미술과 사회전반 간의 연계성을 극대화하여 발전된 현대미술의 결과

물로 볼 수 있다.

그뿐만 아니라, 사회전반의 영역에서 발견된 리얼리티의 재현물을 음미의 대상으로 취하는 메타언어(Meta language)로써의 그의 예술세계는 이 시대의 사회현상적 이미지들이 재생된 것이다.

그는 이처럼 시대성 반영의 결정(結晶)으로서의 예술의 기능과 힘에 대한 재생에너 지를 통하여 현대인의 공허한 인간상을 회복시키고자 한다. 다시 말해서 일상적 사물 의 오브제화를 통한 일상성에서의 해방과 예술로의 전환은 주변 사물의 무의식적 존 재와 실재를 환기하게 시키는 자기동일성(Identity)의 회복에 이르게 한다.

정경수, 이 작가에게 있어서 팝아트는 본질적으로 양식(ism)이 없는 미술이며, 전통 미술과 모더니즘의 관념성, 그에 따른 이데올로기를 공격함으로 예술의 독자적 영역 을 파괴함으로써 현실과 가장 가까이 있는 것들을 통해 현실적 희망을 주는 일상성을 그 리얼리티로 전제하고 있다. 그것은 라우센버그의 말 "예술은 삶과 구분되어서는 안 되며, 삶 속에서 행해지는 것이어야만 한다."과 같이 팝아트에 있어서 일상성의 내 용적 측면이 우리가 생활 속에서 경험하게 되는 현실에 대한 인식에서 출발하는 것이

정경수 〈story in story 1〉

고, 일상생활의 완전한 분리가 아니라 인간의 삶이 예술에 통합되어야 한다는 필요성을 지적한 것과 같이 예술자체보다도 휴머니티를 우선으로 한다고 할 수 있다.

그렇다면 정경수에게 주어진 작품 활동의 근저는 무엇이며 그가 풀어가는 표현방식은 어떠한가. 그는 전술한 형식과 내용으로 세상 엿보기를 통해 끝없이 자신의 정체성과 진정성 찾아가기에 고민을 거듭하고 있는 작가이다. 그러한 연장선에서 진학한 대학원 수업시절은 가장 많은 것을 잃었으며, 가장 많은 것을 얻었던 시기이다. 그것은 아마도 자신에게 주어진 관계성으로부터 파생된 고통과 시련일 것이며, 그로부터 깨닫게 된 삶과 세상의 이치 때문은 아닐까 싶다. 이러한 깨달음은 그에게는 일종의 고난이기도 했지만, 자신을 중심으로 한 세상의 구조적 이해를 얻어내고, 그 속에 서 있는 자신이 어떠한가 혹은 어떠해야 하는가에 대한 것이기도 하다. 그러나 알프레드 노스 화이트헤드의 말대로 '예술은 경험에 패턴을 만드는 것이며, 미적 즐거움은 이 패턴을 알아보는 데서 생겨난다'라고 주장한 것과 빗대어 본다면 이 모든 것은 자신에게 주어진 필연적인 경험이며, 자신이 그 위에 구축한 패턴이기에 현대미술로서 인정할 수밖에 없기도 한 것이다.

정경수 〈story in story 3〉

그렇기에 그는 장기간의 창작 활동을 통해 자신 속에 기생해 있던 시련을 미술이라는 수단으로 승화시켜 왔다. 그러한 자신의 예술행위와 그 결과물이 인간의 욕구와 의지의 소산물이기에 그에게는 무엇보다도 자신을 보는 것이 가장 중요한 일이었을 것이다.

이러한 성향은 작품 〈我〉를 통해서 알 수 있듯이 자신에 대한 실상과 허상을 대비시키는 조형성으로 자성(自省)과 반추(反芻)의 작가적인 삶과 자세가 단적으로 보여지는 것이다.

그는 상념적인 인물과 정물, 전통 민화적인 풍경, 오브제 실험 등 다양한 방법으로 '자기보기'를 표현해 온 작가이다. 그러한 그가 지금은 고양이를 그린다. 그러나 고양이는 고양이로서가 아니라 자신을 대신하여 세상을 훔쳐보기 위한 매개체에 불과한 것이다. 또한 자신과의 비교대상인 이 매개체를 통해 미경험적인 모든 것과 현상 등 자신이 알지 못하는 세상에 대한 호기심과 훔쳐봄으로써 지적 욕구를 해소하려는 조형적인 수단이다.

그뿐만 아니라 그 매개체를 둘러싸고 있는 표현들은 자신이 처해있는 삶의 주변에 존재하는 현대문명의 소산물로써 자신의 삶에 대한 부가적인 요소이다. 이러한 요소들은 시각적으로 장식성을 띠며, 조형적으로는 주제를 강조하려는 경향의 결과물로 보여질 뿐만 아니라 배경을 과감히 생략함으로써 팝아트적인 성향을 엿보게 한다.

한편, 그가 보고자 하는 '나'는 과거의 기억 속에도 있고, 자신이 경험하지 못했던 미지의 세상에 대한 호기심과 지적욕구 속에도 포함된 것이다. 다시 말하면 자신의 이야기와 희망사항에 대한 기록이기도 한 것이다.

정경수 〈그네〉

정경수의 작품은 마치 정지화면처럼 정적이고 고요하면서 자신이 선택한 오브제 즉 고양이의 눈 속으로 빠져들게 한다. 그럼으로써 세상을 빗대어 풍자한다. 그가 풍자하고자 하는 세상은 인간의 삶과 주변에 관한 이야기들이다. 그러나 그에게 있어서 눈(目)은 눈의 개념만 이 아닐 것이다. 왜냐하면 모든 생명체가 지닌 모든 감각은 이른바 눈에 해당하며 그러한 감각을 통해서 세상을 보기 때문이다.

이제 그는 그러한 눈으로 그의 끝없는 호기심을 해소해 나가며 행복해 할 것이다. 왜냐하면 세상이 변화하는 속도만큼 자신이 끝없이 변화할 것이며, 그 변화는 그의 호기심을 쉽게 내버려 둘 리가 없기 때문이다.

그에게 있어서 호기심은 그가 지향하는 희망이다. 희망은 공포에서 싹트기 시작할 때 가장 밝은 것이며, 그것을 추구하는 사람을 결코 내버려 두지 않으므로 그의 희망은 영원히 지속될 것이며, 이루어 나아갈 것이다. 왜냐하면 '희망은 볼 수 없는 것을 보고, 만져질 수 없는 것을 느끼고, 불가능한 것을 이룬다'라고 했던 헬렌 켈러의 명언이 있지 않은가.

혹자는 '호기심이 고양이를 죽였다(Curiosity killed the cat)'라고 해서 호기심이 신세를 망친다는 말이 있지만 이 말은 정경수에게 해당하지 않는 얘기이다. 왜냐하면 그에게는 그것이 곧 꿈이기 때문이기도 하며 그의 꿈을 밀고 가는 힘은 이성이 아니라 희망이며, 두뇌가 아니라 심장이기 때문이기도 하다.

정경수는 1972년 부산 태생이다. 경남대학교와 창원대학교 대학원에서 미술학을 전공하였고, 전업 작가로 활동하고 있다. 서울과 창원 등지에서 여섯 번의 개인전과 100여회의 국내외 단체전에서 활동하였고, 서울과 부산, 인도에서의 아트페어에도 참여하였다.
현재 한국미술협회, 창원미술협회, 경남전업미술가협회 회원으로 창작 활동을 하고 있다.

시대의 대변자, 인간_정풍성

오늘날의 문화는 대중적이며, 그것은 전통의 벽을 허물고 문화적인 차이를 부수는 혁신적 문화체제이다. 또한 즉물적인 성향과 더불어 자유분방함으로 미술에 새로운 견인차역할을 하면서, 매우 감각적인 리얼리티를 지향하는 추세이다. 이러한 추세는 그 시대의 사회구조적 특성과 깊은 관련성을 가지며 당대의 상황과 특징을 가장 효과적으로 표현할 수 있는 주제와 모티브를 사용하여 예술행위를 한다는 것이다.

바꾸어 말하면 그것은 팝아트의 특성과 유사성을 지닌다는 의미이며, 그의 작업이 대체로 그러하다. 왜냐하면 '예술은 삶과 구분되어서는 안 되며, 삶 속에서 행해지는 것이어야만 한다'라는 라우센버그(Robert Rauschenberg)의 말처럼 팝아트는 예술을 우아하거나 고귀하게 여기지 않고, 대중과의 눈높이를 동등화시키는 데서 출발하며, 구상성이 돋보이는 예술형식으로 실재의 이미지가 아닌 또 다른 이미지로 치환시킴으로써 더욱더 대중적이고 이해가 쉬우며 고급예술과의 경계를 허물기 때문이다.

정풍성의 작업과정은 일상적 경험의 자신이 주된 모티브이다. 이 모티브는 자신의 감정에 의해 형성된 이미지로써 상상의 과정을 거쳐 물리적인 형태로 표출되지만, 타인의 그것과 다름없다. 이는 자신의 일상적인 모습을 오브제화함으로써 일상성으로부터 해방하며 예술로 전환하는 것인데, 대상의 무의식적 존재와 실재를 환기시키는 자기동일성에 더욱 가까이 있는 것이다.

그러한 형태는 드로잉과 캐스팅을 바탕으로 한 삼각 동판의 용접과 발색 및 광택으로 마무리된다. 이 작업은 많은 시간과 노동을 동반하며 자신의 손끝을 통해 전해지는 내적 울림을 담아내는 과정을 거치는 것이다.

그의 작품은 조각에 있어서 가장 아카데믹한 방법인 점토성형에 의한 캐스팅이지만 용접과정에서 발생하는 우연적 효과로서의 자국들은 개체별로 확연히 다르기에 주조(鑄造)와는 달리 에디션이 필요치 않은 특징을 지니고 있다. 일반적으로 회화가 그러하듯이 작업의 마무리는 매 순간 느끼는 감정의 색감을 지니고 있다. 그뿐만 아니라 조형적으로 가분수와 같은 큰 머리와 작은 몸의 불룩한 배는 캐릭터와도 같이 단순화되면서 대상의 특징만으로 작품이 전하고자 하는 메시지를 충족하기에 충분하다.

정풍성 〈everyone〉

이와 같은 그의 작품은 과연 얼마만큼이나 예술작품으로 성립할 수 있는가가 문제이다. '일상적 사물이 예술이 되기 위해서는 우선 크게 세 가지의 조건을 들 수 있다. 첫 번째는 삶과 연속적이고 유기체적인 통합관계를 지니고 있는가를 살펴야 한다. 두 번째로는 하나의 경험이 필요하다. 마지막으로는 예술가와 감상자 모두 예술작품에서 미적 경험을 지녀야 한다. 감상자 그 자신이 예술작품을 감상하면서 그 자신만의 경험을 창조해야만, 그 사물은 하나의 진정한 예술작품으로 거듭나는 것이다'라고 주장했던

듀이(J. Dewey)의 「경험으로서의 예술」을 통해서 살펴본다면 정풍성의 작업은 이 세 가지의 조건을 충족한 작가로 분석이 가능한 것이다.

다만, 그가 태어난 1980년대는 미니멀 경향의 막바지에서 포스트모던을 이끈 팝아트가 국내에 유입되어 네오팝아트로 진행되던 시기, 즉 대중매체와 문화가 미술이 되는 다소 혁신적인 변화가 도래되는 시기로서 전통적 미학의 범주에서 벗어나 은유(隱喩)보다는 직유(直喩)에 가깝게 표현되는 양상을 보이며, 동시대적 이미지와 결합한 유행성, 대중성, 보편성, 복제성 등의 특성을 드러내던 트렌드가 지배적이었던 때이다. 이러한 시대적 상황을 온몸으로 받아들이며 작가로 성장해 왔기에 그의 작품은 다분히 팝적(pop的)이면서도 조각의 중량감이라는 강박 속에 매여있는 것으로 보이며 예술작품이 갖는 사회성과 시대성, 다시 말해서 자신이 사는 현재성을 강화하기 위해서 양쪽이 아닌 한 가지에 집중해야 할 과제를 안고 있는 것으로 보인다.

그러나 정풍성의 예술은 자신을 표출시키고 자신과 타인, 혹은 세상과의 절대적인 소통의 매개이며, 그러한 소통을 통하여 인간의 존엄가치를 드높이려는 의도로 풀이된다. 그러한 방법으로 빚어낸 인간의 모습을 통해서 시대와 사회의 고발과도 같이 '표현하기 난감한 불편한 진실'을 드러내는 게릴라적인 성향을 보이기도 한다.

한편, 그의 작업을 인문학적인 관점에서 분석해본다면 자신의 심리적 불안감을 작품 속에 내재시키는 것이다. 그가 생각하는 불안감은, 예술가라는 사회구성원으로서의 불안정한 입지에서 비롯된 것이고, 자신의 정체성에 대한 혼란과 가치관의 상실로 이어져 있음이다. 그래서 그가 선택한 모티브는 캐릭터적인 요소이며 그것을 통해 불안

을 해소할 유희성을 추구하면서 동시대적인 인간상을 비틀어서 보여주는 것이다.

그의 캐릭터는 어린아이의 신체이다. 그것은 자신이 현대사회의 구성원으로서 가끔 느끼는 자기 만족감을 충족했을 때 비로소 과거와 순수를 되돌아보는 과거회귀의 본능으로 자신의 유년시절의 순수성에 대한 기억 속에서 평안을 얻게 되는 것이다.

머리가 풍선처럼 부풀어 오른 아이의 형상은 눈을 감고 고민에 빠져 있는 모습이며, 입도 귀도 없다. 이것은 무엇을 의미하는 것인가. 그것은 바로 내적 대화에 집중하면서 자신에 대한 정체성을 찾아가는 출구이다. 혼란에 혼란이 혼재된 사회 속에서 자신의 가치관을 세우기란 여간 어려운 일이 아님을 그는 알고 있고, 그 불안함은 '나는 누구이며, 무엇으로 행복할 것인가와 어떻게 살아갈 것인가'라는 고민은 그에게 부풀어 올라 터질 것 같은 머리라는 형상을 떠올리게 했을 것이다. 그래서 만들어진 것이 대두(大頭)이며 자기만의 조형언어로 자리매김하면서 비약(飛躍)된 것으로 보인다. 이것은 비단 자신만의 문제가 아니라 사회의 총체적 문제이기에 그는 〈Everyone〉이라는 부제를 선택하게 된 것이다.

이 시대를 살아가는 모든 사람 〈Everyone〉!

불가에서는 인간의 존재와 존엄에 대하여 '유아독존(唯我獨尊)'을 강조하고 있다. 또한 '자기 자신을 사랑한다는 것은 일평생 계속되는 로맨스를 시작하는 것이다'라고 오스카 와일드(Oscar Wilde)는 말했다. 인간이 자기 자신을 아는 것은 참된 진보의 시작이며, 최상의 행복과 자유를 쟁취하는 위대함이다.

정풍성은 조각가이다. 나무를 오르는 능력으로 물고기를 평가할 수 없듯이, 그는 이

정풍성 〈everyone〉

시대의 시대적 현실을 보여주고자 하는 미술가이다. 다만, 미술의 탐구대상이 인간의 모든 문명임을 감안한다면 스스로의 공부에 더 깊이 매진해야 함을 그는 이미 알고 있으리라.

이 작가에게 기대하건대, 세상 사람이 흔히 공포로 말미암아 그가 행하는 일이 공포의 집합 속에 갇히게 되는 위험이 도사리고 있음을 직시하고, 고통이 동반되는 자신감을 가짐으로써 자신이 이루고자 하는 위대한 과업에 가까이 갈 수 있을 것이다. 그것은 결국 그에게 영예로운 길이 될 것이며, 예술가로서의 믿음으로 채워질 것이다.

사라지지 않는 정체성, 위대한 순수자연_조경옥

조경옥 〈주변이야기〉

미술관 연수차 그리스에 갔을 때의 일이다. 그리스·로마의 신화가 고스란히 잠들어 있는 델피로 향하는 버스 안에서 감동의 눈물을 쏟아내고 있었다. 그 감동의 대상은 인간 문화사에 빛나는 위대한 업적의 결과물이 아니라, 다름 아닌 차창가로 장시간 계속되는 가공되지 않은 자연 상태의 나지막한 벌거숭이산의 모습을 보고서이다. 이처럼 순수한 자연은 보는 이로 하여금 그 자체로 감동의 눈물을 자아내기에 충분했다.

자연의 순수를 추출하는 화가, 조경옥! 가공되지 않은 자연을 재생하여 잃어버린 기억 속으로부터 되찾아 돌려줌으로써 우리에게 감동을 전하는 그가 그러하다.
S. 존슨은 '자연에서 이탈하는 것은 행복에서 이탈하는 것'이라 했고, W. 워즈워드는 '자연은 자연을 사랑하는 자를 결코 배반하지 않는다'라고 했다. 그렇다. 조경옥의 예술세계는 자연 속에 있고, 그곳에서 행복을 누리기에 자연은 자연을 사랑하는 그를 배반하지 않은 것이다. 그뿐만 아니라 '자연은 하나님의 작품'이라 했던 롱펠로우의 말

처럼 그는 숭고한 신의 경지를 그리고 있다.

그가 추구하는 다듬어지지 않은 투박한 순수자연은 우리에게 극대화된 아름다움을 선사한다. 예술이 정신활동으로서의 모방과 재창조, 그를 통한 미를 추구한다는 기본 통념과 감성적 인식 위에 세워진 것이기에, 그의 예술세계는 이러한 예술론적 시각과 일치하는 것이다. 즉 외면세계로부터 주어진 그의 내면세계는 그의 삶과 직접적인 연관성을 갖는다. 다시 말하면 그의 삶에 대한 경험체계에 의해 형성된 필연적 결과물로서의 그의 작품을 구성하는 숭고하고 위대한 자연과 그로부터 생성된 모든 것은 인위적인 미감의 경계를 극복하고 더욱더 형이상학적이고 자연철학적인 미감을 갖게 하는 것이다.

조경옥! 이 작가가 추구하는 순수자연은 세월이 지날수록 점차 소멸하여 가고 있다. 그래서 그의 작품은 우리에게 그렇게 소멸하여버린 순수자연의 소중한 것을 끊임없이 되돌려 주려는 노력을 게을리하지 않는다. 이렇듯 이 작가가 추구하는 예술에 있어서 자연을 표현하는 철학은 꾸밈없는 본래의 자연을 복원하는 개념에 가깝다. 다시 말하면 잃어버린 것에 대한 그리움과 향수, 그것에 대한 경외감을 끌어내어 콘크리트

조경옥 〈주변이야기〉

벽 속에 갇힌 이 시대의 사람들을 감동하게 하는, 그래서 많은 이가 감동하는 영혼을 담아내는 것이다.

그러나 오늘의 화가 조경옥이 있기까지는 수많은 벽을 넘고 또 넘어왔다. 그간의 그의 삶에 있어서 가장 큰 벽은 변화 욕구에 따른 끊임없는 실험과 좌절, 그리고 매너리즘에 대한 의구심을 떨쳐내지 못함이다. 그뿐만 아니라 그가 젊은 시절 탐닉했던 현대미술로서의 실험과 도전은 요즈음 내로라하는 현대미술 작가들과 교류하며 진력했으나 결혼 후 변화의 시점을 맞으면서 막을 내린다. 즉 자신의 체질과 맞지 않는 길을 걸었다. 그것은 기존의 현대미술에 대한 흉내 내기라는 성찰의 결과로써 오늘의 조경옥을 낳은 셈이다.

1989년 김해에 정착하여 풍경화를 비롯한 주변 이야기에 대한 작품 활동을 하던 1996년의 첫 개인전은 선호도가 높아서 모든 작품이 판매되는 환희가 있었다. 그러나 그것은 오히려 그에게 독(毒)이 되어 돌아왔다. 무엇이 그를 힘들게 한 독이었을까? 그것은 아마도 보편적인 미감 추구에 갇혀있는 그에게 현대미술이라는 주류에 대한 미련이 남아 있어서가 아닐까. 그러나 그에게 주어진 스포트라이트와 동시에 찾아온 딜레마의 공존은 자신의 콤플렉스를 극복하기 위한 노력과 공부의 계기가 되었을 뿐만 아니라 다른 것과의 괴리감을 떨쳐내고 오늘날 자신의 것을 찾는 쾌거를 이룬 원동력이 되었으리라 생각된다.

또한, 그가 오늘의 '주변 이야기'에 작가의 모든 것을 걸 수 있었던 것은 김해의 초기 생활과 깊은 관련이 있다. 이른 아침 안개가 자욱한 대나무 숲을 거닐며 낚싯대를 만들고, 해지는 줄 모르도록 낚았던 물고기를 놓아주기를 반복하던 시절, 물 위로 고개를 내밀며 하루가 다르게 생장하는 갈대의 모습과 자신의 발밑에서 피어오르는 작은

들꽃의 생명을 차마 밟을 수 없는 위대한 생명력을 느끼는 순간이었다. 이것이 그에게 처음으로 자연의 숭고함에 경외심을 깨닫는 계기가 된 것으로 보인다. 비로소 내 몸에 맞는 옷을 입고 편안함을 느끼고, 카타르시스를 느끼게 된 것이다. 그러한 성찰의 결과물로 탄생한 그의 주변 이야기를 구성하는 하늘, 산, 강, 들판, 소나무, 허름한 집, 시골길, 길가의 잡초와 야생화 등은 모두가 '신상품'이 아니다. 모두가 오래전부터 있었던 것들이다.

이제 그는 "색채는 그림으로 가치를 지니기 전에 이미 독자적인 언어이며, 그것이 표출되기 전의 여백의 캔버스만으로 하나의 충분한 조형공간이다. 그러나 여러 가지 형태의 공간에 순색과 변화할 수 있는 모든 아름다운 색과 형태를 환상적으로 대비시키고 조화를 구현함으로써 또 다른 세상을 재발견하는 기쁨을 준다"라고 말한다. 신비한 자연의 막강한 힘에서 영향을 받은 그는 그 내용을 색채로 구현되는 예술로 표현하기 위해 진력하고 있다. 때로는 색채의 리듬감에 깊이 빠져들어, 존재하는 모든 것이 색채의 결과물이라 여기며 이 신비한 색 자체를 어떻게 표현할지 고민하는 작가이다.

그뿐만 아니라, 주제에 있어서도 초기와는 크게 다름을 보여준다. 크게 대지와 물, 소나무로 요약될 수 있는 것이 그것이다. 그의 조형세계는 대지(大地) 위에 자연과 그로부터 생성된 인공물로 구축된다. 그에

조경옥 〈주변이야기〉

게 있어서 대지의 기본 개념은 그의 고향 경남 합천 기왓골의 생명력을 품은 황토이다. 땅을 밟고 사는 인간의 자연본성의 그것이다. 사람이 밟는 땅은 곧 생명의 터전이요 길이다. 그래서 그의 작품 속에 표현된 길은 모든 흙이다. 아스팔트로 덮인 길은 어디에서도 찾아볼 수 없다. 그의 유년시절 소를 타고 집으로 돌아오던 길과 합천을 에워싼 둑길을 걸어 다녔던 정서가 고스란히 담겨있는 것이다. 그것은 그의 태생적 토양 탓이기에 그는 둑을 보면 감동적이라 한다. 모두가 그렇듯 생명태동의 원천이요 어머니인 땅은 물을 머금은 산과 그 생명줄로 생성된 소나무, 풀 등을 키워낸다. 그래서 그는 땅이 주는 모든 것이 그의 작품 모티브. 그뿐만 아니라 땅으로부터 생성된 인공물 즉, 질그릇, 투박한 소쿠리 등도 배제되지 않는다.

특히 그의 작품에 등장하는 소나무의 의미는 남다르다. 왜냐하면 그가 유년기에 강에서 멱감고 놀던 솔밭과 선친이 가꾸어 놓은 소나무 분재에 대한 친밀감 때문이다. 투박한 소나무 표피에서 느껴지는 서민적인 정서에 매료되었기 때문이기도 할 것이다.

이제는 옥수(玉水)였던 산골의 웅덩이 물이 탁수(濁水)로 변하고, 손으로 떠 마시던 강물도 먹을 수 없는 척박한 환경이지만 그에게는 순수 자연에 대한 복원 욕구가 꿈틀거리며 표출되고 있다. 그것은 자신의 몸이 자연으로부터 생성된 순수를 기억하고 있기 때문은 아닐까. 그래서 그의 작품을 구성하는 가장 큰 시각적 산물은 소나무와 물이다.

이처럼 많은 이야기가 아닌 작가 자신의 기억재생으로 표출된 결과물, 그리고 주변 이야기를 농축시킨 그의 작품은 이제 비움의 미학을 추구하기에 이르렀다. 이를테면 그림 속의 하늘과 구름 등은 여백으로 남기면서 사유공간을 확보하고, 화면을 가득 채운 다양한 소재들도 사족(蛇足)이 없는 주제만이 명확히 표현되고 있다. 이처럼 그의 작품주제가 함축적으로 녹아 있는 것은 예전의 다중표현적 족쇄로부터 비로소 해방된 것으로 볼 수 있다. 그뿐만 아니라 작품을 구성하는 요소의 단순화를 통하여 그가 전하고자 하는 메시지는 더욱 강해지는 것이다. 이로써 우리는 이제 그의 작품을 통해 관조적인 향기까지 느낄 수 있게 된 것이다.

지금으로부터 1935년 전 베수비오 화산폭발로 영원히 사라진 폼페이…… 외형은 사라졌으나 그것의 정체성은 인류에게 아직도 남아 있는 것과 같이, 사라졌으되 존재하는 혹은 있되 사라져버린 이른바 자연자체가 갖는 위대한 정체성은 영원히 사라지지 않을 것이며, 조경옥이 예술가로 살아가는 한 그의 순수자연에 대한 정체성은 가슴속에 항상 채워져 있을 것이다.

조경옥은 1952년 합천 생으로 열아홉 차례의 개인전을 개최하였고, 서울 예술의 전당, 부산시립미술관, 경남도립미술관, 김해문화의 전당과 뉴저지, 베이징, 후쿠오카, 자카르타 등에서 550여 회의 작품전시를 개최하였고, 대한민국미술대전과 전국 시도미술대전 심사위원을 역임하였다.
1997년이후 경남미술인상, 동서미술상, 미국뉴저지주 저시시티 공로상, 김해미술인상, 남도미술상, 일본 후쿠오카현문화협회장상, 한국미술협회 공로상 등을 수상하였다.
김해미술협회장과 경남미술협회 부지회장, 경남도립미술관 작품구입 심의위원 등을 지냈고, 지금은 김해미술협회와 경남미술협회 자문위원으로 활동하고 있다.

異質의 同質化: 오브제 美學_천원식

천원식은 90년대 초 경남의 청년미술이 활성화되던 시기에 국제교감예술제와 경남 비엔날레를 통해 작품 활동을 시작한 조각가이다.

그 후 10여 년 동안 다각적인 매체와 장(場)을 통해 발표된 그의 작품들과 2001년에 개최된 첫 번째 개인전에서 발표된 작품들은 자연이 제공한 천혜의 조형성에다 작가 만의 이미지 조형이 결합한 예술성 부여를 통해서 나무와 조형에 대한 관계성의 모색 하는 시기로서, 현실에 대한 은유성이 내포된 풍자성을 강조하면서 문화에 대한 기호 와 주술적 이미지가 부각되는 시기로 볼 수 있다.

천원식 〈오아시스를 찾아서〉

자연소재를 통한 그의 상상력에 의한 풍자적 조형성은 아카데믹하면서 실험적인 표현으로 이어져 재료의 선택에서도 목재와 브론즈, 스테인리스 스틸, 돌, 오브제, 도색 등의 조각이 갖는 총체적 특성을 두루 섭렵한 작가로 평가되고 있다.

그의 작품의 근간은 예술이 갖는 여러 요소 중 유년기의 기억을 재생해 내는 경험적 인식에 기반을 두고 있으며, 자연 친화적인 소재와 삶의 주변 이미지를 차용함으로써 사회성과 시대성의 조형적 조화를 시도하고 있는 작가이다.

소재적인 측면으로 볼 때 메뚜기나 반딧불이, 귀뚜라미, 새 등을 소재로 하는 작품들과 자연이미지를 차용한 풍자적 소재인 먹이포획에 실패하는 잠자리나 달려가는 수탉을 소재로 한 작품들을 통해 인간의 삶에 대한 메타포를 담고 있다.

재료적인 측면에서 볼 때도 그가 선택한 소재의 성향과 무관하지 않다. 자연이 숨 쉬는 전통적인 오브제인 삼베를 짤 때 사용되던 북과 바디, 곡식을 담을 때 사용하던 나무바가지, 곰방대, 기왓장, 대나무 뿌리, 유리구슬 등을 현대적 재료인 스테인리스 스틸과 공, 아크릴 등과 공치(共置) 시킴으로써 자연과 인공이라는 이질(異質)을 작품 속에서 공존하는 동질(同質)로 전환하여 새로운 시각적 즐거움을 선사한다.

그에게 있어서 전술한 성향들은 창작의 근간이자 작품제작의 중요한 가설이다. 그러나 끊임없는 연구와 실험을 중시하는 이 작가에게 있어서 어쩌면 이러한 단언은 섣부른 판단일 수 있다.

천원식에게 있어서 작품의 전반적인 특성은 한마디로 〈오브제 미학〉으로 대변할 수 있다. 그에게 있어서 오브제는 창작의 한계를 극복하기 위한 시도적인 매개체로써 나름의 개성을 표출하는 독자적인 조형방식이다.

이 작가의 이러한 조형방식을 통한 끊임없는 시도의 과정을 거쳐 형성되는 인공과 자연이 결합한 독자적인 조형성은 그만의 오아시스이다.

내면의 울림으로 표출된 인간의 정체성_천원식

조각가 천원식은 그가 예술가로서 어떤 모티브로써 무엇을 탐구하는가?
그의 창작모티브는 가시적인 외형보다는 내면적인 세계로서 자연과 인간을 중심으로
우리 주변에서 쉽게 접할 수 있는 모든 생명체와 사물에 이르기까지, 모든 것이 자체
적으로 지니는 위대한 정체성을 구현해 내는 데에 있다. 특히 사회구성원으로서의 인
간관계는 가장 중요한 것이며, 그것은 자신을 둘러싸고 있는 모든 정황으로 말미암은
존재가치를 부여할 수 있는 것에 대한 감사이기도 한 것이다.

그의 작업은 시대의 변화에 따른 기술과 매체의 변화를 수용하면서 작품의 완성도를
높이거나, 작품에 대한 초기의 아이디어에서부터 스케치와 에스키스, 컴퓨터를 이용
한 그래픽, 레이저 절단 가공에 이르기까지 일련의 작업과정에서의 치밀함으로 진행
된다. 이러한 과정들은 철저한 수학적 계산과 정밀도를 고도의 단계로 끌어올리려는
고뇌를 동반하는 작업과정인 것이다.
절곡과 밴딩 또는 판금과 용접 후에 발생하는 흔적들을 말끔히 처리하는 사상(仕上)
작업과 연마의 과정은 일반적인 철조(鐵彫)의 과정이지만 그의 작업기법은 손길을
통해 전달되는 작가의 감성과 혼을 불어넣으려고 일부러 남겨지는 용접자국과 작품
이 완성된 이후의 변성가능성을 최소화하기 위한 우레탄 페인팅의 과정은 천원식 조
각의 특수성에 해당한다고 할 수 있는 것이다.

세상에 존재하는 것은 자연이든 인공이든 구성적일 때에만 비로소 예술로 거듭날 수 있다는 전제를 두고 이 작가의 작품을 보자. 마치 인체를 모델링할 경우 뼈의 연결과 근육의 연결성이 그러한 것과 같이 그러한 기본적 시스템을 바탕으로 가장 함축적인 단순화를 추구하여 디자인적으로 사족(蛇足)이 없는 정수(精髓)를 보여주는 것이 천원식의 조형적인 고집이다.

그뿐만 아니라 작품에 있어서 표현하고자 하는 주제의 이미지를 극대화하기 위해 스테인리스 스틸이나 석재와 대비되는 정열과 신비 등의 은유적 내용에 따른 색채를 도입한다. 또한 하나의 재료를 사용하더라도 표현기법을 달리하여 질감의 변화를 최적화시키는데, 석재의 경우 정다듬과 잔다듬, 쇼트와 연마를 통해 가공이 이루어지며, 스테인리스 스틸의 경우에는 쇼트, 헤어라인, 연마와 착색 등의 다양한 기법이 동원되는 것이다. 그럼으로써 작품이 놓이는 주변 환경과 정황들을 품으며 작품자체와 주변 환경의 융합을 꾀하게 되는 것이다. 또한 오브제를 사용하면 이미 사멸한 대상에 생명을 불어넣는 정크아트적인 발상을 통해서 인식을 전환하는 확장된 사고에 근접하는 창의성을 극대화하는 것이다.

그렇다면 그의 작품은 어떻게 변화되었으며, 어떤 과정을 거쳤는가. 그의 30년을 되돌아보자.

그가 대학시절에 고집했던 F.R.P. 작업은 인체모델링 위주의 구상조각으로 10년 동안 계속되었으나, 자신의 작업이 매너리즘의 늪 속에 있음을 자성하기 시작하면서 인체표현에 대한 집착을 버리게 된다. 그후 1998년 경상남도미술대전에 〈걸인의 꿈〉으로 대상을 수상하면서 인체만이 구상이라는 강박에서 벗어날 수 있었던 계기를 맞이하게 된 것이다.

2001년 개최한 첫 개인전에서 나무뿌리에 문어다리를 조각하거나 곤충의 더듬이를 표현한다거나 표현에 대한 재료의 한계를 극복하면서 자연에 대한 감성을 표출해냈으며, 2003년 두 번째 개인전에서는 원목을 이용하여 조각과 디자인의 결합이라는 실험을 통해 현대인의 발걸음에 대한 이미지를 표현했다. 2005년부터 4년여 동안 브론즈와 스테인리스 스틸에 매료되어 이전과는 확연히 다른 물성으로 현대인들이 희구하는 회귀본능을 은유적으로 표현하기도 했다. 2009년부터는 그때까지 사용했던 모든 재료에다 민예품 등의 레디메이드(Ready made) 오브제를 도입하면서 재료의 한계를 완전히 극복해냄으로써 '재미있는 조각'을 추구하게 되는 변화를 거치게 된다.

그러나 2012년부터는 민예품적인 오브제가 차지했던 자리는 자연석과 같은 차가운 자연물 오브제로 대체되면서 테트라포드(Tetrapod)와 스테인리스 스틸을 통해 당

천원식 〈천상의 선물〉

시에 자신이 처해있던 악연의 관계를 정리하듯 〈악마의 열매〉 등을 제작하면서 작가로서 자신의 삶에 대한 고뇌에 직면하게 된다.

그러나 세상은 언제나 새롭게 시작되는 법! 모래시계를 뒤집듯 매일 새로운 하루하루가 시작되는 것과 같이, 현실을 비워내면서 〈악마의 열매〉는 〈천상의 선물〉로 탈바꿈하였는데, 이것은 무엇을 의미하는가. 그의 삶에 대한 고뇌는 삶에 대한 순리가 되었고, 그것은 그가 몽돌(丸石)에 희망의 나무를 심듯이 자신만의 세계관으로부터 소통에 이르는 세상의 이치를 터득한 예술가로 거듭나는 계기가 되었으리라 짐작된다.

최근에 그가 지향하는 작업방향은 오브제를 넘어서서 조각의 근간이 되는 덩어리(mass)를 중시하며 보다 근원적인 자연을 함축적으로 표현하는 것이다.

주재료는 석재와 스테인리스 스틸이다. 재료적인 면에서는 이전의 작업과정과 흡사하지만, 기법적인 면에서는 확연히 다름을 구사해내고 있는 것을 알 수 있다. 그것은 돌을 사용하는 방법에 있어서는 기존의 기능성에서 탈피하여 연마된 부분과 공기로 모래알을 분사하는 쇼트기법을 통해 하나의 원석에서 두 가지의 질감을 상반되게 표현함으로써 하나의 매스가 두 개의 매스로 보이게 하는 착시를 끌어내는 것이다. 또한, 작품의 좌대(座臺)는 마치 선물을 노끈으로 묶어 포장된 것과 같이 표현하였지만, 포장된 노끈

천원식 〈천상의 선물〉

은 반듯하게 묶인 모습이 아니라 약간의 비뚤어짐으로써 변화를 모색하였다. 이것은 작품자체가 작품을 떠받치고 있는 좌대와 더불어 동일한 작품성을 지니는 것으로써 덩어리성을 강화하며 동시대적 감성을 담아내는 것으로 볼 수 있다.

천원식의 작품은 사실주의적인 구상성을 바탕으로 하고 구체성과 섬세함이 동반되는 성향을 지니지만, 그것들은 오브제 활용에 대한 고민으로 시작된 결정체로써 추상적인 형상을 띠면서 마르셀 뒤샹의 다다(Dada)적인 영향과 개념미술, 포스트모더니즘의 경향이 혼재되어 깃들어있음을 엿볼 수 있다. 지금은 탈이즘 시대이다. 동시대미술로서의 다양성이 중요시되는 시대인 것이다. 이런 관점에서 그의 작품은 과거의 특정한 미술사적 맥락에 영향을 받았으나 그에 얽매여 있지 않음을 알 수 있다. 따라서 그의 작품이 구상적이면서도 사실적이지 않고, 주변의 사물이나 일상에 관한 이야기에 대하여 비판적이지 않으며, 비역사성과 비정치적인 논리 등을 전개하는 것보다 인간의 내면적인 갈등요소를 희망차게 그려내며 긍정으로 재해석하고 있으므로 오늘을 사는 동시대를 표현하는 작가로서 부족함이 없는 것이다.

오늘의 조각가, 천원식은 이미 고교시절부터 용접, 판금, 목공을 배우고, 대학시절에는 가난을 딛고 일어서기 위해 돌을 깨고, 마네킹공장에서 F.R.P.를 뜨고, 공사현장 등을 누비며, 모든 생활의 터전이 되어버린 대학에서의 생활을 통하여 작업에 매진한 탄탄한 밑거름을 가진 작가이다.
그의 삶과 예술에 대한 열정과 도전의식은 일면식도 없는 동아대학교의 조각과 김광우 교수를 찾아가서 조각 공부를 심화시켰고, 겹겹이 둘러 선 고비들과 싸우며 행복을 준비해 온 그는 삶을 치열하게 살아낸 인간으로서의 향기를 지닌 사람이다.

세상의 이치는 고난 뒤에 행운이 뒤따르는 법! 대학졸업 후 마산대학의 공직생활과 경상남도미술대전 대상을 비롯한 굵직한 미술상을 받으면서 대학원에서도 삶과 예술에 대한 열정의 끈을 늦추지 않았고, 대학에서 후학을 양성하기도 했던 그는 태생적으로 척박한 삶의 전쟁터와도 같은 섬사람이기도 하다. 그러기에 고기잡이밖에 할 일이 없는 섬으로 되돌아가는 것은 그에게 지옥과도 같은 것이었을 것이며, 예술가로 살아남기 위한 또 다른 전투를 치르는 전사와도 같은 삶을 살아 낸 것이다. 그러한 수많은 고비와 고비를 넘어온 지금에서야, 그에게 섬이란 비로소 고향이자 스승과도 같고 어머니의 품과도 같은 곳이 된 것이다.

그에게 조각이란 자신이 성장하면서 경험했던 시간을 입체적으로 기록하는 일이다. 그러한 기록은 많은 이들과 공유됨으로써 예술이라는 이름으로 소통하고, 세상을 아름답게 만들어 나아가는 일이다. 그렇기에 프랑스의 철학자 질 들뢰즈(Gilles Deleuze)의 말과 같이 '말처럼 되기의 과정, 새로움에 대한 생성의 과정'이 그의 조각에 관한 생각이며, 현대사회 속에서 무수히 쏟아내는 이미지들이 실재가 되고, 그 실재는 이미지로 환원되는 것과 같이 실재와 가상의 경계 속에서 새로운 이미지를 만들어가는 것이 그의 조각이다.

천원식의 작품세계는 인간과 인간, 인간과 자연이 중심이기에 지극히 인문학적이며, 작품은 이성과 합리와 논리의 과정을 거쳐 표현된 결정(結晶)들로서 그의 작품을 대하는 모든 이들이 각자의 경험과 생각으로 재해석됨으로써 소통하고 공감하는 것이 그가 구현코자 하는 예술철학이다. 그래서 그의 작업은 자신의 삶이요 생활이며, 그림자이자 등대이다.

천원식 〈6·25참전 기념비(창원)〉 천원식 〈충정의 얼〉

천원식에게 있어서의 창작의 기치는 '예술작품은 종족 상의 장벽을 넘어서 비약하는 자유로운 인류의 정신을 나타내는 것이다'라고 말했던 바그너(Wagner, Wilhelm Richard)의 생각과 상관성을 지닌다. 또한 자신의 삶을 기록한다는 측면에서는 '그림은 일기를 쓰는 또 다른 방법일 뿐이다'고 했던 피카소(Pablo Ruiz Picasso)와, '모든 예술의 궁극적인 목적은 인생은 살만한 가치가 있다는 것을 일깨워주는 것이다'라고 했던 헤세(Hermann Hesse)의 생각과도 맥을 같이하고 있기에 세상을 처음으로 보는 것같이 항상 새로운 눈을 가진 예술가임이 틀림이 없는 것이다.

천원식은 1969년 경남 통영 생으로 2001년 첫 개인전을 시작으로 2022년 현재 15회 개인전과 500여 회의 국내외 단체전 및 기획전 활동 경력을 지닌 중견 전업 조각가이다.
1998년 경상남도미술대전과 2000년 합천황강 전국모래조각 대회에서 대상을 수상한바 있으며 문신미술청년작가상, 창원미술협회 창작상, 마산미술협회 창작상 그리고 경상남도미술대전 추천작가상, 경상남도지사 표창장, 한국예총 공로상 등을 수상하였다. 뿐만 아니라 진주교육대학교, 국립창원대학교, 동아대학교에서 2012년까지 후학 양성에 이바지하기도 하였다.
경상남도미술협회 지회장, 창원미술협회 지부장, 경남전업미술가협회 지회장, 경남조각가협회 회장, 전국조각가협회 부이사장, 경남예총 수석부회장, 창원예총 부회장직을 역임하였고, 대한민국미술대전 심사위원을 비롯한 지역의 각종 심사 및 심의위원, 자문위원으로 활동하였다.

기운생동(氣運生動)의 사유미학(思惟美學)_최행숙

작가로서의 인위적 행위의 결과는 이른바 작품이다. 이러한 결과물은 곧 인류사에 기록적인 의미가 있다. 작가가 창작행위를 하기 위한 사고와 이를 시각적으로 풀어내는 방식은 그만의 것이며, 독창성을 전제하고 있다. 이러한 전제조건의 기반이 되는 모든 것은 그의 역사이며, 유기적 관계로서의 상징성을 갖는다. 그뿐만 아니라 그것은 타인에게는 유폐된 것이지만 자신에게는 무한세계의 보고(寶庫)이다.

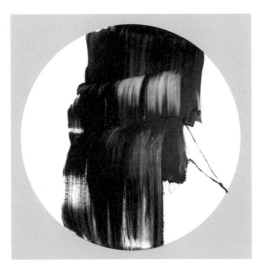

최행숙 〈Vitality〉

20세기를 지나면서 현대미술은 장르의 벽을 허물고, 서구적인 미술 정체성의 해석을 초월하여 정신적 근간을 중요시하는 동양사상에 눈을 돌림으로써 동양인의 토양과 사상 속으로부터 구가되는 관조와 본질에 대한 접근으로 원래의 가치를 복원하고 재생하는 노력이 향상하는 추세에 있다.

일찍이 최행숙은 이러한 상황에 대하여 자신의 예리한 직관

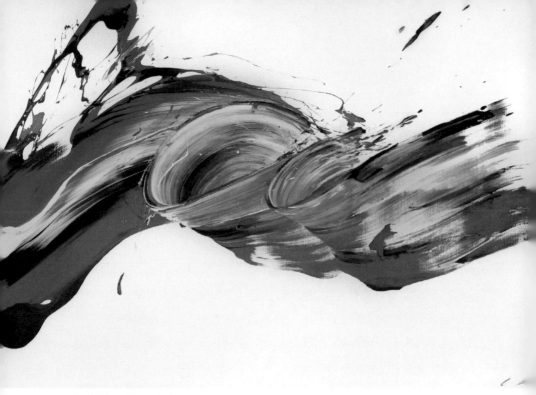

최행숙 〈Vitality on Arirang〉

력을 통하여 꿈틀거리며 반응해 왔다. 그는 도심의 각종 시그널과 인간생활의 주변을 감싸고 있는 무수한 선(線)에 관한 관심을 비구상과 구상계열의 접경을 넘나들며, 선의 생명력과 조형성에 대한 개념을 수용했다.

그는 이 전시에 선보이는 작품들의 조형적 의미에 대하여 '나는 이우환의 완결된 점과 선도 아니요, 오수환의 상형문자나 기호로서의 상징성을 강조한 요소적 성향도 아니며, 이강소의 물 흐르듯 리드미컬한 선에 의한 서정적이고 연상적인 풍경적 요소도 아니다'라고 단호하게 피력했다.

그의 작품세계는 동양적 서화가 갖는 기운생동과 여백이 갖는 사유로부터 기인하는

조형적 사고에 매료되어 동적인 터치와 일필휘지로 형성되는 생동적인 필치로 요약될 수 있는데, 이는 단숨에 그어진 필획(筆劃)에 의해 표출되는 작가의 심성과 의기(意氣)로서의 기운생동이다. 이러한 결과물은 자체적으로 생명력을 가지며, 자체 조형적인 힘을 스스로 가지고 있다. 이는 연상성을 배제한 철저히 독립적인 존재적 가치를 부여하는 것이다. 이러한 결과물의 근저에는 동양적 사유관점과 추상성을 본질적 해석에 접근함으로써 생성된 것이며, 단순성과 간결한 필치에서 자생하는 존재성의 가치 부여에 있는 것이다.

이것은 곧 순발력의 결정체이며, 고요 속의 외침으로 마치 허공에 큰 북을 내려쳐서 울려 퍼지는 강력한 음악적 리듬감을 통한 조형적 자기성찰로 빚어진 결정(結晶)이다.

예술의 본질적 조건은 자유이다. 누구나 그러하듯이 백지상태의 캔버스 앞에서 가장 설렘을 금할 수 없다는 작가의 말을 분석해보면, 무(無)의 상태에서 행해질 자신만의 자유표출에 대한 상상과 기대감에 대한 반증일 것이다. 그동안의 처절하면서도 매너리즘에 빠지지 않으려는 다양한 실험적 창작 활동의 경험과 인간 본연의 통속적 경험들이 찰나와 같은 시간을 통하여 하나로 표출되는 순간, 하나의 단일 조형요소로 응결되어 존재론에 대한 철학적 의미가 부여되는 것이다.

전술한 바와 마찬가지로 그의 작품은 완결된 것도 아닌, 기호적 상징성도 아닌, 서정적 풍경도 아닌 기운생동과 사유미학을 통하여 자신만의 유니크한 조형성을 구가하고 있다. 이것은 그가 수많은 세월 동안 익힌 기본적인 화법 위에 엑기스로 녹아든 '경영위치(經營位置)'와 '골법용필(骨法用筆)'의 결정체이다. 다만 유사한 조형성을 구가하고 있는 전술한 작가들과의 공통점이라면 모노톤을 차용하여 사유 이미지를 배가(倍加)시키고, 동양의 담백한 정신성을 구가하며, 삼라만상으로부터 추출된 모든 색감을 내재하고 있다.

최행숙의 예술적 개념은 서양적 미술론과 동양의 선(禪) 사상을 접목함으로써 기존 관념을 파괴하고, 반성과 관조, 몰입을 통한 수행이자 정신혁명의 과정으로 빚어진 결과물로 보아야 하며, 그의 작품들은 자유의지를 통하여 인간의 생각과 행동을 방해하는 유·무형의 것들에 대한 끊임없는 부정을 통해 이루어질 수 있는 성질의 것임을 뒷받침하고 있다.

따라서 그의 예술적 개념표출은 마치 가슴속에서 터져 오르는 제어 불가능한 음악적 리듬의 표출이며, 이것은 인간과 공존하는 무수한 실체와 무형적 사유(思惟)가 복합된 그만의 리얼리티이다. 그뿐만 아니라 그의 작품세계는 항상 개성적이고 자율적인 내적 질서 아래 독특하고 새로운 세계를 향한 자유를 실현하고자 하는 역동적인 힘이 존재하며, 정열과 황홀의 순간이 가득한 세계이다.

최행숙은 1957년 경남 고성 출신으로 1981년도에 발표한 작품을 시작으로 현재까지 뉴욕과 서울을 비롯해 개인전 23회, 300여 회의 그룹전과 기획전에 초대되어 전시하는 등 국내외에서 활발히 활동하는 중견 작가이다.

최행숙 작가의 작업은 붓이 지나간 흔적이 작품의 주제이며, 자신 안에 내재한 수많은 생각과 지금까지의 실험적인 작업 과정에서 나온 산물을 단숨에 쏟아 부은 일필회화이다. 선으로 공간의 구도를 만들어내고, 붓에다 온몸을 실어 일필, 일획에 모든 것을 응축해 최상의 텐션으로 선을 긋는다. 최행숙 작가는 고도의 집중력과 절제된 행위로서 움직임을 표현하지만 일말의 우연성으로 물감이 튀어가거나 붓의 흔적을 허용하여 강렬한 에너지 가진 조형을 완성한다. 서양의 질료인 아크릴 물감을 사용하지만 현대의 물성과 행위성을 전통적인 정신과 양식으로 융합하여 직관적으로 표현한 모노크롬 회화 〈Vitality〉와 오방색으로써 우리의 아리랑 민요를 회화로 표현한 〈Vitality on Arirang〉이 있다.

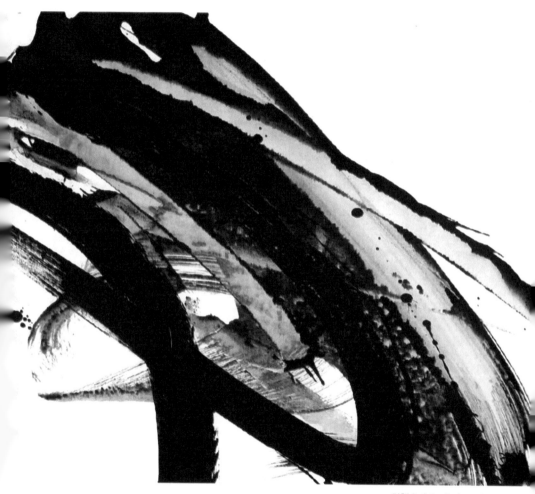

최행숙 〈Vitality〉

치유와 안식의 자연미학 _하지혜

누가 푸름을 자유라고 하였던가
누가 그것을 하늘이라고 하였던가
얼기설기 채워진 얼룩들은 어느새 사라짐을 반복하고
그러다가 눈시울을 가리면서 또 사라져버린다
반으로 나누어진 하늘은 창밖의 그것인가
아니면 두 개의 세상을 엿보는 것인가
그 모양은 변화무쌍한 세상을 닮아
때로는 비가 되어 내리네

오 나의 비여
오 나의 생명이여
세상의 소용돌이 속에서
나를 일으켜 세우는 힘이여

때로는 솜사탕으로
때로는 물빛에 여울지는 춤의 모양으로
때로는 빛나는 보석으로

우리를 안식의 정원으로 부르누나

그곳에는 우리들의 상처가
화석처럼 새겨져 있고
우리들의 기록들이
빳빳이 고개를 쳐들고 바라보누나
하얗게 삭아버린 나의 나무는
이제 우리가 흘린 눈물을 마시며
새롭게 태어났구나

*윗글은 작가 하지혜의 그림을 보고 느낀 감흥을 시화(詩化)한 것이다.

하지혜는 어떤 작가인가?

21세기라는 초현대사회에 접어들면서 가속화된 사회 전반의 구조적 해체는 이전 세기말에 겪었던 해체와는 확연히 다른 의식적 양태를 보인다. 그것은 근대 이후 20세기 말에 이르는 해체는 부도덕과 비윤리 혹은 비상식과 반사회적인 인식이 강했다면 지금은 어떠한가. 인간 자체의 독립적 존재감과 존엄, 그리고 그에 수반되는 자유의지 등이 복합적으로 작용하여 이것이 이제는 부도덕하거나 반사회적인 것이 아님이 되었다. 그러나 예나 지금이나 이러한 관계의 해체를 통해 겪어내어야 할 고통과 시련은 한 사람의 인생 전체를 흔들만한 파괴력을 지니고 있다. 그럴 뿐만 아니라 그러한 해체로 인해 삶에 대한 모호한 경계의 폭은 훨씬 더 넓어져 있다. 경계의 폭이 넓어질수록 방황의 늪도 넓어지는 것이며, 이러한 방황은 판단력 부재라는 부작용을 낳는다.

필자를 포함한 50%에 육박하는 수많은 사람은 해체 이전의 결합적인 상황으로부터 촉발된 이러한 경험이 있다. 이러한 경험은 또 다른 경험을 양산하고, 삶에 대한 고통과 시련의 두께를 강화하며 현대인으로서의 강력한 인내와 지혜를 요구하는 것이 작금의 사회현실이다.

그것을 겪어내는 사람이 예술가라면 어떨까. 20세기 세계 최고의 예술가로 등극한 피카소와 영국의 문호 오스카 와일드는 '예술은 슬픔과 고통을 통해 나오는 것이며, 그

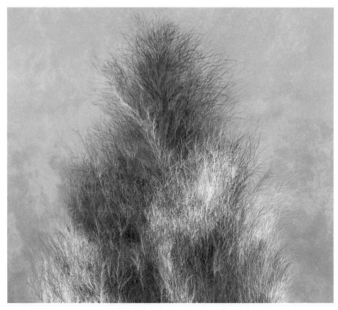

하지혜 〈푸른 풀〉

슬픔과 고통은 인간이 가질 수 있는 정서 가운데 최고의 것이고, 동시에 모든 예술의 전형이요, 시금석'이라 했다. 고통스러운 슬픔으로 가슴에 상처를 입고, 슬픔에 마음이 혼란스러울 때, 예술은 은빛 화음으로 빠르게 치유의 손길을 내미는 법이다. 그뿐만 아니라 깊은 고뇌와 비밀스러운 탐색, 비밀스러운 회환이 없이는 성숙에 이를 수 없다. 그래서 우리는 고통에서 도피하지 않고, 고통의 밑바닥이 얼마나 감미로운가를 맛보아야 한다. 이러한 고통은 인간을 생각하게 만들고, 생각은 인간을 지혜롭게 만들며, 지혜는 인간을 인내하게 만드는 것이다. 그러한 고통의 바로 한가운데에는 아무리 심한 고통도 와닿지 않는 피안지대가 있다. 그리고 그곳엔 일종의 기쁨이 자리 잡은 것, 그것이 어쩌면 예술의 도달점 내지는 쉼터가 아닐까.

그림으로 자신의 삶을 피력하고자 하는 작가 하지혜, 그는 필자가 전술했던 상황 즉 시대와 사회가 만들어낸 여건에 고스란히 노출된 채 어딘가에서, 많은 것을 삼켰다. 그것이 오늘날 화가 하지혜의 존재 이유다. 그러한 존재가치는 자신의 경험체계 속에서 비롯된 견딜 수 없는 충동으로 예술이라는 이름으로 발현되고 있다. 이것은 마치 자신의 삶이 학문과 예술의 관계처럼 폐와 심장의 상조로 안정의 자리에 있는 것이다. 그러므로 그는 이제 예술가로서 예술 중의 예술, 표현의 찬연한 아름다움, 그리고 그림의 빛에서 발하는 광휘로움을 단순과 담백이라는 이름으로 토해낼 것이다. 이로써 모든 예술의 궁극적 목적인 살만한 가치를 일깨우고, 그것으로부터 더 없는 위안을 받게 될 것으로 보인다.
그뿐만 아니라 자신의 내적인 의미를 보여주는 꿈의 세계를 향해 미지로부터 앎에 도달하게 될 것이다. 그의 그림에 나부끼는 풀과 나무와 구름, 하늘 도랑의 여울 속에 깃들어 있는 음악이 세상 사람들의 귓가에 다가가고 있는 것처럼……

하지혜 〈구름에 풀 한다발〉

작가 하지혜는 시공을 초월한 개념적 정원을 그리는 작가이다.

정원으로서의 하늘은 이 작가가 지향하는 아름다운 세상에 대한 희망적인 메타포이며 대안이다.

이러한 메타포는 소통과 치유라는 과정에 관한 이야기로써 정원을 구성하는 요소들의 끊임없는 변화는 곧 생성과 소멸의 반복, 즉 윤회적인 메시지를 부여하는 것이다. 보편적 개념으로서의 하늘은 인간의 소망출구이자 신화적인 간접경험을 생산해내는 절대적 대상이기도 하다. 이 세상 우주만물은 끊임없이 변화한다. 우리가 사는 건물도, 도로도, 사회와 시대도, 심지어는 나 자신의 몸과 정신까지 유무형의 모든 것은 이 시각에도 변화를 거듭하고 있다. 그럼에도 불구하고 하지혜는 영원과 불변이라는 키워드를 꺼내 들었다. 그것은 자신의 그림이 생산해내고자 하는 가장 중요한 메시지 즉 미학적 개념을 성립시키기 위함으로 분석할 수 있다.

그렇다면, 이 작가는 그의 예술을 통하여 어떤 철학적 이야기를 하고 싶어 하는 것일까. 그것은 바로 말하자면 '삶'이다. 조금 더 확장해본다면 '인(人)+간(間)'이다. 경계적인 관계성을 가진 이 어휘는 인간의 삶이 희로애락의 경계를 넘나들며 고통의 점철과 치유의 반복이 동반됨을 의미하는 것이다.

그러나 삶을 노래하고자 하는 그의 그림에는 그 어디에도 인간의 삶과 모습은 찾아내기 어렵다. 왜냐하면 자연과 그 현상이라는 매체를 통한 고도의 은유 방식으로 삶에 대한 치유를 이야기하고 있기 때문이다.

조형적 가치와 미학적 가치에 대한 견해

그렇다면 그의 그림에서 느낄 수 있는 조형적 가치와 미학적 가치는 어떻게 보아야 할까. 철학박사 심귀연의 지난 서평에서도 언급된 바와 같이 겹겹으로 쌓아 올린 한지와 채색의 중첩은 인간의 삶에서 필연으로 만나는 고통과 그 기억으로 은유 되는 것이고, 그것은 미술학에서 말하는 조형론적인 시각의 확장해석으로 간주할 수 있다. 그뿐만 아니라 창작자의 손길을 통해 화면에 부여되는 내적울림은 감상자의 시각적인 그것과는 차원이 다른 것으로써 오로지 창작의 과정에서만 느낄 수 있는 감성과 비논리의 세계인 것이다. 이러한 울림을 통해 발현된 조형성은 감상자의 경험체계와 상상력, 그리고 시시각각 변화하는 감정의 움직임에 따라 재해석되면서 치유의 효과를 내는 것이다.

또한 그가 사용하는 한지나 물성적 질료들에 관한 관심은 이 작가가 전하고자 하는 미학적 가치와는 깊은 관련성을 부여하기가 어렵다. 왜냐하면 이 작가의 예술적 목적은 미학적 가치에 있으므로 잡다한 요소들에까지 갖가지 의미를 부여하는 것은 사족(蛇足)과도 같기 때문이다.

그래서 '돈 버는 것도 예술이고, 일하는 것도 예술이고, 좋은 사업을 하는 것은 최고의 예술이다'라고 말한 앤디 워홀이나 '모든 인간은 예술가다'라고 말했던 요셉 보이스의 논지는 우리가 생각하는 그런 단순한 세계로서의 예술이 아니라 철학적 가치가 부여되었을 때의 얘기가 되는 것이다.

한편, 이 작가가 지향하는 또 다른 조형적 수단은 청색에 관한 관심과 해석이다. 이 작가의 청색은 자유와 희망이라는 보편적인 상징성을 초월하여 생명 에너지의 근원적인 소스로서 단순한 블루의 카테고리를 뛰어넘는다. 이러한 개념은 모든 것의 시발(始發)이 되는 것으로서, 인류발전의 기초적이며 가장 중요한 원천이 되는 것이 예술인 것과 다름이 없다. 그러한 그의 작업에서의 근원을 따져본다면, 10년 전 석사학위 청구전에서는 화획(化劃)이라는 주제로 전시를 했었는데, 그림에 있어서 필획(筆劃) 즉 필흔(筆痕)이라는 것은 미술사가 시작되지 않은 시대부터 지금까지 수많은 작가에 의해서 셀 수 없는 다양한 기법으로 구사됐다. 다만 바탕의 질료에 해당할 수 있는 닥종이 그 자체가 물감을 대신하여 소조적(塑造的)인 방법으로 시간을 축적하듯이 쌓아 올린 질료를 통해서 생성과 소멸이라는 이야기를 하고 싶었던 것으로 보인다.

그러나 금세기는 미술이 형식의 역사였던 지난 세기와는 완연히 다른 관점에서 보아야 하는 시대이다. 만약에 지난 세기의 관점에서 미술의 형식이 주요소라면 이 작가의 작업이 조형적인 시각에서의 평가가 주가 될 것이며, 미학적 평가는 뒤로 밀릴 것이다. 따라서 필자는 조형적 요소를 완성하는 일체의 키워드에 집중할 필요성보다는 시대와 사회가 요구하는 미학적인 관점에서 이 작가를 바라볼 것이다.

하지혜 예술의 방향성과 비전

그 후 10년이라는 시간 동안 어떻게 변해왔는가가 이 작가를 바라보는 핵심적인 관점이다. 그가 다루었던 모티브와 메시지는 일관성 내지는 항상성을 가지고 있다. 그가 유지해 왔던 또 하나의 일관성은 자연으로부터 얻은 모티브를 유지하며 그에 관한 연구를 지속하는 것이었다. 예술이 하나의 작품이라면 자연은 그 질료로써 다윈의 말처럼 '비약이 없는 자연 그 자체'를 존중하고 차용해온 것으로 볼 수 있는 것이다.

하지혜 〈구름에서 피어난 풀〉

이러한 관점에서 본 하지혜는 자신이 자연의 한 꼭지로서 자연을 바라보며 자신과 어떻게 다른지 혹은 어떻게 같은지에 대한 자성으로 자신의 정체성을 회복하면서, 자신이 가장 잘 할 수 있는 표현방식으로 그림을 선택한 것이며, 창작의 주체로서의 자신은 스타일리스트와도 같은 입장을 견지하고 있다. 따라서 작가 하지혜는 지금, 이 순간(Now here) 자연에 대한 스타일리스트로서 삶의 주체가 자신임을 명확히 하면서 그것을 실천해 가는 과정을 시작한 세상에 하나밖에 없는 독자적인 존재이다. 그러한 그가 차용한 자연의 모티브는 대략 풀과 하늘, 그리고 구름이다. 이러한 모티브들은 전술한 바와 같이 사족에 불과할 수도 있지만 어떤 의미를 담고 있는 것인가.

작가 하지혜가 차용한 자연의 모티브들은 존재론적인 상징적 이미지로 은유 되는 것이고, 자신이 저절로 나이를 먹듯이 혹은 죽지 못해 살아왔듯이 모든 것은 저절로인 무위적인 자연성을 보여주고자 하는 요소들이다.

따라서 이 작가가 표현하고자 하는 풀은 치유의 대체제로써 영원한 치유가 요구되는 어머니에 대한 사랑의 배려이다. 그러면서도 그다음 치유의 대상은 곧 자기 자신이지만 이러한 치유 효과는 모든 감상자와 공유로서 소통하고자 하는 핵심 키워드이다. 또한 그의 하늘은 자신을 지켜봐 주는 존재인 동시에 치유와 안식의 정원이며, 존재에 대한 규명을 부여하기 어려운 구름의 의미는 변화무쌍한 과정을 거듭하여 비를 내리게 함으로써 새로운 생명을 생장시키는 물의 의미이자 치유 이전에 설움을 쏟아내듯 흘려보냈던 눈물의 기록이다.

인간에게 있어서 자연이란 자연을 따르는 것이 곧 선(善)에 도달하는 것이고, 행복을 구현하는 것이며, 우울함에서 탈피하는 것이다. 그러면서도 자연은 비논리이고 구도적인 입장에서는 신(神)이자 신의 예술이기도 한 것이다. 그러기에 자연은 신의 작품

이며, 역사는 인간의 작품이다. 그러나 이러한 자연의 섭리는 때로 슬픔을 요구하기도 하지만 그 슬픔 뒤에 공허해지기도 해서 자연을 누리는 우리에게 슬퍼해서는 안 된다고 말할 수 없다. 독일의 화가 에른스트와 프랑스의 사상가인 몽테뉴는 '자연의 진실과 단순은 언제나 중요한 예술의 궁극적인 기초이며, 그러한 자연이 우리에게 가장 먼저 권고하는 것은 화해'라고 피력하면서 자연과 예술 그리고 인간의 상관관계를 역설하였다. 이러한 패러독스는 작가 하지혜가 지향하는 예술세계이며, 그럼으로써 인간과 자연의 합일화에 도달하려는 노력의 과정이자 그가 걸어가야 하는 길이 될 것이다.

하지혜는 1982년 진주 생으로 경상국립대학교 미술교육과와 같은 대학원 미술학과에서 회화를 전공했다. 2011년 경남문화예술회관에서의 첫 개인전 〈화획(畵劃)〉을 시작으로 리미술관과 한전아트센터, 남송미술관, 소전미술관 등지에서 〈하늘정원〉, 〈Blue another blue〉, 〈초록:별〉, 〈녹(綠)〉, 〈초색다(草色多)〉 등의 주제로 일곱 번의 개인전과 80여 회의 단체전을 개최하였다.
희망을 부르는 생성과 소멸, 그리고 생명에너지의 공존 등에 대한 탐구에 관심이 깊은 작가로서 자연과 예술, 인간의 상관관계를 통한 합일을 추구하고 있다.

비약(飛躍) 없는 자연의 노래 _홍말수

경상북도 의성에서 막내로 태어난 홍말수는 산골과 평원, 시냇가를 누비며 뛰어놀았던 유년기 추억의 조각들을 붓 터치 하나하나로 대체하여 되살리고 있는 수채화가로서 수채화가 갖는 물빛의 투명함에 매료되어 있으며, 그것은 마치 자신의 기억 속에 존재하는 것을 거울을 통해 볼 수 있는 가상적인 모습으로 재생시키고 있다.

우리의 삶의 주변을 이루고 있는 자연의 탄생과 존재를 경외감으로 변환시켜 그림으로 표현하고 있는 홍말수는 자연성 그 자체의 조형성과 더불어 자신에 의해 재해석된 것들을 재구성하여 자연성에 대해 조화로움을 극대화하고 있는 화가라고 할 수 있다. 그렇게 표현되는 모든 조형요소들은 각각의 의미와 정체성을 지니며 은유적인 상징성을 갖는 것으로 어떻게 감상자와 공감대를 형성할 수 있는가에 대한 가능성을 시사하고 있을 뿐만 아니라, 자연의 존재는 빛에 의해 그 드러남을 극대화하고 있음으로써 인간에게 주어지는 예술적 쾌감을 줄 수 있다는 가정 하에 회화로써 표현할 수 있는 범주를 빛의 개념으로 표현하는 것이며, 빛은 곧 색이라는 의미를 내포하고 있다.

따라서 그는 자연 속에 내포된 각각의 표현대상에서 미적가치를 찾아내고, 회화적 방식으로 재구성하여 자연이 갖는 본질적인 가치와 더불어 구현되는 하모니즘을 표출하고자 한다. 또한 작품의 개별적 주제에 따라 그 형식과 내용이 다양한 변화를 보이면서 수채화의 물맛, 투명색감이 주는 신비성 등을 다각적인 시각에서 해석하고자 하는 것이다.

홍말수는 그림을 통해 무엇을 이야기하고자 하는 것인가. 그는 자연에 대한 모티브를 통해 회화로 표출되는 과정과 그 결과물에서 행복과 평안을 구현하고자 한다. 그런고로 그의 그림은 항상 밝은 색감과 맑고 투명한 느낌을 표현하기 위해서 일획에 의한 엷은 붓질을 구사하는 것이며, 이것은 자신의 담백한 인성적인 성향에 따른 인간상과 닮았다. 이러한 성향은 서예가였던 부친의 유전자를 물려받은 까닭으로 화면을 채우

홍말수 〈결실〉

고 있는 대부분의 붓질은 마치 서법의 일획적인 특성을 드러내고 있다. 그뿐만 아니라 그렇게 갈필로 형성된 붓 터치와 수묵화적 특성이 있는 번짐의 효과는 창작자로서 희구적인 쾌감의 표출수단으로, 결국 자신이 추구하는 즐거움과 행복에 대한 표출방식이며, 그것을 지탱하고 있는 다양한 색감은 곧 자연대상이 품고 있는 기류(氣流)의 색감이자 자연과 호흡하는 숨결이다.

한편 홍말수의 그림 속에 등장하는 모든 표현대상들은 조합에 의해 전체를 구성하고 있지만, 각기의 독자적 객체성 발현을 추구하기 때문에 표현대상물이 서로에게 영향을 끼치지 않도록 의도하고 있는데, 그것은 객체의 정체성(identity)에 대한 주목이며 그렇게 탄생한 그림은 개체로서의 존엄을 이야기하고자 하는 결과물이다. 즉 서로에게 영향을 끼침에서도 본래의 이질성(異質性)을 지키고자 하는 것이다. 예컨대 붉은색 옆에 파란색이 공치(共置) 되면 붉은색에는 파란빛이 반영되고, 파란색에는 붉은색이 반영되어 보랏빛의 기운을 느낄 수 있는데, 그것을 화면 자체의 채색에서 드러내기보다 색감이 갖는 상대적 영향성에 의존하고 있다. 그러한 상대적 영향성은 감상자의 감성과 시각에 따라 재해석되기를 바라는 것으로 볼 수 있는 것이다. 그러나 그러한 표현방식이 조형론적인 시각에서는 비합리 내지는 비논리적인 것이 될 수 있는 위험을 동반하고 있음도 간과할 수는 없으나 작가로서의 창작의도가 그러하니 그것마저도 존중할 수밖에 없는 것이다.

또한 그의 풍경화는 드넓은 공간성 확보에 주력하고 있음을 엿볼 수 있다. 그것은 그의 화면이 주제를 강조하기 위해 비워지는 공간들이며, 때로는 사유적으로 때로는 치유적으로 작용한다. 그러한 그것은 사유이든 치유이든 자신에 의해 표출되었지만 결

국은 자신을 포함한 모든 감상자의 몫이다.

홍말수는 사신이 기원하는 것, 즉 기복(祈福)의 수단으로 차용된 꽃과 풍경이 모티브의 대부분이며, 이러한 소재들은 시각적으로 미적감흥을 주는 것들을 마치 채집하듯이 하여 선택된 것이다. 그것은 작품 안에서보다 이미 작품제작 이전에 표현대상과 감정이입의 절차가 선행된 것으로 볼 수 있는 것이며, 그것은 작품제작 과정에서도 연결성을 지니며 드러나고 있다. 따라서 그는 작품 소재의 선정에서부터 표현의 결말에 이르기까지 깊은 사유를 필요로 하지 않으며, 오로지 시시각각으로 변화하는 자신의 감흥과 자연의 감흥과의 조우로 빚어지는 미적 쾌감을 중시하고자 한 결과물로 보인다.

따라서 그가 선택하는 모든 모티브는 인간이 본래 자연이듯이 자신이 원하는 순간순간의 만족감을 지향하는 대상이며, 그렇게 조합되어 완성된 그림은 자신을 드러내는 수단으로 여기고 있다. 다시 말하면 모든 상황에서 주어지는 조건들 즉 표현대상들이 언제나 자신을 즐겁게 하는 것이라면 그는 그것을 그린다. 또한 그것은 이미 주어진 순수로서의 자아를 표출해내는 과정이기에 감정의 변화에 따라 드러나는 감성표출의 결정체들이다. 그렇게 선택받은 자연소재의 구성은 작가로서의 상상에 의한 재구성에 따른 것이며, 창작자 자신에 의해 변화되는 재배치적인 자연상(自然像)이다.

홍말수 〈음률〉

누군가가 '자연은 질료이고 예술은 작품'이라고 자연과 예술의 관계를 피력했다. 영국의 생물학자 다윈(Charles Robert Darwin)의 말대로 '자연에는 비약(飛躍)이 없다'라고 한 것과 같이 주어진 자연 그 자체에서 논리를 찾는 것은 어리석은 노력에 불과한 것이며, 인간의 감정도 마찬가지로 자연과 만날 때 가장 순수하고 빛나는 것이다. 이렇듯이 홍말수의 그림이 그러하고 그가 대하는 자연이 그러하며, 자신이 인간으로서 삶을 대하는 자세가 그러하기에 전술한 바와 같은 맥락으로 풀이될 수 있을 것으로 분석된다. 이러한 관점에서 본다면 홍말수의 그림은 지금의 상황에서 크게 벗어나지 않으리라고 예상될 뿐만 아니라, 자연에 둘러싸인 채 그 속에 파묻혀서 그 에너지를 표출하고자 지속해서 노력할 것이며, 그것을 자신의 예술로 여길 것은 자명한 일이다.

홍말수는 1965년 경북 의성에서 태어나 2008년부터 창작 활동을 시작하여 개인전 7회와 부산KBS 방송국 초대전 외 다수의 단체전을 개최하였다. 대한민국미술대상전에서 입선과 최우수상, 경남여성미술대전 특별상과 국제문화미술대상전, 김해미술대전, 여성작품전시회에서는 특선을 수상하였고, 개천미술대상전 입선과 경남미술대전 입선 5회를 하였으며, 성산미술대전 특선 및 입선 6회를 하였다.
현재 한국미술협회, 경남창원미술협회, 경남예술나눔작가협회 회원으로 활동 중이다.

홍말수 〈음률〉

신내폐외(愼內閉外)로부터 생성된 단순과 절제_홍영미

신내폐외(愼內閉外)! 장자(莊子)는 재유(在宥)편을 통하여 신내폐외에 대하여 다음과 같이 표현했다.

'헌원씨(軒轅氏) 즉 황제가 광성자(廣成子)를 찾아가서 양생의 도리를 묻자, 대답하기를 "지도(至道)의 정수는 요요명명(窈窈冥冥)한 것이요, 지도의 극치는 혼혼묵묵(昏昏黙黙)한 것이다······ 그대는 내부를 단속하고 외부를 폐쇄하라. 지각 활동이 많으면 몸을 상하게 마련이다(愼女內 閉女外 多知爲敗)······ 나는 일자(一者)를 계속 간직하며 조화된 경지에서 살아왔다(我守其一 以處其和). 그래서 1200년이 되었지만, 몸이 아직 쇠하지 않은 것이다"라고 하였다.'

아호가 신내(愼內)인 홍영미! 이 작가는 아호의 유래가 의미하는 삶을 지향한 탓에 우리 주변의 많은 이들은 그에 대하여 잘 알지 못한다. 그것은 어쩌면 숨을 수도, 숨길 수도 없는 이 시대에 현대문명의 각종 이기로부터 동떨어져 자신만의 세상 속에 갇혀서 자기만의 감성을 표출하고 사는 작가이기 때문인지도 모른다. 그러나 그는 이제 지천명을 넘긴 나이임에도 불구하고 첫 번째 개인전시를 통하여 세상과도 교감하려 한다. 그가 내부교감의 과정을 넘어서서 세상과 교감하려는 것은 오랜 세월 동안 익히고 연구해 온 예술수업의 결과 때문으로 볼 수 있다. 그뿐만 아니라 그는 고 박정희 대통령이 비경으로 극찬했던 옛 창원의 양곡에서 태어나 삼절(三絶)에 능하고 부농(富

農)이었던 엄격한 부친의 영향을 받아 유년시절부터 자연스럽게 서화를 익혀온 타고
난 예인이기도 하기 때문일 것이다.

그러한 환경에서 자란 그에게는 옛 기억에 대한 그리움이 서화로 표출되기까지 끊임
없는 자유의지와 욕구가 있었으나, 그의 아호처럼 외부로의 표출을 억누르고 살아왔
던 자제가 있었다. 이제 그는 스스로 자신을 묶어 놓았음이 내공이 되어 마침내 반복
적으로 표출됨으로써 늦은 나이임에도 불구하고 자기의 본성을 찾아가는 과정에 들
어서 있는 것이다.

그는 여느 예술가 못지않은 감성적인 사람이다. 그의 예술가적 감성은 자신이 경험했
던 유년시절에 대한 그리움에 집착해 왔기 때문은 아닐까. 그러한 그리움의 결정적인
매체는 자연이며, 그를 둘러싼 풍경들이다. 그래서 그는 그것에 대한 기억 속에서 늘
오늘을 산다. 그가 이처럼 풍경화에 집착하는 것은 유년시절 시골에서 느꼈던 겨울 산
속의 포근함과 가을과 겨울의 들녘의 정취를 다시 되돌아 '바라봄'을 위해서다. 이 바
라봄은 그의 고독을 치유하는 절대
적 수단이자 관조이며, 그의 고독은
작품 속에서 여실히 드러난다. 풍경
속에 등장하는 나무도 한 쌍이요,
집들도 대개 그러하다. 즉 단순하다
는 얘기다. 그러한 단순 소재들은
자신의 메타포이기도 한 것이다. 따
라서 화면을 구성하고 있는 모든 소

홍영미 〈연두가 봄이 되다〉

재도 구차한 설명적 요소는 배제된다.

그는 삶도 단순해야 한단다. 그래서 바람을 좋아한단다. 그러한 단순함은 그의 작품을 통해서 대개 일필휘지적인 붓놀림으로 결정된다. 강력한 필치로 구축되는 텅 빈 곳들은 자신의 고독을 위로하는 공간이며, 어두운 터널에서 밝은 세상으로 나가려는 의지적인 공간이기도 한 것이다. 따라서 그의 작업과정에서 중요시하는 감성적 처리는 자신만의 감각적 메카니즘으로 표출된다.
그의 작품이 단순함을 추구하는 현상은 예컨대, 산을 그리면 한 번의 붓질로 완성된다. 산이 품은 수많은 생명들과 집적체들이 존재하나 표현하지 않는다. 바람이 눈에 보이지 않으나 존재하는 이치와 일맥상통한 것이다. 이것이 바로 이 작가가 바라보는 자연의 정체성에 대한 자신의 철학이다.

그의 작품이 추구하는 것은 선(禪)이다. 이것은 그에게 있어서 선(善)이요, 자유이자 그가 추구하는 진리다. 그것이 참 자아란다. 위선으로 살아가는 삶은 거짓 자아이다. 그래서 그는 바람의 자유로움을 노래하고 그렇게 살고파 한다. 그러나 그는 스스로의 삶에 대하여 자유롭게 얘기하지 않는다. 그것은 아마도 외부와 단절된 자신만의 공간에서 모든 시간을 보내면서, 자신을 억압하고 살아왔기 때문은 아닐까. 그래서 자신감도 없단다. 다른 사람은 끌어안을 수 있으리만치 따뜻한 그가 무엇 때문에 자신에게만 철저히 사랑을 쏟지 못했을까. 그래서인지 자신이 아무것도 가진 게 없는 빈껍데기란다. 이제 지금의 틀에서 벗어나고파 하며, 군더더기 없이 살고파 한다. 이러한 일련의 삶의 방향들은 그가 지향하는 인간적인 본연의 모습이 어떤 것인가를 가늠케 해주는 대목이다.

게리 스펜스가 '자유롭게 피어나기. 이것이 내가 내린 성공의 정의다'라고 했듯이 이제 그는 칸트의 말대로 '자유란 모든 특권을 유효하게 발휘시키는 특권'과 일차적인 성공을 얻은 셈이다. 뿐만 아니라 '자유, 인간은 태어났을 때는 자유다. 그러나 그 후 도처에서 쇠사슬로 묶인다'라는 루소의 명언과 같은 삶의 굴레에서 벗어날 것이다.

홍영미 〈내고향 겨울〉

홍영미는 오랜 세월 동안 수업했던 회화의 전반(全般)과 자기성찰의 과정을 거침으로써 자신만의 세계를 구축하면서 자유개념에 대한 범주를 넓혀 왔다. 그래서 지금 그의 그림은 나름의 자유로운 생명력을 지니고 있다. 그는 '예술은 미칠 광(狂)이며, 고독하므로 그림을 그릴 수 있을 뿐만 아니라, 그 에너지는 사랑에서 기인하는 상상력이 있으므로 예술이 가능하다'라고 했다. 이제 그는 예술의 카테고리 속에서만큼은 누구 못지않은 자유를 얻은 사람이다. 이로써 그의 삶은 그의 또 다른 아호 「시연(是然)」의 의미와 맥을 같이 하는 것을 예고하는 것이며, 예술을 통하여 인생의 2막을 시작하는 계기가 될 것으로 짐작된다.

홍영미는 1962년 창원 생으로 서예가로서 활동하다 그림에 입문하여 여섯 번의 개인전과 다수의 단체전과 초대전을 가졌으며, 현재는 한국미술협회, 창원미술협회, 화중담소 회원으로 활동하고 있다.

경계에 표류하다_황규원

작가 황규원은 버스를 타고 간다. 움직이는 버스 안에서 자신 속에 있는 경계(境界)를 느끼며, 자신이 속도와 정지라는 경계 속, 혹은 이편과 저편에 있음을 알아차리지만, 그는 목적지를 인식하고 있다. 그러나 그것마저도 분명치 않은 경계를 넘나들며 그는 의문을 생산하고 사유를 시작한다. 그러한 경계 안팎을 넘나드는 나와 우리는 누구인 가에 대한 끝없는 질문은 이 시대를 살아가는 우리들의 정체성, 즉 자존(自存)에 대한 자문(自問)을 거듭하는 것이며, 그가 표현코자 하는 예술적 과제이고, 그 과제 안팎의 경계 속에 있는 것이 그 자신이다.
경계란 이곳과 저곳을 가르는 말이지만, 각각의 경계 너머에는 각각의 정체성이 존재 하며 때로는 그것이 동일성과 동시성을 지니고 있을 수 있다.

황규원이 말하는 경계는 표류와도 같은 것이다. 모든 인간은 표류 중이며 그것은 현재 이고, 그 속에 인간이 존재하기에 삶은 곧 객체마다 주관적인 표류성을 갖는다. 그의 작품 속에서 드러나는 실루엣은 자신이며, 그것을 보고 있는 자신마저도 그에게는 표 류이고, 작품의 화면 속과 바깥도 마찬가지이다. 즉 오로지 자신 속에서 찾아낸 이 시 대의 흔들리는 사회적 가치관은 모두 표류 중임을 시사한다.

그는 표류에 대해 자신만의 명확한 해석이 있지만 어떻게 조형화되는가.

표류 속에 떠도는 인간의 감정과 같이 그의 화면은 사실적인 묘사를 배제하고 던져짐에 의한 붓의 자국과 그 행위에 집중한다. 때로는 사실적인 형상을 묘사함에서도 형상에 집중하기보다는 페인팅의 행위에 집중하기 위해서 조색(造色)된 물감을 종이 위에서 탈유(脫油) 과정을 통해 자신의 감정 상태에 부합할 정도의 점성을 강화한다.

황규원 〈작업실〉

거울 위에 채색을 하는 작업도 예외는 아니다. 형상으로부터 얽매임이 없는 행위주체적인 묘사, 즉 다분히 우연적인 표현과 공구의 회전력 등으로 긁어내는 스크래치는 때로는 철저히 계산적이다. 그것은 자신의 작품이 조형적으로 성립하여야 한다는 강박 속에 있기 때문일 것으로 분석할 수 있는 예로 볼 수 있는 부분이다.

그의 작업은 서로 아무런 관련성이 없는 것들을 조합하여, 관련성을 부여하는 디자인적인 사고에서 출발한다. 그러한 객체들 각각의 성질을 이용하는데 그가 지향하는 페인팅의 방법을 통해서 우연과 필연의 경계를, 거울작업을 통해서는 디자인과 회화의 경계를 표현함으로써 경계의 모호성을 강화하고 있다.

황규원이 표현코자 하는 매체는 사람들의 뒷모습이나 물 위에 비친 그림자와 그 공간이다. 이러한 것은 관념적일 수도, 시각적일 수도 있다. 표현되는 형상에 의한 공간은 자율적으로 활성화되며 화면의 외부와 연결고리를 갖는다. 특히 거울 위에 묘사된 모습들은 거울의 순기능과 결합하여 공간의 확장성을 극대화하고 시각적으로 냉소적이고 무심한 분위기를 연출한다. 그뿐만 아니라 공간성과 시간성의 연결고리로 조명을 이용하면서 감상자가 작품 속에 참여하게 한다. 따라서 창작자인 자신에 의해 제작된 작품을 구성하는 물감이나 유리거울, 조명, 감상자에 이르기까지 이 모든 것이 그에게는 오브제로서 궁극적으로 표현하고자 하는 표류 이미지를 극대화하는 요소이다.

황규원의 작품은 사회성과 시대성을 은유하고 있다. 경계를 고민하는 사회는 틀림과 다름이라는 틀 속에서 철저히 개인주의적이며, 그 미덕은 오히려 고립의 상태에 이르게 하는 것이다. 고립을 만드는 경계는 허물어져야 하는 것과 그래야만 발전을 거듭하

는 것임을 그는 알고 있다. 그가 그림을 그리는 이유이며, 자신의 삶인 것이다.

인간의 속성이 어느 부류에 속하려는 본성임에도 불구하고 인간은 항상 경계의 영역 속에 있다. 즉 표류의 상태에 있다는 얘기다. 따라서 인간은 자신에게 나는 누구이며, 무엇인가를 끝없이 질문하지만, 세상의 변화 즉 시대에 따라서 폭력적으로 전복됐다. 그러므로 인간은 인간이 바라보는 대상의 자체의 객체성을 존중함을 잃어버린 것이다. 그래서 이 작가가 지향하는 것은 자신의 예술이 특정한 방식으로 영향력을 행사하면서 미적 쾌감과 더불어 불특정 누군가와 향유되기를 희망하는 것이다.

2007~2009년 사이에 표현했던 〈소외된 무의식의 공간〉이라는 주제를 표현하면서 캔버스에 연필 혹은 유채 등으로 표현되었던 조형성은 오늘을 사는 군중 속 인간의 내적특성을 보여주는 방식이랄 수 있겠다. 그러나 2013년에 들어서면서부터 캔버스가 아닌 거울 위에 스크래치와 조명을 삽입하는 방법 등으로 주제 〈바라보다〉로 변화를 거듭해 왔다.
거울은 회색경, 은경(銀鏡) 등을 사용하고 있으나, 조형적으로 볼 때는 특별한 변화를 감지하기는 어렵다. 그뿐만 아니라 최근에 시도하고 있는 스테인리스 위에 페인팅을 입히는 작업도 마찬가지이다. 주제는 〈감어인(監於人)〉으로 변화했으나 이 역시 조형적으로는 특별한 변화로 볼 수 없는 것으로 분석된다.
다만, 이러한 일련의 소재변화는 그의 일관된 주제인 '인간'에 대한 탐구의 연속이며, 조형적으로는 공통된 맥락을 취하고 있는 것이고, 재료의 변화만을 통해서는 주제의 핵심을 강화할 수는 없으므로 재료의 변화에 대한 한계를 극복하고 보다 확장되고, 통합적이면서 유기적 융합에 관한 연구를 모색하는 것이 창작의 비전을 확장할 수 있을

황규원 〈서울과 부천의 갈림

것으로 보인다.

결론적으로 황규원이 그간의 창작 활동을 통해서 인간의 존재에 대한 끊임없는 고민이 깃들어있는 이번 작품을 기점으로 표현매체의 물성자체와 조형적 상징성에 대한 인문학적 사고가 극대화되길 바라며, '소외', '무의식'이라는 키워드에서 '존재'에 대한 탐구로 이어지는 존재론적 철학성을 담아 나아갈 것으로 기대된다.

황규원은 1982년 부산 생으로 2009년 개인전을 시작으로 미술 창작 활동을 시작했다. 지금까지 한국과 중국, 일본에서 다양한 전시를 개최했으며, 중국에서는 전시진행 및 안내 통역으로 활동하기도 했다. 다수의 단체전 및 초대전, 개인전을 개최한 바 있고, 한화 기업 등 다양한 곳에 작품이 소장되어 있다.

미술 대안학교에서 미술 체험 및 요가 체험 클래스를 진행하기도 하였으며, 이를 계기로 현재는 요가와 명상을 통해서 좀 더 깊어진 작업에 몰두하고 있다. 요가 강사이기도 한 그는 자신의 그림이 명상의 요소와 비슷함을 느끼고 작품을 제작하는 자신이나 관객들이 작품을 감상하면서 자신을 비추어 주는 거울이 되기를 바라는 작품을 연구하고 있다.

꿈에서 깨어난 편린들_이선이

세상의 한 세기가 바뀔 무렵, 고왔던 어린 시절에 접어야만 했던 꿈을 끄집어내어 인생의 2막을 시작한 이선이(李善伊)는 그림을 시작한지 17년째를 맞이하는 작가이다. 그는 지난 2000년에 그림을 시작하여 올해는 경남미술대전에 추천작가로 자리매김하는 괄목할 만한 성과를 이루어냈다. 그뿐만 아니라 불혹의 나이에 시작해서 만학으로 경남대학교 교육대학원을 졸업하기까지 한시도 꿈을 접은 적이 없는 그에게 오랜 세월이 지난 과거의 회상 즉, 접어버린 수많은 꿈의 조각들은 작가로서의 소회가 남다를 수밖에 없으리라.

그는 스스로 대외적인 활동을 자제한 이른바 유폐된 장막을 걷고, 이제 세상과 마주한다. 그동안 수많은 공모전을 통해 작가데뷔를 위한 노력을 기울였고, 그러한 결정(結晶)들을 선보이는 것이다. 그러한 그의 결정들은 클로즈업된 조형성으로 드러나며, 꽃과 풍경을 통해 자연의 순수에 대한 사랑을 담은 것들이다.

그에게 있어서 그림은 자신의 삶에 대한 현재적 모습이자 희망을 부르는 미래의 모습이다. 삶의 희열을 제공하는 행복의 결정체들로서 꽃을 선택했고 대표적 예는 작약꽃과 연꽃이다. 그에게 있어서 작약과 연은 공히 연분홍으로 물들여진 생각과 기억의 편린, 그 빛깔로 환생 된 그 자체이다. 그가 작약과 연을 즐겨 그리는 이유는 지극히 동양성이 강하기 때문이란다. 그러한 연분홍의 색감은 곧 자신의 색깔이다. 그것은 자신

에게 있어서 삶의 동기이자 목적이 되어버렸으며, 자신에 대한 행복추구의 최적의 수단이 된 것이다. 이를테면 그의 예술적 영감의 시발은 불교적인 시각에서 비롯된 것이며, 극렬한 붉음을 배제한 자연의 투영체로서의 연분홍으로 표출되는 것이다.

그는 꽃을 즐겨 그리는 작가이다. 이 작가에게 있어서 꽃은 때로는 행복과 기쁨의 상징이요, 때로는 슬픔의 상징이다. 그것은 인간의 삶 속에서 항상 다양한 형태의 메시지로서 공존해 왔을 뿐만 아니라 인간의 삶에 대한 은유적 매개체이며 인간과 삶, 자연의 순리 등에 대해 직유적이고 때로는 은유적으로 표현되어 온 어휘로 시와 노래,

이선이 〈작약〉

그림 등으로 표현됐다. 그러한 꽃은 자신의 주변에서 자신의 문화 속에 깊게 자리하며 사계절마다 저마다의 민낯을 드러내면서 열매를 맺기 위해 시들어질 때까지 자연의 순리에 따라 향기를 발한다. '꽃이 지는 것은 열매를 맺기 위함이요, 별이 뜨는 것은 등 뒤로 새 아침을 끌고 오기 위함이라'라는 모 시인의 말과 '꽃처럼 새롭게 피어날 수 있어야 한다'라는 법정스님의 말처럼 우리는 자연의 순리와 법칙 안에서 오늘도 새로운 향기를 발하는 꽃으로 태어날 것임을 알아가면서 삶을 영위해 나아가는 것이리라. 따라서 그의 예술은 별도의 설정목표보다도 자연 충동적 욕구로부터 시작된 행위로써 자신의 행복과 좌절에 대한 기점에 해당한다. 따라서 조건 없는 자발적 진행과정 그 자체가 그의 인생이다. 그러한 삶에 대한 자신의 철학은 순리이며, 그 순리는 창작열을 동반하는 현대진행형으로서 예술의 가치를 통해 인간의 존엄가치를 드높이는 것이다.

그는 그의 손을 떠난 모든 작품은 이미 감상자의 몫이므로 그 자신이 그것을 규정할 필요가 없다고 한다. 그렇다. 그래서 예술은 감상자의 감성에 따라 천변만화의 과정을 통해 더욱 빛날 수 있는 것이다. 따라서 그의 그림은 자신의 내면으로부터 표출된 자유와 그 결과물로서 그가 지향하는 행복과 희망에 대한 공유이다.

이선이는 1960년 경남창녕에서 태어났으며 경남대학교 교육대학원 미술교육학과를 졸업하고, 2002년부터 여러 공모전에 출품하였으며, 2016년 대한민국미술대전에서 입선하였다.
2015년부터 본격적인 창작활동을 시작하여 현재 개인전 3회와 다수의 단체전 및 그룹전에 참여하였으며 지금도 작품에 대한 창작에 전념하고 있다. 현재 경남미술대전 초대작가, 한국미술협회, 창원미술협회 회원으로 활동하고 있다.

이선이 〈연 그 끝없는 이야기〉